미완의
환상여행

일러두기

1. 이 책에 실린 인용문은 국립국어원 표준국어대사전을 기준으로 한 문학동네 한글맞춤법과 띄어쓰기에 맞게 바꿨다.

2. 그림 제목은 홑꺾쇠표(〈 〉)로, 그림 연작은 작은 따옴표(' ')로, 전시명은 겹꺾쇠표(《 》)로,

도서명은 겹낫표(『 』)로, 기사 제목은 홑낫표(「 」)로 구분했다.

미완의 환상여행

독보적인 예술가 천경자를 그리다
그리고
어머니

유인숙 지음

이봄

삶이 우리를 속일지라도 열렬하게 자기 삶을 사랑한 이유로

사람들의 찬사를 받는 예술가. '자기 앞을 가로막는

불행부터 사랑해야 했던' 화가, 천경자.

일제시대에 동경유학을 떠났던 여성, 20대에 뱀에

매료되어 뱀 그림으로 세간에 처음 알려진 여성화가,

불행한 결혼과 만남으로 일찍이 노모를 모시고 아이 넷을

키우며 생계를 책임졌던 워킹맘, 해외여행마저 드물던 1969년에

남태평양으로 홀로 스케치여행을 떠난 한국인, 언론의 취재가

끊이지 않았던 셀러브리티. 모두 천경자

한 사람의 얼굴이다.

이토록 다양한 얼굴을 가진 천경자의 또다른 모습이 있다.

천경자의 예술 바깥에 있었지만 천경자의 삶 가장 안쪽에 있었던

한 사람의 이야기를 통해, 그간 알려지지 않았던 작가의 삶과

만난다.

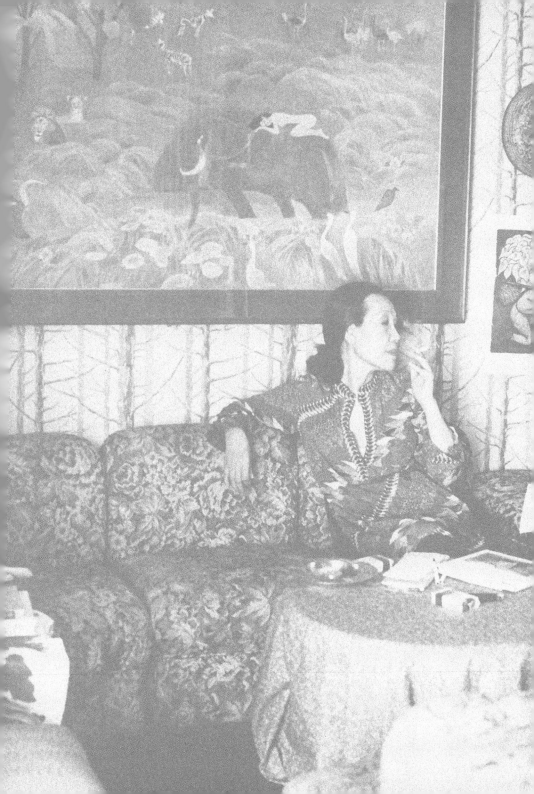

〈환상여행〉(미완성),
1995년, 종이에 채색, 130×191.5cm

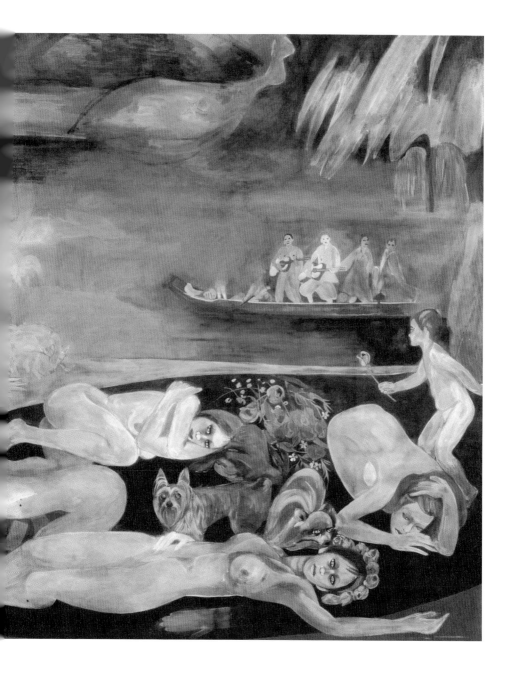

환상여행

'따르릉.'

전화벨이 울린다. 애들 등교 준비로 정신없는 아침이었다.

"누구세요?"

"나지, 누구겠냐?" 어머니였다.

"어머니, 애들 학교 보내고 전화 드리면 안 될까요?"

"그러자, 별일 아니야" 하고 어머니는 전화를 끊으셨다.

아이들이 나가고 바로 전화를 드렸다.

"아가, 외로워." 어머니가 약한 모습을 보이셨다.

"지금 갈게요." 나는 바로 어머니 댁으로 갔다.

어머니는 커피가 드시고 싶다며 전화를 하시기도 했다. "나야. 네가 탄 커피가 맛있어서 생각난다." 어머니도 그게 이유 같지 않은 이유라고 생각했는지 말씀하시면서 웃곤 했다.

결혼 초기에는 어머니가 아무리 따뜻하게 대해주셔도 나는 편하게 대하기 어려웠다. 당시 50대 후반이었던 어머니는 예민하셨고, 특유의 카리스마가 있었다. 시간이 지나면서 어머니는 나를 더 편하게 대해주셨고, 나도 점점 어머니가 가깝게 느껴졌다. 한번은 어머니가 내 앞에서 연기를 하신 적이 있었는데, "나 연기한다. 잘 봐라. 아가." 이러시고는 갑자기 어슬렁어슬렁 걸어가서 비디오테이프를 재생기에 넣으면서 천천히 움직이셨다. 연극 무대에 오른 배우라고 스스로 느끼고 계신 듯했다. 동시에 관객인 내 눈치를 보면서 다음 동작을 이어 나가셨다. 나는 웃느라 어머니 연기를 제대로 볼 수 없었다. 어머니는 그런 내 모습을 보며 같이 웃으며 연기하셨다. 솔직히 연기를 못하셨다. 어머니의 학창 시절 꿈이 연극배우였다는 것을 알고 있었다. 키가 크다는 이유로 학창 시절에 하던 연극에서 그럴듯한 배역을 맡지 못했다며 아쉬워하셨던 어머니.

예민하고 고독한 예술가셨지만 한편으로는 나를 편하게 해주려 애쓰셨던 어머니. 어머니와 찍었던 옛날 사진을 본다. 사진 속에는 젊은 어머니와 어린 내가 있다. 사진 속의 이 사람들은 누구이며 지금의 나는 또 누구인가 하는 생각이 든다. 그리고 어머니가 정말 내 곁에 계셨나 싶을 정도로 실감이 나지 않는다. 그러면서도 어제 일처럼 느껴지기도 한다. 때로는 어머니 그림의 제목처럼 내가 '환상여행'을 한 것처럼 느껴지기도 한다.

담담하게 어머니와의 생활을 써내려가본다. 어머니 곁에서

9

지낸 20여 년이란 세월은 그냥 지나간 게 아니었다. 그리고 17년 동안 어머니는 미국 큰시누이 곁에서 지내셨다. 긴 시간들이 지나갔다. 그 세월 동안 밝고 아름다운 달빛 같은 날도 있었지만, 칠흑같이 어두운 날들도 있었다. 어머니 옆에서 지내며 소소한 많은 일들을 겪었다.

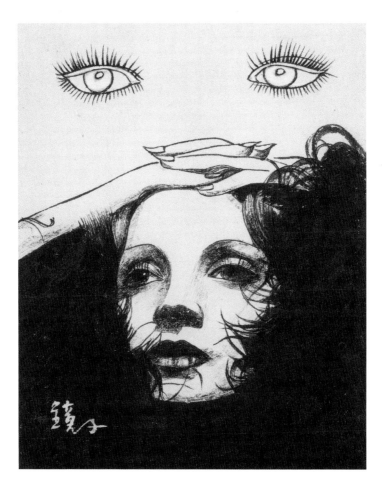

〈그레타 가르보〉, 종이에 채색, 17×14cm

차례

서교동
하얀집

1979 - 1983

결혼

나는 1979년 11월에 결혼을 했다. 지금은 없어진 여의도 반도호텔에서 결혼식을 했다. 바람이 조금 불었지만 춥지 않아서 아직 겨울의 초입이라는 생각이 들지 않는 날이었다. 선을 보고 만난 남자였다. 친정아버지의 고향인 고흥 친척의 소개로 만나게 되었다. 남자의 어머니도 고흥 출신이어서 만남이 이루어졌다. 1978년 프라자호텔 커피숍에서 처음 만났다. 별다른 느낌이 없었다. 그 남자도 그런 것 같았다. 그렇게 인연이 끝난 줄 알았다.

그런데 그걸로 끝이 아니었다. 1년이 지난 1979년, 그 남자가 다시 내 앞에 나타났다. 내가 반팔 차림이었던 게 기억이 나니 여름이었던 것 같다. 서울에 사는 그 사람이 지방에 있는 우리집 마당에 나타나서 깜짝 놀랐다. 그러고 나서 서너 번 더 그를 만나고 결혼을 결정했다.

신부화장은 어머니가 반도호텔의 결혼식을 담당하는 미용실에 예약을 해놓으셨다. 어머니가 모든 것을 준비해주셨다. 내가 여기서 말하는 '어머니'는 시어머니다. 나는 시어머니를 어머니라고 불렀고, 그래서 이 글에서도 '어머니'라고 쓰려고 한다.

친정 부모님과 어머니는 결혼식장에서 처음 인사를 나누셨다. 상견례는 하지 않았다. 우리는 1년 전에 이미 서로의 집안을 살펴보고 만나게 된 사이였다. 그래서 상견례를 하는 게 꼭 필요하냐는 말이 있었다. 친정 부모님 또한 어머니에 대해 잘 알고 계셨다. 어쩌면 내가 결혼하려는 남자보다 그이의 어머니를 더 잘 알고 계셨을 수도 있었겠다. 내 시어머니가 천경자 화가이셨으니 그럴 것이다.

그때 어머니는 외국 스케치 여행에서 한국에 돌아오신 지 얼마 안 돼 정신없이 바쁘셨다. 1979년 2월부터 5개월 정도 해외여행을 하고 돌아오신 상황이었다. 인도와 멕시코, 페루, 아르헨티나, 브라질, 아마존 유역 등 중남미 일대를 다니셨다는 말을 후에 들었다. 그래서 결혼하기 전에 친정 부모님은 시어머니를 뵐 기회가 없으셨다. 그런데도 나는 그게 이상하게 생각되지 않았다. 어머니가 나를 마음에 들어 하시기도 했고, 결혼이 정신없이 진행되고 있었기 때문이었을 것이다.

시아버지는 계시지 않았다. 시아버지의 자리에 박운아 할머니가 계셨다. 박운아 할머니는 천경자 어머니의 어머니, 그러니까 내게는 시외할머니다.

결혼 전에 남편과의 만남은 많지 않았다. 어머니와 할머니가 더 적극적으로 나서서 우리 결혼을 서두르셨다. 남편은 청혼할 때 내게 목걸이를 줬는데, 아마도 어머니가 준비해주신 게 아닌가 싶다. 결혼식을 마치고 우리는 제주도로 신혼여행을 갔다. 어머니는 우리가 없을 때 친정 부모님을 서교동 집으로 초대하셔서 같이 식사를 하셨다. 막내딸의 결혼식을 치르러 지방에서 올라오신 부모님을 배려해 어머니가 그렇게 한 게 아닐까 싶다.

서교동 집. 신혼여행에서 돌아와 어머니를 모시고 살게 될 집이기도 했다. 친정 부모님은 내가 없는 집에서 내가 살게 될 방을 둘러보셨을 것이다. 자신들이 해주신 혼수가 어떻게 놓였는지, 어머니와 할머니 마음에 드시는지, 아마도 조심히 살피셨을 것이다.

결혼을 했을 때 나는 스물일곱 살이었다. 당시로서는 늦은 나이였다.

서교동
하얀집

우리가 살던 서교동에서 동네 사람들은 우리집을 하얀집으로 불렀다. 서교시장에서 배달을 부탁할 때도 '하얀집이요'라고 하면 알아듣고 배달을 해줄 정도였다. 외벽이 화강암으로 된 집이었다. 주변의 집들보다 밝은 색의 집이었다. 봄이 되면 현관 입구 쪽에 진분홍색의 겹복사꽃이 피고, 할머니 방 창 쪽으로는 라일락이 피어 진한 향기가 집 안 깊숙이 파고들곤 했다. 초인종 소리가 나면 어김없이 꽃순이가 사나운 소리로 극성스럽게 짖어댄다. 우리집은 꽃순이가 짖는 소리가 하도 요란해서 동네에서 유명했다.

그해 1970년, 역시 5월이었던가. 옥인동 국민주택을 떠나 서교동 끝에 집 장수가 지은 2층집으로 이사하게 됐다. 작은 집에서 살다

가 제법 큰 집으로 이사했는데도 나는 별로 좋지가 않고 짓다 만 듯한 큰 집으로 이사한 것이 심란하기만 했다.

옥인동에서 파다 심은 라일락은 해걸이를 해, 한 해는 활짝 피었다가 한 해에는 몇 송이가 피었다. 유난히 꽃이 많이 피어 좁은 뜰은 보라색 구름이 내려앉은 듯하고 향기 역시 무르익어 좋은 집인지 흉가인지 모를 우리 집에서 향기로운 샴푸로 감은 머리 냄새가 나 온 동네에 풍겼다.

– 천경자, 『내 슬픈 전설의 49페이지』, 랜덤하우스중앙, 2006

어머니가 쓰신 서교동 집에 대한 글이다. 처음에는 서교동 집을 마음에 들어 하지 않다가 옥인동에서 옮겨 온 라일락 향기에 정을 붙이신 것 같다. 어머니는 옥인동에서 여러 해 사시다가 1970년에 서교동으로 이사를 하셨다. 그때 교수로 계시던 홍익대와 가까워 동네를 서교동으로 정하셨다고 들었다. 장남인 남편은 결혼하기 전에도 어머니와 이 집에서 살았고, 결혼하고 나서도 이 집에서 살게 되었다. 내가 결혼했을 때, 작은시누이 정희도 하얀집에 함께 살고 있었다. 작은시누이는 한 달 후 미국으로 유학을 떠났다.

1층에서는 주로 박운아 할머니, 우리 부부, 가정부가 지냈다. 방 네 개와 거실이 있었고, 주방은 문을 닫아 거실과 분리할 수 있게 만들어진 구조였다. 현관 가까이에 있는 큰방을 우리 부부가 쓰게 되어 출입이 편했다. 내가 혼수로 해온 열두 자 장롱이 놓일

만큼 꽤 넓은 방이었다. 주방은, 안에 있는 문을 열면 가정부 방이 있는 구조였다. 여기에는 신희가 살았다. 1층에서 생활하는 가족들은 1층에 있는 하나뿐인 화장실을 같이 썼다. 2층에는 두 개의 커다란 방과 거실, 베란다, 화장실이 있었다. 어머니는 큰 방을 침실 겸 화실로 쓰셨고, 작은 방은 내 남편이 결혼하기 전에 썼다고 한다. 베란다로 나가면 작은 창고가 있었다. 그리고 1층 부엌의 쪽문을 통해 밖으로 나가면 지하실로 내려가는 경사가 심한 좁은 계단이 있었다. 지하실에는 창고와 보일러실, 차고가 있었다. 지하실은 음습해서 대낮에도 웬만해서는 내려가고 싶지 않았다.

그리고 크지 않은 뜰이 있었다. 봄이 되면 나는 어머니하고 서초동 꽃시장에 가서 1년초 모종을 사왔다. 어머니는 특히 장미를 좋아하셨다. 장미는 어머니가 그림의 소재로도 많이 쓰시는 꽃이었다. 네모난 모종판 안에 담긴 갖가지 화려하고 예쁜 꽃모종을 사오면, 그날은 기찬 엄마를 불렀다. 기찬 엄마는 내가 결혼하기 한참 전부터 박운아 할머니를 도와 우리집 살림을 하던 분이셨다. 옥인동 시절부터라고 하니 가족들과의 인연은 15년도 더 된 사이였다. 기찬 엄마는 먼저 호미를 들었다. 그러고는 가볍게 화단 손질을 하는 것으로 시작했다. 나와 어머니는 기찬 엄마의 손동작을 보며 감탄하곤 했다. 기찬 엄마가 움직일 때마다 화단에 새로운 색이 추가되었다. 거동이 불편하신 박운아 할머니도 밖으로 나오셨다. 어머니와 나, 박운아 할머니, 이 여인 삼대는 화단에 꽃이 심겨지는 걸 보면서 봄이 옴을 느꼈다.

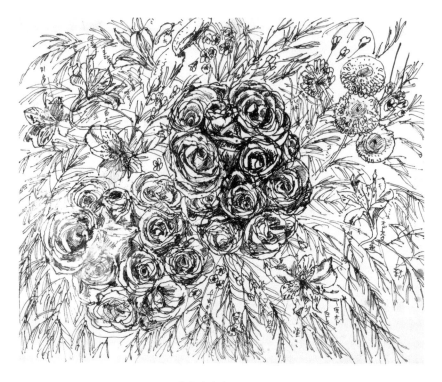

종이에 사인펜, 28×34cm

종이에 담채, 25×33cm

종이에 사인펜, 30.5×45cm

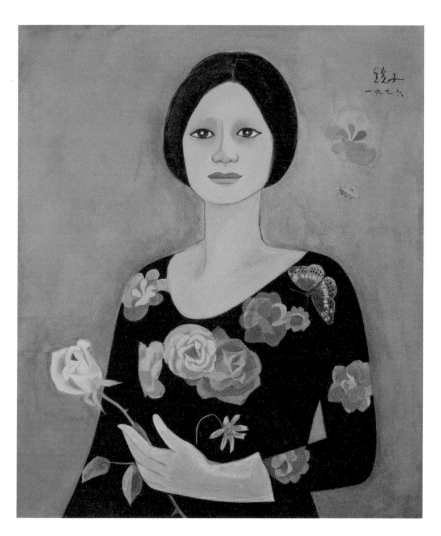

1979년, 종이에 채색

우리 집 부엌 살림살이는 기찬 엄마가 제일 잘 알고 있었다. 김치를 담글 때도 기찬 엄마가 왔다. 기찬 엄마는 얼갈이김치와 갓김치를 특히 맛있게 담갔다. 집에 신희가 있었지만, 기찬 엄마의 영역이 따로 있었다. 이불 손질 같은 것도 기찬 엄마의 손길이 지나가면 어딘가 달랐다. 유난히 말끔해졌다. 박운아 할머니를 오래 봐서인지 할머니가 어떤 걸 해달라고 말을 따로 하지 않아도 기찬 엄마는 할머니가 원하는 걸 알고 있었다. 나는 말을 하지 않고도 통하는 할머니와 기찬 엄마를 신기하게 바라봤었다.

지금으로부터 10년 전이었을 거다. 남편이 홍익대 건축과 후배 교수를 만나러 홍대 근처에 간다고 했다. 마침 서교동 집이 궁금했던 나는 남편을 따라 나섰다. 우리 부부는 남편의 후배들과 아담하고 예쁘게 꾸며놓은 이탈리아 식당에서 식사를 했다. 그러고 나서 남편과 나는 서교동 집을 찾아보았다. 카페들이 너무 많이 생겨서 어디가 어딘지 알 수 없었다. 30년 전에는 조용한 주택가였는데……. 우리의 서교동 집은, 사무실로 변해 있었다. 담장과 대문을 떼어냈고 현관이 그대로 개방되어 있었다.

서교동 시절이 마치 어제 일처럼 스쳐 지나갔다. 잊었던 기억들이 떠오르기도 했다. 겨울에 지하실로 내려가면 보일러실에서 빨갛게 타고 있는 불꽃이 보였었다. 지하실은 아직 그대로 있을까? 당시 앞집에는 봄이 되면 아담하고 낮은 담벼락 가득히 빨간 넝쿨장미가 타고 올라왔었는데……. 우리 집은 달라졌는데 신기하게도 그 집은 그대로 있었다. 그대로인 것처럼 보였다. 주

인은 그대로 있을까? 벨을 눌러보고 싶었지만 망설이다가 그만두었다. 벌써 얼마나 많은 세월이 흘렀나.

어렵게 아이를 가졌고, 큰아이가 여기서 태어났었다. 그리고 이 집에 들어와 보냈던 어색하고 힘들었던 시간들. 그 시간들이 떠올랐다.

시어머니
천경자

어머니를 처음 뵙던 날이 생각난다. 서교동 집으로 오라고 하셨다. 나는 화사한 장미꽃 바구니를 준비했다. 아마 9월쯤 되지 않았나 싶다. 연한 베이지색 실크 투피스를 입었던 걸로 미루어보니 그렇다.

굉장히 긴장했던 기억이 난다. 2층에 올라가니 어머니가 소파에 앉아 계셨다. 햇살이 거실에 가득했다. 포근하고 따뜻했다. 다른 집과는 다른, 좀 특별한 가정환경 때문에 걱정이 되기도 했었는데 어머니를 직접 뵈니 그런 생각이 싹 가셨다. 이런 분이 내 시어머니라면 아무런 문제가 없을 거라는 이상한 확신이 들었다.

결혼하기 전에 서교동 집에 한 빈 더 간 적이 있었다. 어머니는 외출하고 계시지 않았다. 그날은 그이와 할머니까지 셋이 2층에서 차를 마셨다. 그러고 있다가 할머니가 1층으로 내려가셨다.

서교동 하얀집

둘이 시간을 가지라고 할머니가 자리를 비켜주신 거였다. 거동이 불편하신 할머니는 나중에 알고 보니 2층으로 잘 올라오지 않으셨다. 생각해보니 어머니도 일부러 자리를 비워주신 것 같았다. 남편과 나는 2층 거실에서 차를 마셨다. 그후 1층으로 내려와 내가 쓰게 될 방을 편하게 구경했다. 그때 장롱과 서랍장을 어디에 놓을지 남편이랑 상의했던 기억이 난다.

결혼하기 얼마 전에는 어머니가 예술원 상을 수상하셨다. 나는 남편과 함께 어머니 시상식에 참석하러 경복궁 예술원에 가기도 했었다. 현재 예술원은 서초동에 있지만 당시에는 경복궁 안에 있었다.

결혼한 지 얼마 안 돼 일이 있었다. 지금은 기억이 나지 않는 일로 남편과 다투었다. 어머니가 남편 회사로 전화를 걸어 집에 일찍 오라고 말씀하셨다. 남편이 집에 오자 어머니는 우리 둘을 방으로 부르셨다. 나를 혼내실 줄 알고 가슴이 움츠러들었다. 예상과 다르게 어머니는 나를 먼저 달래주셨다. 부드러운 음성으로 '네가 속상한 거 다 안다'라고 말씀하시는 어머니 목소리에 눈물이 터졌다.

어머니는 감정의 기복이 있으셨다. 왜 화가 나셨는지 모를 때가 가장 힘들었다. 어머니 감정의 기복 때문에 가정부 아이들이 오래 있지 못했다. 내가 오기 전에도 몇 년 사이 두세 번 바뀌었다고 들었다. 내가 오고 나서도 그랬다. 가정부가 나갔다는 소식을 들은 친정어머니는 딸이 고생할까봐 가정부를 직접 알아봐

주시기도 했다. 나도 한 공간에서 생활을 같이 하다보니 어머니가 조심스러웠고, 어려웠다. 어려웠기 때문에 더 조심했다. 어머니는 나의 그런 마음을 다 아셨다. 나 말고도 가정부 아이나 다른 식구들이 무슨 생각을 품고 있는지 다 아시는 분이었다. 한 번은 어머니가 그러셨다. 내가 어려워하는 걸 알고 하시는 말씀이셨다. "내가 호랑이처럼 무섭고 너희를 힘들게 할 때도 있지만, 너희들이 힘들어할 때는 나는 호랑이처럼 어흥 하고 너희들을 품어주지." 나와 어머니는 같이 웃었다.

가끔 어머니는 이런 말을 하시기도 했다. 네가 오면서 집안이 안정되고, 나도 제대로 식사를 할 수 있게 되었다고. 어머니는 1974년 홍익대 교수를 그만두셨다. 후배에게 자리를 내줘야겠다는 생각과 마음 놓고 작업할 시간을 갖고 싶다는 생각에서 그랬다고 하셨다. 주로 집에서 작업을 하셨다. 나는 그런 어머니가 작업에 전념할 수 있기를 바랐다. 그래서 자진해서 어머니 심부름을 했다. 내 개인적인 볼일을 위한 외출은 되도록 삼갔다.

조부모를 모시고 사는 친정어머니를 보아온 나는 어머니께 더 잘해야 한다는 부담을 갖고 있었다. 어르신들의 존재에 익숙하기도 해서 어머니를 잘 모실 수 있다고 자신했다. 하지만 현실은 다르고, 평범하지 않은 어머님을 모시는 것은 쉽지 않았다. 처음에 어머니와 외출할 때는 어려워서 그냥 어머니를 졸졸 따라만 다녔다. 어머니는 키도 크고 걸음도 빨라서 작은 내가 쫓아다니기 버거웠다. 어머니랑 친해진 뒤 나는 "아유, 어머니 저는 키가 5

센티미터만 더 컸으면 좋겠어요"라고 말했는데 어머니는 이렇게
답하셨다. "더 커서 뭐할래. 지금 키가 적당한데?"

어머니는 그런 분이셨다.

여자들만
있는 집

서교동 집으로 오고 나서 한 달쯤 지난 어느 날 몸살을 심하게 앓았다. 머리가 멍한 가운데 복잡했고, 살짝 겁이 나기도 했다. 몸도 마음도 힘들었다. 신희가 죽을 끓여 내가 누워 있는 방으로 가져왔다. "새언니, 이거 드시래요"라고 말한 뒤 상을 놓고 갔다. 할머니가 시켜서 상을 차려온 것이었다. 입안이 깔깔해 식욕이 없던 나는 그 상을 보고만 있었다. 만감이 교차하면서 계속 눈물이 났다.

어머니가 드린 생활비로 박운아 할머니가 살림을 꾸리셨는데, 주방 살림은 신희가 장악하고 있었다. 나는 신희의 눈치를 보는 일이 많았다. 내가 상을 차려 2층에 계신 어머께 올리려고 하면 "새언니, 그거 엄마 싫어하는데요"라고 말하기 일쑤였다. 또 어머니가 식사를 하시기 너무 이른 시간이라며 제지하는 일도 많

았다. 상을 차려서 2층으로 올라가려던 나는 신희의 그 말에 다시 상을 접었다. 그러고 있으면 박운아 할머니가 오셔서 물었다. 왜 어머니 식사를 올리지 않느냐고. 너무 늦지 않았냐고. 이런 일이 반복될 때마다 나는 기운이 빠졌다. 나는 어머니나 박운아 할머니 시집살이 대신 신희의 시집살이를 했던 것도 같다.

신희는 어머니의 딸들인 큰시누이와 작은시누이를 언니라고 불렀다. 시누이들은 '큰언니', '작은언니'로 나는 '새언니'로 구분해 불렀다.

앞으로의 생활이 걱정됐다. 어떻게 해야 할지 알 수 없었다. 빨리 바뀐 환경에 적응을 해야 했다. 나는 더이상 아무것도 몰라도 사랑받기만 하는 막내딸이 아니었다. 하지만 이 근심은 오래가지 않았다. 내가 결혼하고 나서 한 달 후 작은시누이가 미국 유학을 떠났고, 시동생은 공군 장교로 입대를 했다. 남편도 중동으로 긴 출장을 갔다. 그렇게 어머니와 가까워질 수 있는 기회가 운명적으로 다가왔다.

남편은 결혼 전에 홍익대학교에서 강의를 하다가 결혼할 당시에는 대기업 건설회사에 다니고 있었다. 남편은 그때 빠르게 성장 중이던 대기업 건설회사로 가고 싶어 했다. 한참 한국에서 중동으로 많이들 갈 때였다. 당시에는 그걸 '중동 바람'이라 불렀다. 회사 생활은 무척이나 바빴다. 아침에 일찍 출근하고 저녁 늦게 퇴근했다. 외국 출장도 잦았다. 어느 날 외출했다 집으로 돌아오신 어머니께서 점심시간에 광화문 근처를 지나다 아범이 다니

는 회사 직원들이 똑같은 회사 점퍼를 입고 회사 건물에서 몰려나오는 걸 보셨다고 했다. 그러면서 "대단한 회사인 게 분명하다"라며 흐뭇해하셨다. 당시에는 사무직 직원들도 회사에 출근하면 유니폼으로 갈아입고 근무를 했다. 요즘에는 항공점퍼라고 부르는 네이비색 점퍼였다. 남편이 다니던 회사는 광화문에 사옥이 있었다. 1983년에 더 크게 사옥을 지어서 회사가 계동으로 옮겨 갔다.

남편까지 중동으로 떠나니 서교동 집에는 여자들만 남았다. 할머니, 어머니, 나, 신희, 그리고 꽃순이까지. 꽃순이는 키가 작은 하얀 믹스견으로 암컷이었다. "이 집에는 여자들만 있네요." 내 말에 남아 있는 식구들이 다 웃었다.

그러다 서교동 집에서 첫 생일을 맞이했다. 남편은 중동에서 여전히 돌아오지 않고 있었다. 그래서 나는 생일에 의미를 두지 않았다. 그런데 내 생일날 아침 박운아 할머니께서 미역국을 끓여주셨다. 생각지 못했던 일이었다. 어머니는 약속이 있어서 나가시고 안 계셨다. 오후에 돌아오시면서 내 생일선물로 투피스 치마 정장을 사오셨다. 베이지색 바탕에 호피 무늬가 있는 디자인이었다. 나한테 사이즈가 딱 맞았다. 어머니는 눈썰미가 남다르셨다. 내가 결혼할 때 어머니는 명동에 있던 프랑소와즈에서 원피스와 투피스, 코트를 맞춰주셨는데, 푸른색 원피스가 특히 마음에 들어서 오래 아껴 입었다. 결혼하고 맞은 내 첫 생일에 어머니가 해주신 이 투피스를 감사한 마음으로 오랫동안 입었다.

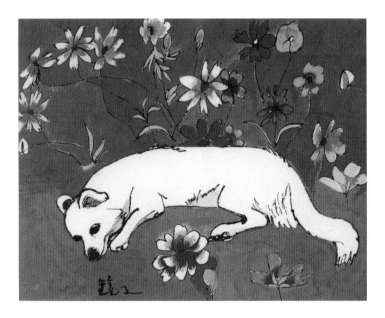

〈꽃순이〉, 1980년대, 종이에 채색, 17×21cm

어머니의
문인 친구

결혼하고 2-3개월 정도 지났을 때 일이다. 아침에 어머니께서 소설가 손소희 선생님이 집에 방문하실 거라고 말씀하셨다. 손소희 선생님은 소설가 김동리 선생님의 부인이기도 하셨다. 손 선생님이 한국일보에 소설 『사랑의 계절』을 연재하실 때 어머니가 삽화를 그리신 게 인연이 되었다 들었다. 초인종 소리에 대문까지 나가서 선생님을 맞이했다. 선생님은 나에게 다정하게 말을 건네셨다. 손을 잡아주셨던 것도 같다. 어머니가 계신 2층으로 선생님을 안내했다. 그러다 점심시간이 되어 2층의 어머니 방으로 상을 들고 올라갔다.

　떡국을 끓였다. 간소하게 차린 상이었다. 하시만 정성을 다해 끓였다. 친정어머니가 하시는 대로 달걀 흰자와 노른자를 분리해 얇게 부친 것을 가늘게 썰어 고명으로 올렸다. 그 위에 얇게

썬 쪽파를 올리고, 구운 김 조각을 얹었다. 시간이 지난 후에 "아가, 인숙아" 하고 어머니가 부르셨다. 어머니가 이렇게 나를 부르는 건 커피를 달라는 뜻이었다. 어머니는 커피를 달라고 하실 때를 빼고는 나를 먼저 부르시는 일이 없으셨다. 커피를 준비해서 다시 2층으로 올라갔다.

어머니와 손 선생님이 웃으시면서 담소를 나누고 계셨다. 두 분은 다시 긴 시간을 보내셨다. 선생님이 댁에 돌아가시려고 1층으로 내려오셨을 때 나를 보시면서 "방을 구경해도 될까?"라고 하셨다. 선생님은 현관문과 접해 있는 나와 남편이 쓰는 방을 둘러보셨다. 선생님은 내가 혼수를 어떻게 해왔는지 궁금하셨던 것 같다. 방에는 열두 자짜리 장롱과 3층장, 이불장, 화장대 같은 것들이 있었다. 모두 자개로 만든 것들이었다. 당시에는 결혼을 하면 거의 자개장을 해가는 분위기였다. 선생님은 내게 식사를 맛있게 하셨다며 감사를 표하셨다. 또 방을 보시고 나서 친정어머니가 고생이 많으셨겠다고 말하셨다.

손 선생님이 가신 후 어머니는 '아가, 수고했다'라고 하셨다. 기분 좋으신 목소리였다. 손 선생님은 내가 식사를 준비해서 맞이했던 첫 손님이셨다. 두 분이 많이 친하시다는 걸 느낄 수 있었다. 그후 손 선생님은 지병으로 돌아가셨다. 어머니는 손 선생님의 문상을 다녀오신 후에 한동안 힘들어하셨다.

이화여대 총장이셨던 김옥길 총장님께 식사 초대를 받으셨던 일도 기억이 난다. 김동길 교수님의 누님이기도 한 김옥길 총

손소희 연재소설 『사랑의 계절』(1962년) 삽화 중 일부.

박경리 연재소설 『파시』(1964년) 삽화 중 일부.

장님은 어머니를 자택으로 초대해 차가운 동치미 냉면을 대접하셨다고 한다. 어머니는 겨울이지만 그 차가운 음식을 맛있게 드셨다는 이야기를 했다. 나도 후에 어머니 심부름으로 김옥길 총장님 댁에 방문한 적이 있었다. 연세대 근처였던 것 같다. 현관에 빼곡하게 놓여 있던 운동화들이 기억난다. 학생들이 집에 많이 와 있다는 걸 알 수 있었다.

어머니가 서울에 올라오신 것은 1954년 홍익대 미술대학 동양화과 교수로 초빙되면서다. 처음에는 셋집을 전전하시다 10년쯤 후에야 옥인동 집을 장만하셨다고 들었다. 옥인동 시절부터 손소희, 한말숙, 박경리 선생님 같은 문인들과도 교류하셨던 것 같다. 어머니께서 한말숙 선생님 언니이신 한무숙 선생님께 식사 초대를 받으신 일화를 말씀하신 적이 있다. 그 집은 굉장히 잘 꾸며진 아흔아홉 칸 한옥집이었다고 하셨다. 지금은 한무숙 문학관이 되었다.

한무숙 소설 『역사는 흐른다』(1956년)
표지 그림을 그리셨다.

소설가 박경리 선생님과는 특히 인연이 깊으셨던 것 같다. 정릉에 살던 박 선생님과 서로의 집을 자주 오갔고, 어려울 때 도움을 주고받는 사이였다. 첫 인상이 하얀 박꽃처럼 청결하고 아름답다고 하셨다.

찹찹하게 무친 경상도식 나물, 닭고기찜을 뜨락 탁자 위에 나르는 박경리 씨의 모습을 보니 불현듯 『폭풍의 언덕』의 영국의 여류 작가 에밀리 브론테의 실루엣이 그 모습 위로 겹쳐왔다. 브론테가 생전에 빵을 잘 구웠었다는 글을 나는 어느 책에선가 읽은 것 같다. 그 뒤로 옥인동에서 정릉으로, 정릉에서 옥인동으로 서로가 친정 나들이하는 기분으로 뭔가 쬐그만 선물을 싸가지고 왔다 갔다 했다.

- 천경자, 「토속적 매력, 불꽃의 집념」, 『해뜨는 여자』,
 《주부생활》 10월호 특별부록, 1980

어머니도 박 선생님도 경제적으로 매우 어려울 때 만난 사이였다. 박경리 선생님의 책 『김 약국의 딸들』이 베스트셀러가 되고 영화화되면서 돈을 벌게 되시자 어머니의 작품 한 점을 사주셨다고 했다. 당시 어머니는 건강이 좋지 않으셨다. 과로에, 빈혈에, 기관지도 나빴고, 제일 큰 문제는 시력마저 약해진 것이었다. 영화를 보는데 시야가 뿌옇게 흐려진다고 하셨다. 이 말을 들은 박 선생님은 은행에서 1만 5,000원 빚을 얻어 어머니에게 빌려주

시겠다고 했다. 말도 안 되는 소리라며 어머니가 펄쩍 뛰셨지만 박 선생님은 그 돈을 쓸 것을 계속 권유하셨다. 어머니는 박 선생님의 돈을 받아 한약방에서 약을 지으셨고, 약을 달여 먹기 시작한 지 3일 만에 시력이 다시 원래대로 돌아왔다고 하셨다.

박경리 선생님이 쓰신 「천경자」라는 시가 어머니의 책에 실려 있는데, 선생님이 묘사하신 모습이 너무 어머니를 닮았다.

화가 천경자는
가까이 갈 수도 없고
멀리할 수도 없다

매일 만나다시피 했던
명동 시절이나
이십 년 넘게
만나지 못하는 지금이나
거리는 멀어지지도
가까워지지도 않았다

대담한 의상 걸친
그를 바라보고 있노라면
허기도 탐욕도 아닌
원색을 느낀다

어딘지 나른해 뵈지만
분명하지 않을 때는 없었고

그의 언어를
시적이라 한다면
속된 표현
아찔하게 감각적이다

마음만큼 행동하는 그는
들쑥날쑥
매끄러운 사람들 속에서
세월의 찬바람은
더욱 매웠을 것이다

꿈은 화폭에 있고
시름은 담배에 있고
용기 있는 자유주의자
정직한 생애
그러나
그는 좀 고약한 예술가다

- 박경리, 「千鏡子」

〈탱고가 흐르는 황혼〉,

1978년, 종이에 채색, 47×43cm

어머니 생전에 이미 멀어지셨지만, 이어령 선생님도 서교동 집에 다녀가셨다. 당시에 이어령 선생님은 출판사 문학사상사에 계셨고, 어머니 자서전인『내 슬픈 전설의 49페이지』때문에 자주 오셨다. 1978년에 출간된 이 책은 많은 사랑을 받고 있었다. 어머니는 경제적으로 힘들 때 책이 많이 팔려 도움이 되었다고 하셨다. 글 쓰는 작가가 아닌 화가인 내가 책을 팔아 생활을 하게 될 줄은 몰랐다고 하셨다. 출판사 직원이 인지를 잔뜩 가져오면, 나와 신희가 열심히 도장을 찍었고 그러면 출판사 직원이 다시 와서 가져갔다. 책은 반응이 좋았지만 후에 어머니와 이어령 선생님 사이에 불편한 일이 생겼다. 그 일을 지켜보던 나는 상황이 변하면서 달라지는 인간관계에 대해 생각했다. 그저 두 분의 인연이 다한 일이라 여겼다.

〈아열대 2〉, 1978년, 종이에 채색, 73×91cm

긴장

나의 하루는 어머니가 보실 신문을 챙기는 것으로 시작되었다. 새벽에 일어나면 뜰에 나가 대문 안에 던져놓은 조간신문을 챙겼다. 오후에는 석간신문을 챙겨서 2층에 갖다놓았다. 어머니는 경제신문을 제외한 모든 신문을 읽으셨다.

어머니는 뭐든지 읽는 것을 좋아하셨고 그만큼 글 쓰는 일도 좋아하셨다. 그림을 그리고 나서 오후에는 책을 보고 저녁에는 영화를 보는 등 계속 무언가를 보셨다.

조금씩 집안일에 적응하기 시작했다. 주방을 담당하는 신희와도 원만해졌고, 할머니와도 편해졌다. 얼마 있다가 나는 어머니 일을 보기 시작했다. 신문사와 잡지사에 어머니가 쓰신 글을 전달하는 일이 제일 많았다. 당시에는 지금처럼 인터넷으로 메일을 보내는 시대가 아니어서 다 쓴 원고를 전달하는 것도 일이었다.

은행 업무도 보았다. 어머니가 주신 돈을 넣었고, 은행에서 찾은 돈을 갖다드렸다. 전화를 받는 것도 나름 일이었다. 집에 걸려오는, 주로 어머니를 찾는 전화가 많았는데 전화를 건 이가 누군지 알 수 없는 그런 전화도 있었다. 전화벨이 울리면 집 안에 정적이 흘렀다. 누구도 전화를 받는 걸 원치 않았기 때문이다. 그래서 내가 받을 수밖에 없었다. 부엌이나 다른 장소에 있다가도 전화벨 소리가 들리면 나는 서둘러 할머니 방으로 달려갔다. 내가 어머니 대신 답할 수 없는 경우에는 어머니를 바꿔드렸다. 어머니는 낯선 사람의 전화를 받는 일을 꺼리셨기 때문에 나는 난처할 때가 많았다.

어머니가 계신 2층에 편하게 올라가기까지 꽤 시간이 걸렸다. 매일이 긴장의 연속이었다. 어머니가 계시면 계시는 대로 안 계시면 안 계시는 대로 긴장되는 일들이 있었다. 어머니가 안 계실 때 어머니를 찾는 전화가 걸려오는 일도 있었고, 갑자기 어머니의 지인이라며 낯선 사람이 방문하기도 했다.

어머니는 무슨 일이 생기면 쿵쿵거리는 소리를 내며 2층 계단을 급하게 내려오셨다. 좋은 일이 있을 때도 안 좋은 일이 있을 때도 그러셨다. 그렇게 내려와서 할머니가 계신 안방 문을 열고는 "엄마" 하고 들어오신다. 할머니는 놀라고, "무슨 일인가?" 하신다. 할머니는 나에게 "니 엄마가 2층에서 쿵쿵쿵쿵 내려오는 발소리가 나면 내 가슴도 같이 쿵쿵거린다"고 하셨다. 그 말씀을 듣는데 할머니가 어머니 때문에 늘 가슴을 졸이며 사셨다는 게

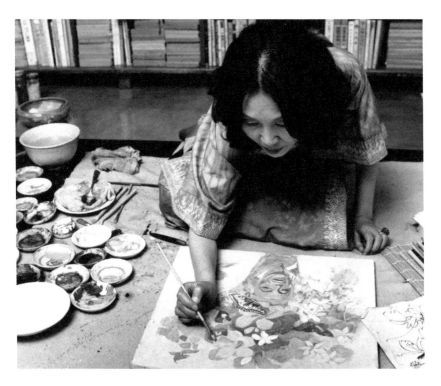

작업에 몰두하고 계신 어머니
(1977년 서교동 화실).

느껴졌다.

남편이나 시동생도 어머니를 늘 신경 썼다. 술을 마시고 늦게 집에 들어오게 될 때면 초인종을 누르지 않았다. 초인종을 누르면 꽃순이가 사납게 짖을 테고, 그러면 2층에 계신 어머니가 잠에서 깨실 것이기 때문이다. 그래서 두 남자는 담을 넘어 집에 들어왔다. 어느 날 담을 넘는 이 집 남자를 목격한 동네 사람이 도둑인 줄 알고 경찰에 신고를 한 일도 있었다. 새벽에 경찰이 들이닥치는 바람에 꽃순이까지 깨서 정신이 사나웠었다. 그 일이 있은 후에도 이 집 남자들은 담을 넘어 집으로 들어왔다. 담이 꽤 높았지만 다행히 한 번도 다친 적은 없었다.

주말이면 어머니의 남동생 가족들이 할머니를 뵈러 왔다. 나는 어머니 남동생의 가족들을 '외삼촌네'라고 불렀다. 외삼촌네 가족들은 주로 할머니 방에 모여서 저녁식사를 하고 놀다 갔다. 외삼촌네가 와도 어머니는 2층에 계셨다.

어머니는 평소에도 가족과 함께 식사를 하지 않으셨다. 2층에서 혼자 드셨다. 어쩌다 아래층에 내려오시더라도 잠깐 계시다가 다시 2층으로 올라가시곤 했다. 어머니가 홀로 계신 2층 거실은 늘 담배 연기로 가득했다.

어머니의
하루 일과

내가 결혼했을 무렵 어머니는 작업에 열중하고 계셨다. 1980년
에 현대화랑(현 갤러리현대)에서 〈인도-중남미 풍물전〉 전시회가
잡혀 있었기 때문이다. 어머니는 1979년에 인도와 중남미 지역으
로 스케치 여행을 다녀오시면서 그린 스케치들을 완성하기 위해
바삐 지내셨다. 그래서 새벽부터 작업을 시작해 거의 종일 그림을
그리셨다. 전시회를 끝내시고는 늘 그랬던 것처럼 규칙적인 생활
로 다시 돌아오셨다.

어머니는 새벽에 일어나셨다. 밤 10시나 11시에 주무셔서 새
벽 4시나 5시에 일어나셨다. 잠이 별로 없으셨고 낮잠도 잘 주무
시지 않았다. 어머니가 보실 신문을 챙긴 다음에 내가 가장 먼저
하는 일은 어머니가 드실 커피를 타는 일이었다. 그때는 커피믹
스가 없었다. 인스턴트커피 가루와 프림과 설탕을 적당히 섞어서

커피를 탔다. 커피를 가지고 2층으로 올라가면 어머니는 편한 셔츠 차림으로 작업을 하고 계셨다.

처음부터 어머니가 드실 커피를 내가 챙긴 건 아니었다. 타다다다닥, 탓타타다닥. 어느 날 새벽에 부엌에서 이상한 소리가 들려서 나가봤더니 어머니가 나와 계셨다. 가스레인지 점화가 안 돼서 나는 소리였다. "이게 왜 안 되냐, 아가?"라고 어머니가 말하시는데 웃음이 나왔다. 어머니는 밸브도 열지 않고 가스 불을 켜려고 하신 것이다. 한 번도 가스 불을 켜보신 적이 없는 것 같았다.

어머니가 새벽부터 가스 불을 켜려고 하신 것은 커피 드실 물을 끓이려고 했기 때문이었다. 내가 챙겨야겠다고 생각해서 어머니가 일어나시면 드실 커피를 타기 시작했다. 어머니는 새벽에 일어나셨고, 남편은 늦은 시간에 들어왔다. 나는 늘 잠이 부족했다.

그런 생활이 꽤 오래 지속됐다. 하루는 어머니가 말씀하셨다. "아가, 너는 잠이 없데?" 나는 억울한 기분이 들었다. "어머니, 저도 늦잠 좋아해요." 그랬더니 어머니는 머쓱하셨던지 "그래?" 하고는 웃으셨다. 이렇게 이야기한 건 어머니와 친해지고 난 후다. 서교동에서 산 지 얼마 안 되었을 때는 이렇게 말하지 못했다.

어머니는 일어나시자마자 그림을 그리셨다. 커피를 들고 2층에 올라가보면 어머니가 무릎을 꿇고 엎드린 자세로 그림을 그리고 계셨다. 날마다 집에서 일하시는데 하루도 빠뜨리는 날이 없었다. 네다섯 시간 정도 작업을 하셨다. 낮에는 주로 사람을 만나거나 볼일을 보러 나가셨다. 물질적인 욕심이 거의 없으셨던 어

머니는 차를 소유한 적이 없었다. 늘 택시를 타고 다니셨다. 돌아 오셔서는 책을 읽으셨다. 책은 거의 누워서 보셨다. 늘 무릎을 꿇고 엎드린 자세로 그림을 그려야 하기 때문에 책은 편하게 보시고 싶으셨던 것 같다. 어머니가 누우시는 자리의 머리맡에는 늘 책이 겹겹이 쌓여 있었다. 책을 다 읽으면 치우고 또 다른 책을 갖다 놓으셨다. 그랬기 때문에 내 눈에는 늘 책이 가득 있는 걸로 보였다.

작업에 집중하시거나 기분이 안 좋을 때는 식사를 잘 못 하셨다. 식사는 거의 혼자 2층에서 하셨다. 작업에 집중하실 때는 2층으로 식사를 올려다드렸다. 조그마한 상에 준비했고 가짓수도 양도 많지 않았다. 다 드셨을 거라 생각하고 나중에 올라가보면 밥상이 그대로 있었다. 그럴수록 할머니는 어머니 식사에 신경을 많이 쓰셨다. 깔끔하고 정갈하게 만들어야 했다.

운동은 하지 않으셨다. 산책도 하시는 일이 없었다. 어머니가 걸을 때는 지인을 만나러 시내에 나가거나 시장이나 슈퍼에 장을 보러 가실 때 정도였다. 어머니가 사시는 물건이라고는 과일과 맥주 정도였다. 새벽부터 일어나 작업하시면서 마시는 여러 잔의 커피와 담배가 어머니의 식량이었다. 어머니는 캔맥주 한 잔으로 하루 일과를 마무리하셨다.

어머니는 매일같이 단순하고 반복적인 일과를 보내셨다.

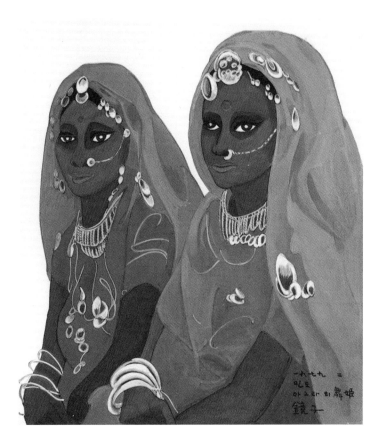

〈인도 아그라의 무희〉,

1979년, 종이에 채색, 33.4×24.2cm

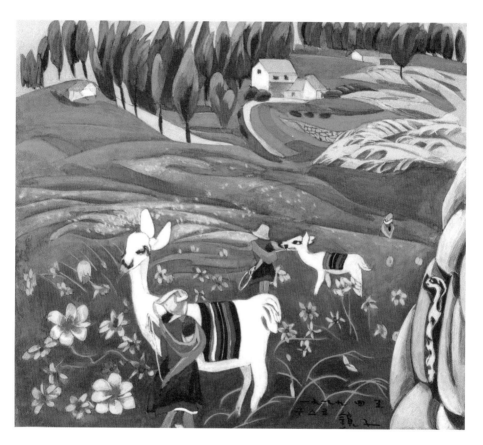

〈쿠스코〉(페루),

1979년, 종이에 채색, 24×27cm

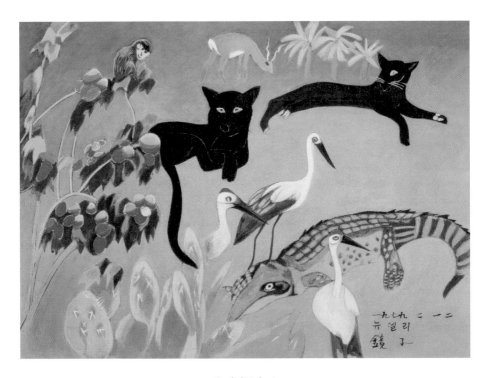

〈뉴델리〉(인도),

1979년, 종이에 채색, 24×33cm

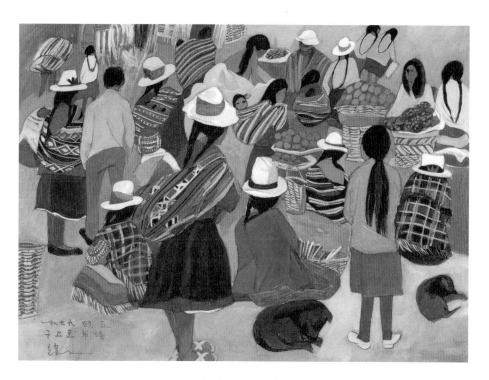

〈페루 쿠스코 시장〉,

1979년, 종이에 채색, 24.3×32.2cm

〈페루〉, 1979년, 종이에 채색

박운아
할머니

박운아 할머니는 거동이 불편하심에도 불구하고 집 안 살림살이를 도맡으셨다. 할머니 머리맡에는 항상 주판이 놓여 있었다. 살림에 관한 모든 일을 챙기셔야 해서 그랬다.

할머니도 아침 일찍부터 커피를 여러 잔 드셨다. 신촌에서 장사하던, 미제 아저씨라고 불리던 아저씨가 가끔 할머니를 찾아와서 커피를 포함해서 이런저런 먹을거리를 팔고 갔다. 할머니 덕분에 어머니는 집 안의 사소한 일들을 신경 쓰지 않으셨다. 봄이 되면 정원사를 불러 뜰의 나무를 손질하거나 퓨즈가 나갔을 때 동네 전파사 아저씨를 부르는 일 등이 그런 것이었다.

할머니 머리맡에는 주판 말고도 우리가 만물상이라고 부르는 자개장이 있었다. 인감도장, 통장, 서류 등등 중요하다고 생각하는 물건들을 보관하는 곳이었다. 할머니는 모든 가족들의 도장,

서류 같은 물건을 전부 보관하셨다가 필요하다 하면 내어주셨다. 우리는 사용하고서는 다시 할머니께 맡겼다. 그래서 가족들은 늘 할머니를 찾을 일이 많았다. 할머니는 귀찮다고 하시면서도 다 맡아주셨다. 할머니한테는 이런 일들이 즐거우셨던 것 같다.

가끔 옥희 이모 이야기도 하시기도 했다. 옥희 이모는 어머니의 하나밖에 없는 여동생이었다. 스무 살 무렵 병을 얻었는데 가난해서 제대로 치료도 못 받고 세상을 떠나셨다고 한다. 이모 이야기를 할 때마다 할머니는 애통해하셨다. "이모가 지금도 건재하다면 니 엄마가 덜 외로울 텐데"라고도 말씀하셨다. 어머니하고는 외모도 다르고 성격도 전혀 다르다고 하셨다. 조용하고 내성적인 분이셨던 것 같다. 어머니도 옥희 이모 이야기를 종종 하셨다.

할머니는 뉴욕에 있는 큰시누이를 늘 가슴에 담고 계셨다. 나는 그때만 해도 큰시누이를 본 적이 없었다. 내가 결혼했을 때 큰시누이는 국전 대통령상을 받은 후 미국에서 유학중이었다. 할머니는 외지에 홀로 살고 있는 큰시누이 걱정을 많이 하셨다. 할머니는 어머니만큼이나 이 큰시누이에 대해 걱정이 많았고, 내가 마음을 쓰기를 바라셨다.

"아가, 엄마 옆에서 잘 지켜드려라. 미국에 있는 큰언니도 외로운 사람이니 잘 살피도록 하거라." 그렇게 할머니는 말씀하시곤 하셨다. 매번 걱정하셨고, 나에게도 인이 박일 정도로 "언니하고 잘 지내라" 하고 당부하셨다. 나는 할머니 말씀을 새겨들었다.

박운아 할머니와 어머니(1970년).
뒤쪽으로 어머니의 그림인 〈노부〉가 보인다.
당신의 외조모를 그려 조선미술전람회에서 입선한 작품이다.

별로 할 말이 없어도 나는 가끔 뉴욕에 전화해서 안부를 묻기도 했다. 할머니는 또 "동생들 둘은 아버지가 있으니 신경 안 써도 된다"라고 하시기도 했다. 큰시누이와 남편의 아버지, 작은 시누이와 시동생의 아버지가 달랐다. 남편의 아버지는 생사를 알 수 없었으나 나중에 사망 소식을 듣게 되었다고 한다. 남편 동생들의 아버지는 사업으로도 성공하신 분이었다.

할머니는 안방에 가만히 계시는 것 같아도 집안일과 동네 소식을 다 꿰고 계셨다. 할머니는 이웃집 소식들도 다 알고 계셨다. 신문도 어머니가 보시고 나면 읽으시곤 했다.

거동이 불편하신 할머니는 나이가 드셔서 귀가 조금 안 좋으셨다. 그래서 누군가가 할머니 옆에 붙어서 또박또박 말을 전해야 했다. 하지만 그렇게 말하지 않아도 할머니 흥을 볼 때면 금방 알아들으셨다. 심지어 내가 언제 그랬냐고 따지시곤 했다. 그럴 때마다 가족들은 재미있어했다.

할머니는 티브이를 즐겨보셨다. 내가 결혼할 무렵 막 컬러 티브이가 나왔다. 나는 할머니에게 컬러 티브이를 선물해드리고 싶었다. 그래서 어느 저녁에 외출을 했다. 남편을 만나 금성(지금의 LG)에서 나온 컬러 티브이를 샀다. 할머니가 좋아하실 생각을 하니 기분이 좋았다. 나중에 신희한테 들으니 내가 남편을 만나서 저녁을 먹고 오겠다고 해서 언짢아하셨다고 했다. 집에 돌아와 할머니한테 내일 컬러 티브이가 배달 온다고 말씀드렸다. 할머니는 큰 소리로 "어이?!" 하시며 많이 기뻐하셨다.

할머니는 가끔씩 어머니가 계신 2층의 동향을 궁금해하셨다. 올라가시지 못하니 더 궁금하셨을 것이다. 거동이 힘들기도 하셨고, 어머니한테 방해될까봐 할머니는 2층에는 자주 올라가지 않으려 하셨다. 대신 내게 물으셨다. "아가, 니 엄마 2층에서 뭐 하냐?" 그러면 나는 이렇게 대답한다. "지금은 그림 그리시지 않고 커피 드시면서 쉬고 계세요." 어쩌다 2층에 올라가게 되시더라도 어머니의 작업을 방해하고 싶어 하지 않으셨다. 그래서 2층에 올라가시기 전에는 반드시 어머니가 어떻게 하고 계신지 물어보셨다.

어쩌면 할머니의 가장 큰 일은 어머니의 기분을 살피시는 일인지도 몰랐다. 내가 전화를 받으러 달려오면 할머니는 "누구 전화냐?"라고 물으셨다. 어머니가 전화를 받으시고 난 후에는 "엄마 기분이 어떠냐?"고 물으셨다. 전화는 1층과 2층에 있었다. 어머니가 바로 받으실 때도 있었지만 거의 내가 먼저 받아서 바꿔 드리곤 했다. 가끔 불쾌한 전화가 걸려오기도 했기 때문이었다. 할머니는 계속해서 나한테 어머니의 기분에 대해 물어보셨다. 어머니가 편한 마음으로 작업을 하시길 바라서 그러하셨다. 그래서 할머니는 늘 걱정이 많으셨다.

어머니의
스케치 여행

1980년 10월, 내가 서교동 집에 들어온 이후 처음으로 어머니의 스케치 여행을 배웅해드렸다. 당시 어머니는 50대 후반이셨다. 미국, 하와이, 영국으로 가시게 되었다. 뉴욕에 사는 큰시누이를 만나 같이 워싱턴의 작은시누이를 만날 거라고 하셨다. 큰시누이는 섬유공예를 전공했고, 작은시누이는 워싱턴에 있는 대학에서 다큐멘터리 영화를 공부하고 있었다. 어머니는 딸들과 함께 미국 여행을 하며 스케치를 하실 계획을 세우셨다. 남편은 그때 해외 출장을 가서 돌아오지 않고 있었다. 집에는 할머니, 가정부, 꽃순이 그리고 나, 이렇게 남겨졌다.

여전히 서교동 집은 익숙하지 않았다. 가장 신경 쓰이는 것은 문단속이었다. 어머니와 남편, 또 외지로 떠나 있는 가족들에게 집안 이야기들을 엽서에 써서 알렸다. 어머니께는 잠깐 전화

를 드리기도 했다. 우편물 확인도 내 몫이었다. 지금은 카카오톡이나 이메일로 편하게 연락하는 시대지만 당시는 그렇지 않았다. 전화 아니면 서신이었다. 그래서 날마다 집에는 많은 우편물들이 왔다. 어머니가 외국에 계시니 내가 어머니를 대신해 우편물들을 하나하나 개봉해서 내용을 파악해야 했다. 이를테면 어머니에게 알려오는 지인들의 대소사를 내가 대신해서 챙겨야 했다. 신문을 보고 스스로 처리해야 하는 일들도 있었다.

소설가 박종화 선생님의 부고 기사를 신문에서 봤다. 박 선생님은 오랫동안 예술원의 회장이셨다. 나는 그분의 부고를 어머니께 전화로 바로 알렸다. 어머니 대리인의 신분으로 선생님 자택인 평창동에 문상을 갔다. 한겨울이었는데 유난히 추웠던 걸로 기억한다. 한옥이었던 선생님 자택에는 많은 분들이 와 계셨다. 그 외에도 결혼식 같은 일들이 있으면 내가 대신 다녀오곤 했다. 어머니가 계실 때도 그랬지만 계시지 않을 때는 어머니의 일들이 자연스레 내 일이 되었다. 어머니는 "네가 있으니까 할머니 거동도 안심이 되는구나"라고 하셨다. 집안 살림을 다 맡아 하시고 여전히 총기가 있는 박운아 할머니였지만 어머니는 집을 비울 때면 자신의 어머니를 걱정하시는 기색이었다.

그렇게 일상의 소소한 일들을 자연스럽게 하게 됐다. 점차 어머니의 일상과 시인들을 알게 되어 그럴 수 있었다. 외출하실 때 어머니는 누구와 어디서 약속했다는 말씀을 하시고 나가시곤 했다. 주로 친분이 있는 분들하고 점심식사를 하셨다. 어머니는 같은

시대에 활동하셨던 예술인, 문인, 교수들과 친하셨다. 지인 분들 중에는 최순우 전 중앙박물관장님, 연극인 이해랑 선생님, 시인 피천득 선생님, 조각가 김정숙 선생님, 서양화가 권옥연 선생님 등등이 계셨다. 그런 날은 외출했다가 집에 오시면 이런저런 얘기를 많이 해주셨다. 개인적인 일로 외출은 거의 하지 않던 내게 어머니의 바깥세상 이야기는 상쾌한 바람 같았다. 어머니는 연예인들하고 친분이 있는 것처럼 알려졌지만 내가 알기에 교류가 있던 분은 없었다. 잡지사에서 마련한 자리 같은 데서 대담을 하시는 게 다였다.

어머니가 안 계신 집은 추웠다. 비유적인 의미가 아니라 실제로 추웠다. 어머니가 안 계시자 할머니가 보일러의 연료비를 매우 아끼셨다. 알뜰하신 할머니는 어머니가 외출하시거나 외국에 가시면 보일러를 안 틀기 위해 애를 쓰셨다. 그래서 어머니가 안 계신 겨울은 춥게 보내야 했다. 어머니가 계실 때는 늘 따뜻하게 지냈다. 어머니는 집이 추우면 싫어하셨다.

정원 한쪽에 기름을 넣는 커다란 연료통이 묻혀 있었다. 할머니가 특별히 신경 쓰셔서 많은 양을 저장할 수 있게 만드셨다고 했다. 연료의 손실이 큰 집이었다. 집은 작지 않았고, 층고가 높았고, 2층이었다. 게다가 옛날 주택이라 기름이 무섭게 빨리 사라졌다. 그래서 겨울이 되면 나도 한번은 연료를 채워 넣어야겠다는 책임감이 들었다. 한 번은 "할머니, 이번에는 제가 연료를 채워 넣을게요"라고 말씀드렸더니 할머니는 거절하지 않으셨다. "응? 그래 고맙다"라고 하셨다. 연료통이 워낙 커서 연료를 채우는 데

남편의 한 달치 월급이 들어갔다.

겨울이 가까워지면 할머니는 보일러에 신경을 많이 쓰셨다. 혹시 고장이 날까봐 겨울 내내 노심초사하셨다. 안방에서 티브이를 보고 있는데 할머니가 나를 부르신 적이 있었다. 방이 따뜻해지는 게 더딘 거 같다고 하시면서 보일러실에 내려가보라고 하셨다. 문제가 있는지 확인하라는 말씀이셨다. 밤늦은 시간이었다. 마침 남편이 없었다. 평소에 남편은 랜턴을 들고 보일러실에 다녀오곤 했다. 나는 그때까지 늦은 밤에 보일러실에 내려가본 적이 없었다.

내가 머뭇거리자 할머니는 다시 이렇게 말씀하셨다. "아가, 신희를 데리고 보일러 불꽃이 제대로 타고 있는지 확인하고 오너라." 나는 "네"라고 대답은 했지만 무섭고 자신이 없었다. 신희도 무서웠는지 지하실 열쇠를 나에게 주면서 "언니가 앞장서세요"라고 했다. 공포영화를 볼 때처럼 눈을 가늘게 뜬 채 좁고 경사가 심한 계단을 내려갔다. 열쇠로 지하실 문을 딸 때도 느낌이 좋지 않았다. 문을 천천히 열고 보일러실 안을 살폈다. 한쪽에 있는 보일러에서는 빨간 불꽃이 활활 잘 타고 있었다. 빨갛고 커다란 불꽃이 일어 더 무서웠다. 올라와서 할머니께 고했다. "지하실에는 문제가 없어요." 할머니는 그제야 안심하셨다.

어머니가 안 계신 집에서 나는 어느 정도 자유로웠다. 맘 편히 혼자만의 시간을 가질 수 있었다. 해가 비치는 낮이면 뜰에 나가 돌 위에 앉아 있는 여유를 부려보기도 했다. 나무도 보고 꽃도 보면서 한참 이런저런 생각에 잠겼다. 꽃순이가 내 옆에 딱 붙어서

납작한 돌 위에 엎드려 있었다. 따뜻한 햇볕에 잠기는 순간 온갖 생각들이 지나갔다.

나와 꽃순이는 미묘한 사이였다. 꽃순이는 시샘도 하는 영리한 개였다. 첫째 아들 준석이가 태어나기 전까지 서교동 집은 애가 없는 집이라 꽃순이는 애나 마찬가지였고, 그걸 누구보다 꽃순이 자신이 잘 알았다. 이런저런 재롱을 부렸다. 신희가 서툴게 하모니카를 불면 꽃순이는 앉아서 고개를 위로 치켜들고 '우— 우— 우—' 하면서 노래를 불렀다. 꽃순이가 이런 묘한 소리를 내면 식구들은 꽃순이가 노래를 부른다고 했다. 할머니는 재미있어 하시면서 신희한테 하모니카를 계속 불라고 하신다. 꽃순이는 그때마다 어김없이 '우— 우—' 신바람이 나서 계속 소리를 냈다.

꽃순이는 특히나 어머니 옆에 있을 때 제일 흥이 나는 것 같았다. 어머니가 듣고 계시는 노래에 맞춰 춤을 추기도 했다. 어머니는 꽃순이를 글로 이렇게 표현하셨다.

송창식 목청이 라디오에서 흘러나올 때 "얼씨구" 일어서서 고고를 추면 꽃순이는 저에게 장난 거는 줄 알고 함께 뛰었다. 그렇게 해서 오만 가지 시름을 잊을 때도 있었다. 그 꽃순이는 나를 따라 저리로 가도 따라오고, 이리 와도 따라오고 어느 날, ㅁ씨의 모델이 되어 반나절 촬영을 한 날에도 내 옆을 떠나지 않아 사진마다 꽃순이가 들어 있었다.

– 천경자, 「이집트 벽화 속에 곡하는 여인」.

『내 슬픈 전설의 49페이지』, 랜덤하우스중앙, 2006

남편도 꽃순이를 예뻐했다. 초인종 소리가 나면 꽃순이는 남편인지 알아차리고 꼬리를 치며 반갑게 뛰어나가곤 했다. 남편은 애기를 다루듯이 꽃순이 몸통을 잡고 둥가둥가하며 들어 올렸다 내렸다 했다. 꽃순이는 흡족한 표정을 지었다. 그런 꽃순이가 나한테는 다르게 행동했다. 꽃순이가 하는 행동을 보면 이 집에 먼저 들어온 자신이 나보다 위라고 생각하는 것 같았다. 자신을 예뻐하던 남자랑 한 방을 쓰는 사이라서 나란 존재를 불쾌하게 여기는 건가 싶었다.

한번은 내 방에서 이상한 냄새가 나서 보니 꽃순이의 똥이 있었다. 꽃순이는 똑똑한 개였다. 절대 실수할 개가 아니었다. 의사 표현이 분명했다. 신희에 이어 꽃순이까지 나를 시집살이 시키나 싶어 기분이 좋지 않았다. 내가 이 집의 불청객도 아닌데…….

어느덧 시간이 지나고, 내 옆에 누워 몸을 비비적거리고 있는 꽃순이를 보니 웃음이 나왔다. 이런 나와 꽃순이를 어머니는 그림으로 그리신 적이 있다. 〈노오란 산책길〉이다. 그림의 여인은 나고, 강아지는 꽃순이다.

하필이면 어머니가 미국에 가시고 안 계신 겨울에 입덧이 시작됐다. 알뜰한 할머니는 보일러 연료비를 아끼셨고, 나는 어머니가 오시기만을 기다렸다. 지금도 그렇게 춥게 보냈던 그 겨울이 잊히지 않는다. 어머니는 다음 해 2월에 돌아오셨다.

나와 꽃순이가 모델로 선 그림.

어머니는 이 그림을 1983년에 완성하셨는데,

그후 1996년에 이르는 사이에 재탄생시켰다.

"두고두고 고쳐가며 그렸다"는 어머니.

어머니가 작품을 대하는 마음을 느낄 수 있다.

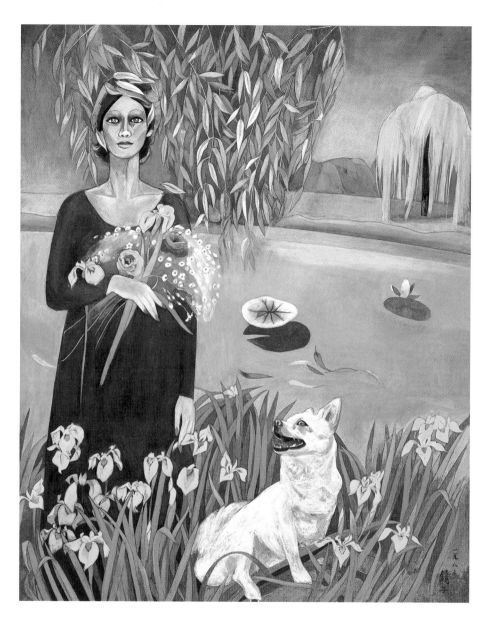

〈노오란 산책길〉, 1996년, 종이에 채색, 97×74cm

폭풍의
언덕

미국에 계신 어머니에게서 엽서가 왔다. 마지막에 "기름 애끼지 말고 때라"라는 말이 있었다. 엽서를 할머니한테 보여드렸지만 할머니는 별 말씀이 없으셨다.

1980년 11월 14일에 보내신 엽서는 이렇게 시작한다. "인숙아, 벌써 20일이 지났다. 그동안 몸도 좋아지고 할머니 모시고 잘 지내고 있을 줄 믿는다. 엄마는 정희(작은시누이)하고 같이 있으며 그가 학교에 가면 혼자 그림을 그린다."

'엄마'라는 말을 글자로 보니 기분이 또 달랐다. 어머니는 내게 당신을 지칭하실 때 '엄마가' 하는 식으로 말씀하셨다. 두 시누이에게 하는 것과 다르지 않으셨다. 나를 그렇게 부르는 어머니를 보면 어머니가 나를 아끼신다는 생각이 들었다. 그래서 나도 늘 어머니에게 마음 깊이 잘하고 싶었다.

어머니의 엽서로 보건대 어머니가 떠나실 무렵 나는 몸이 안 좋았던 것 같다. 임신을 해서 그랬던 거였다. 당시에는 몰랐다.

어머니가 안 계시니 집이 꼭 빈집 같다는 생각이 들었다. "네가 이 집에 들어오면서 안정이 됐다. 내가 외국에 나가도 할머니 곁에 네가 있으니 안심이다"라고 말하시는 어머니의 목소리가 생각이 났다. 때론 2층에서 '아가' 하고 부르는 소리가 들리는 듯했다.

어머니는 여행을 가시면 나에게 엽서를 보내셨다. 그때는 이것들이 귀한지 몰라서 잘 간수하지 못했다. 큰아이가 초등학교를 다니던 때였는데 어머니 엽서에서 우표를 자르고 있었다. 깜짝 놀랐다. 그러나 내가 발견했을 때는 이미 우표들이 다 잘려나간 뒤였다. 큰아이는 우표를 모아 오라는 방학숙제를 하는 중이라고 했다. 그래서 우표가 있던 자리가 잘려나갔다. 이 작은 물건도 이처럼 소중한 것이 될 줄 그때는 몰랐다.

이 엽서에는 "꽃순이 사진 참 예쁘드라"는 말도 있다. 어머니가 기뻐하실 일을 해드리고 싶어서 어머니가 예뻐하는 꽃순이 사진을 찍어 보냈을 것이다. 어머니는 엽서의 마지막에 꼭 본인 이름 석 자를 한자로 써넣으셨다.

千鏡子

두번째 엽서는 큰시누이가 있는 뉴욕에서 보내셨다. 보내신 날짜는 해가 바뀌어 1981년 1월 12일이다. "정희와 영국 여행은 참 즐거웠다"라는 문장으로 미루어 어머니는 워싱턴에 사는 작은시누이와 함께 영국으로 여행을 갔다가 돌아와 헤어진 후 큰

1980년 11월 14일 워싱턴에서 온 엽서

1981년 1월 12일 뉴욕에서 온 엽서

시누이네 집에 묵고 계신 듯 했다. 어머니는 엽서에 "하와드……는 바야흐로 폭풍의 언덕의 배경이었고, 기차게 많은 것을 얻은 것만 같다"라고 쓰셨다. 어머니는 영화 〈폭풍의 언덕〉을 좋아하셨다. 로렌스 올리비에가 히스클리프 역으로 나온 흑백영화 비디오테이프를 구입해서 집에 두고 가끔씩 보셨다. 이 작품은 실제 브론테 자매가 살았던 황량한 언덕을 배경으로 찍은 영화라고 하셨다.

어머니가 보내신 엽서에서 이런 문장이 눈에 들어왔다. "지금은 뉴욕에서 그림을 그리고 있다. 모든 것이 평온하고 조용해서 살 것만 같다." 어머니는 어디에서나 그림을 그리셨다. 그림을 그리셔야 어머니는 살 수 있는 분이었다.

돌아오셔서 어머니는 내게 말씀을 해주셨는데, 영국의 폭풍의 언덕은 실제로도 바람이 많이 불었다고 했다. 바람이 불 때마다 언덕의 풀들이 서로 스치면서 "히스클리프, 히스클리프"라고 부르는 소리가 들린다고 동네 사람들이 말해줬다고 하셨다. 한국에 돌아오셔서 어머니는 이때의 일을 신문에 연재하셨다.

바람에 비틀거리면서 나는 어느새 반가운 교회당 탑이 내려다보이는 곳까지 내려왔다. 어떤 식물도 자라지 못해 오로지 갈대와 히스뿐인 황무지 마을이 가까워지자 검고 낮은 돌담들이 보였다.

나는 돌담 밑에 앉아 잠시 바람을 피하고, 날아가려는 스케치북을 움켜잡고서 유성펜으로 풍경을 그리기 시작했다.

　―　천경자, 「폭풍우치는 '폭풍우 언덕'을」,

『영혼을 울리는 바람을 향하여』, 제삼기획, 1986

어머니는 워싱턴에서, 뉴욕에서, 또 영국의 하와드(현행 표기로는 호어스)에서도 그림을 그리고 계셨다. 늦어도 2월 초에 돌아가겠다고 하셨던 말씀대로 어머니는 돌아오셨다.

돌아오신 어머니의 가방에서 버버리, 투피스, 블라우스, 스커트, 핸드백 등이 한 보따리 나왔다. 모두 내 몫이라고 하셨다. 사이즈는 신기하게 잘 맞았다. 알고 보니 여행을 가시기 전 내게 달라고 하신 블라우스 크기를 참고해 선물을 사신 것이었다. 어머니가 떠나실 때 내가 주로 잘 입는 블라우스가 필요하시다 해서 드린 적이 있었다. 선물을 주시면서 어머니는 "할머니 모시느라 고생 많았다"라며 따뜻한 말을 건네셨다.

여행 가방에서는 마른 풀잎 몇 줄기도 나왔다. 폭풍의 언덕에서 가져온 풀들을 어머니는 도자기 병에 꽂으셨다. 이사를 두 번이나 하면서도 그 풀들은 어머니 곁에 잘 있었다. 그러던 어느 날, 허망하게도 압구정 한양아파트에서 사라져버렸다.

영국 호어스 '폭풍의 언덕'에서의 어머니.

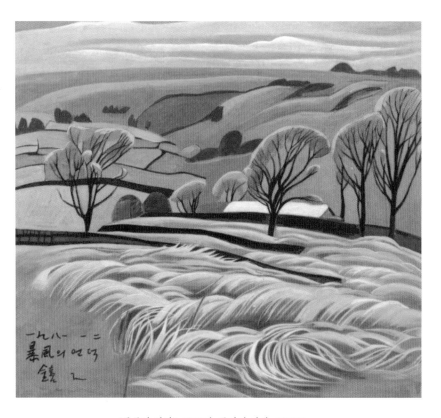

〈폭풍의 언덕〉, 1981년, 종이에 채색, 24×27cm

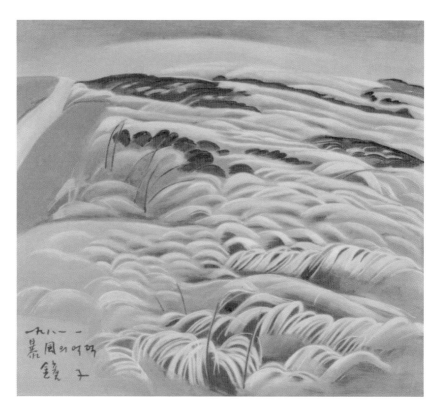

〈폭풍의 언덕〉, 1981년, 종이에 채색, 24×27cm

어머니의
작업실

미국으로 여행을 가시기 전에 어머니는 매우 바쁘셨다. 그해 1980년 3월 현대화랑에서 열 전시회(〈인도-중남미 풍물전〉) 준비 때문이었다.

전시회를 앞두고, 현대화랑의 박명자 회장님은 서교동 집을 여러 번 방문하셨다. 초인종 소리가 나면 꽃순이가 사납게 짖어대며 먼저 뛰어나간다. 꽃순이는 낯선 사람에게 유난히 사나웠다. 꽃순이가 그러거나 말거나 박 회장님은 늘 있는 일이라 그런지 놀라지 않고 익숙하게 집 안으로 들어오시곤 했다.

어머니의 작업에 대한 열정은 놀라웠다. 새벽에 일어나 하루 종일 일을 하셨다. 원래 어머니는 오전이나 새벽에만 그림을 그리셨고, 다섯 시간 넘게 작업하시지 않았다. 그렇게 작업을 하시고 나면 쪼그린 자세로 그림을 그려서인지 어머니는 쉬고 싶어 하셨

다. 그런 어머니가 하루 종일 그림을 그리시니 걱정이 되었다.

하루가 바쁘게 지나갔다. 어머니 심부름도 많았다. 남대문시장에 가서 꽃을 한 묶음씩 사오는 심부름도 있었다. 어머니 작품에 들어갈 스케치를 하기 위해서였다. 365일이 부족하다는 생각이 들 정도로 어머니는 그림에 몰두하셨다. 그렇게 내내 그림에 빠져계시는 모습에 감동을 받기도 했다.

전시회 준비로 어머니가 더 일찍 일어나시게 되자 내 기상 시간도 앞당겨졌다. 작은 힘이라도 보태고 싶었다. 어머니가 드실 커피라도 타드려야겠다고 생각했다. 할머니는 할머니대로 어머니가 다른 일에는 신경을 쓰지 않으시도록 애를 쓰셨다. 어머니 작업에 방해가 되지 않게 식구들을 단속하시기도 했다. 식구들은 모두 한마음으로 어머니가 전시회 준비 작업에만 몰두하실 수 있게 애썼다.

1980년 현대화랑의 전시회를 하신 후 어머니는 많이 지쳐 보이셨다. 허탈해 보이시기도 했다. 그러다 미국으로 다시 스케치 여행을 떠나신 것이었다. 1981년 초에 미국에서 돌아오신 어머니는 다시 2층에 틀어박히셨다. 외출도 거의 안 하셨다. 작품을 구상하시고 작업을 하셨다. 가끔 2층에서 아래층을 내려다보시고 나를 부르거나, 직접 계단을 내려오셔서 '인숙아', 아니면 '아가'라고 부르셨다. 그러고는 "커피 한잔 다오"라고 하셨다.

커피를 가지고 2층에 올라가면 어머니는 다리를 꼬고 소파에 기대앉아 계셨다. 어머니는 계속 담배 연기를 '후우— 후우—' 하

며 날려 보내셨다. 하루에 커피를 몇 잔씩 드셨다. 당시 나는 어머니가 부르시지 않으면 2층으로 올라가지 않았다. 2층에 올라가기를 조심하시는 할머니를 보며 더 조심스러웠던 것 같다. 남편은 나와 달랐다. 퇴근해서 집에 오면 당연하게 2층으로 올라갔다.

커피를 드리러 2층에 올라가면 어머니는 이런저런 말씀을 하셨다. 언젠가 가족 중 누군가 어머니에 대해 책을 썼으면 좋겠다는 말씀도 하셨다. 가족이 써야 왜곡되지 않는다고. 힘들었던 과거 이야기부터 그날 있었던 이야기까지 모두 말씀하시곤 했다. 소소한 이야기까지 다 해주셨다. 누구를 만났고, 누가 이러저러한 이야기를 했고, 그 사람이랑 무엇을 했다는 이야기들. 그런 말씀을 하실 때 어머니는 늘 담배를 피우셨다. 나는 그저 재미있게 듣기만 할 뿐이었다. 전라도 사투리를 쓰셨던 어머니는 세련되고 품위 있게 언어를 구사하셨다. 마치 영화를 보는 것처럼 나는 어머니의 말과 이야기에 빠져들었다.

어머니는 그림 그리는 것을 '일한다'고 표현하셨다. 규칙적으로 일하셨고 자세는 전혀 흐트러지지 않았다. 일을 하실 때에는 화실에서 판소리가 흘러나왔다. 어머니가 부재중이실 때 그곳에서 왠지 싸늘한 기운이 느껴졌다. 늘 판소리가 나오던 공간에 판소리가 흐르지 않으면 이상했다. 신희는 어머니가 외국에 가시고 2층이 오랫동안 비어 있을 때면 2층에 못 올라갔다. 무섭다고 했다. 지하 보일러실보다 더 무섭다고도 했다. 그래서 청소할 때도 나에게 같이 가자고 했다.

2층 화실에서 어머니는 늘 다리를 꼬고 담배를 피우셨다.

어머니가 외출하시면 남편은 어머니 방으로 올라갔다. 조용한 어머니 방에서 낮잠을 자기 위해서였다. 남편이 달게 자고 있을 때 갑자기 방문이 확 열리는 바람에 놀라서 눈을 뜬 적이 있다고 했다. 그런데 분명히 열려 있던 문이 다시 닫혀 있었다고 했다. 기분이 너무 이상했는지 남편은 단숨에 2층 계단을 뛰어 내려와서 이 이야기를 나에게 했다. 어머니도 가끔 그 방에서 가위에 눌린다고 하셨다. 그래도 별 두려움이 없으셨다. 어머니가 주무시는 데 별 문제가 없다고 나는 생각했다. 그렇게 생각했는데 나중에 어머니가 쓰신 책을 읽어보니 그렇지 않았다.

그림이 잘 그려지지 않는 날은 잘 안 된다고 성화를 하다가 잠이 안 오고, 잘된 날은 잘된다고 기분 좋아 하다가 잠이 안 온다. 또 사정이 생겨 그림을 못 그리는 날은 일을 못했다 해서 역시 잠이 안 온다.

가지가지 종류의 불면증 가운데 수면의 시작이 잘 안 되고 악몽 때문에 밤을 싫어하는 증세도 있다는 전문가의 말에 눈이 번쩍 뜨였다. 내 사정과 비슷했기 때문이었다. 가벼운 우울증 환자, 전쟁 공포증 환자의 경우가 그에 속한다고 하는 점도 나와 맞는 것 같다.

- 천경자,『탱고가 흐르는 황혼』, 세종문고, 1995

나는 어머니가 당신의 이야기를 전부 해주신다고 생각했다. 또 내가 어머니에 대해서 거의 다 안다고도 생각했다. 잠을 잘 못

주무신다는 이야기는 아마 가족들을 걱정시키기 싫어 안 하셨을 것이다. 또 그래서 하지 않으신 이야기들도 많을 거다. 어머니가 안 계신 지금 뒤늦게 어머니가 쓰신 글들을 읽으며 내가 모르는 어머니에 대해 생각해본다.

천경자
며느리

결혼하고 처음 맞는 구정이었다. 명절이면 신희가 휴가를 받아 시골집에 일주일 정도 내려간다. 나는 그동안 혼자서 집안일을 하게 됐다. 어머니는 내 일을 덜어주신다고 신촌시장에 혼자 가셔서 장을 봐오셨다. 부엌일을 잘 모르는 어머니는 손질하기 힘든 굴과 파래 같은 재료를 사오시기도 했다. 나 혼자 식사 준비를 하는 걸 보시고 간단하게 먹자고 하시면서 그런 재료를 사오셨다.

신희가 없으니 꽃순이 목욕이 제일 큰 일이었다. 어머니도 그걸 아시고 나를 도와주려고 하셨다. 내가 집 안 청소를 하는 동안 어머니는 꽃순이 목욕을 시킨다고 화장실로 데리고 들어가셨다. 조금 있으니 꽃순이가 젖은 채로 뛰어나오고, 어머니는 꽃순이를 잡으러 뛰어나오셨다. 꽃순이가 거실에서 몸을 부르르 떨며 물기를 털어내니 거실 여기저기에 물이 튀고 야단도 아니었다. 이렇

게 어머니가 도와준다고 하시면 일이 더 커지기도 했다. 할머니가 무슨 일인가 하여 방에서 나오셨다. 어머니가 꽃순이한테 쩔쩔매는 모습을 보고 한참을 웃으셨다.

당시에는 새해가 되면 청와대에서 예술원 회원들을 초대했다. 평소에는 한 달에 한 번 정도 예술원에서 회의가 있었다. 그럴 때 어머니는 정장이나 한복을 입고 예술원에 다녀오셨다. 외국에 나가시면 마음에 드는 옷감을 사오셔서 종로에 있는 '한국주단'에 맡겨 한복을 지으셨다. 양장도 입으셨지만 한복도 즐겨 입으셨다.

가끔 내가 어머니 일로 예술원에 가면 직원이 나를 잡고 어머니의 그림 기증을 부탁하곤 했다. 예술원 회원들의 작품들로 꾸린 상설전시장이 있다며 간곡하게 부탁을 했다. 여인 그림이면 더 좋겠다고 했다. 예술원에 갈 때마다 나는 이런 상황에 처했고 그래서 그 일을 어머니께 말씀드렸다. 결국 두 점을 기증하기로 결정했다. 그중 한 점은 내가 모델을 서기도 했던 〈나비소녀〉라는 그림이었다.

어머니는 예술가이기 전에 자식 사랑이 지극한 어머니셨다. 남편이 중동 출장을 갈 때도, 돌아올 때도 공항까지 나가셨다. 출장에서 돌아오는 날은 아들이 좋아하는 음식을 준비하기 위해 신촌시장에서 장을 가득 봐오셨다. 자식들이 외지에 나갔다가 집에 온다고 하면 마음을 많이 쓰셨다.

살림을 잘 모르시고, 살림에 신경을 안 쓰시는 듯해도 가끔 시

〈나비소녀〉, 1985년, 종이에 채색, 60×44cm

장에 들러 가족들이 좋아하는 것들을 사오셨다. 할머니에게 생활비를 주시긴 했지만 워낙 알뜰한 할머니가 사지 않을 것 같은 음식들을 주로 사셨다. 커다란 대구나 소갈비 같은 것들이었다. 대구를 사오는 날이면 기찬 엄마가 집으로 왔다. 솜씨 좋은 기찬 엄마는 작정을 하고 손질을 시작했다. 아가미를 분리해 깨끗하게 씻고, 곱게 다져서 젓갈을 담갔다. 남편과 시동생이 특히 대구 아가미젓을 좋아했다. 대구살 한 덩어리는 뼈와 분리해 구이를 했고, 뼈가 붙은 쪽은 생선 머리와 함께 넣고 매운탕을 푸짐하게 끓였다. 겨울이면 어머니는 큰 시장에서 몇 번씩 커다란 대구를 사오셨다. 이렇게 음식을 만들어 가족들이 모여 먹을 때면 할머니는 큰시누이 생각이 나시는 것 같았다. 타지에서 고생하는 큰시누이가 마음에 걸리시는 듯했다.

나는 숄처럼 생긴 큰 스카프 두르는 것을 좋아했다. 그걸 아신 어머니가 갖고 계시던 스카프를 주셨다. 외국에 가실 때 새로운 스카프들을 사서 선물로 주시기도 했다. 또 어머니가 두르시려고 사신 스카프나 숄을 몇 번 쓰시다가 주시곤 했다. "네가 해라. 네가 더 어울린다." 지금도 어머니가 주신 숄을 여러 개 갖고 있다.

한번은 내가 여성 잡지에 나가게 된 적이 있었다. 명사 며느리들의 요리를 소개하는 코너였다. 나는 촬영을 위해 초밥을 만들었다. 어머니께 평소 초밥을 자주 해드리는 며느리인 것처럼 잡지에 소개되었다. 평소에 어머니는 소식을 하는 편이셨고, 집에서는 음식을 간단히 드셨다. 나는 재료 준비도 까다롭지 않고

간단하게 먹을 수 있는 유부초밥을 가끔 해드렸다. 정성껏 식탁을 차리기는 했지만 주로 간소하게 준비했다. 어머니는 맛있는 것을 좋아하셨지만 집에서는 많이 드시지 않았다. 또 어머니가 생선초밥을 드시러 가는 단골 식당은 따로 있었다. 하여튼 우연히 잡지를 본 남편 회사 직원들이 집에 자신들을 초대해주길 원했다. 난 걱정이 됐다. 남편의 체면을 살려줘야 했다. 나 편하자고 못하겠다고 할 수는 없었다. 어머니는 내 마음을 아시고 걱정하지 말라고 하셨다. 해결책이 있다고 하셨다. 출장 요리사를 부르자고 하셨다. 어머니의 배려 덕분에 힘들지 않게 손님 접대를 할 수 있었다. 손님들이 오시자 어머니는 즐겁게 시간 보내시라고 인사하시곤 2층으로 올라가셨다. 출장 요리사의 음식은 맛있었다.

결혼한 지 얼마 되지 않아 친정아버지의 환갑이 다가왔다. 나혼자 친정집에 내려가 있었다. 늦은 시간이었는데 연락도 없이 손님이 왔다. 남편이 어머니를 모시고 친정집에 깜짝 방문을 한거였다. 친척들이 많이 모여 있었다. 어머니는 그곳에서 포장해온 그림을 펼치셨다. 친척들의 시선이 어머니 그림에 집중됐다.

개구리 그림이었다. 환갑인 아버지 나이에 맞춰 예순한 마리의 개구리를 그리셨다고 했다. 어머니는 이 그림만 전해주시고 간단하게 식사를 하시고 돌아가셨다. 전혀 예상치 못한 일이었다. 어머니가 가신 뒤에 친척들이 나에게 놀랍다며 한마디씩 했다. 어머니가 며느리인 내게 힘을 실어주시려는 것이었을까. 그

일로 조금은 고단했던 천경자 며느리로서의 일상이 보상받는 기분이었다. 친정아버지 선물로 그려 주신 개구리는 애석하게도 지금 어디 있는지 알 수 없다. 사진이라도 한 장 남겨놓지 못해 더 아쉽다.

이 개구리 그림은 화선지에 그리신 연작이다. 또다른 화선지 그림으로는 '금붕어 연작'도 있다. 어머니는 이 두 그림에 대해 이런 말을 하셨다. "신들린 것처럼 한 차례도 붓을 놓지 않고 단숨에 수십 마리를 그린다." 그렇게 쉬지 않고 여러 장을 그린 뒤에 마음에 드는 몇 점만 남기고 나머지는 찢어버리셨다.

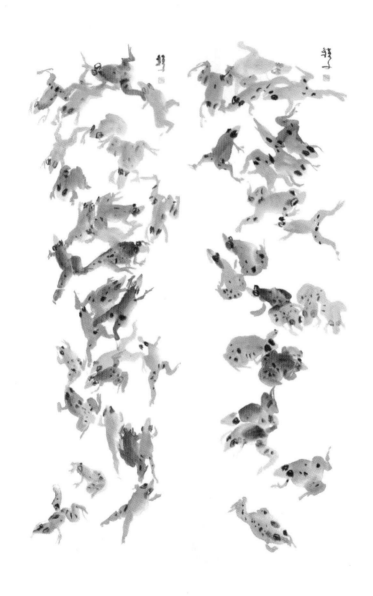

〈개구리〉, 1970년대, 종이에 채색, 105×35cm

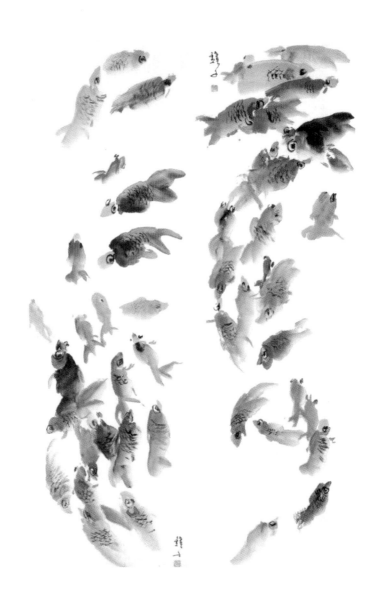

〈금붕어〉, 1970년대, 종이에 채색, 105×35cm

모델

베트남 전쟁에 종군화가로 다녀오신 뒤 어머니는 군인을 그리셨다. 군인 모델이 필요했으므로 남편이 모델이 되었다. 군복을 입은 남편이 어머니 앞에서 포즈를 취했다. 남편한테는 이상할 게 없는 일이었다. 어머니는 늘 그림을 그리셨고, 모델 없이는 그림을 그리지 않으셨다. 그래서 가족 중 누군가는 어머니의 모델이 되어야 했다.

남편이 어릴 때 이야기를 해준 적이 있었다. 어머니, 할머니와 같이 창경원에 갔었다고 한다. 창경원은 지금은 없어진, 창경궁에 있던 동물원이다. 어머니는 스케치를 하시고 남편은 할머니와 같이 창경원을 구경했다. 창경원을 다 보고 나서도 어머니의 스케치가 끝날 때까지 기다렸다고 한다. 어머니의 가족들에게 이것은 자연스러운 일이었다. 어머니는 스케치를 하고 나머지 가족들

은 기다린다. 나는 어머니와 살면서 나 역시 '천경자 가족'이 되었다는 생각이 점차 들기 시작했다.

어머니와 창경원에 간 적이 있다. 벚꽃이 가득 아름답게 피어 있었다. 머리 위에 떨어진 꽃잎들은 돗자리에도 내려앉았다. 집에만 있던 나는 황홀한 기분으로 벚꽃을 보고 있었다. 옆에서 어머니는 벚꽃을 그리고 계셨다. 빠른 손놀림으로 여러 장의 스케치를 하셨다. 나는 행복했다. 이렇게 벚꽃을 보는 게, 어머니가 벚꽃을 그리시는 게, 내가 어머니 옆에 앉아 있는 게. 어머니 옆에 앉아서 스케치하시는 모습을 보며 한참을 기다렸다. 분홍색 꽃잎들은 살랑살랑 봄바람이 불 때마다 나비처럼 사방에 춤을 추며 날아다녔다. 그때가 결혼한 지 얼마 안 되었을 때였다.

어머니한테 가까이 가고 싶었지만 내가 하지 않는 게 있었다. 어머니와 함께 목욕을 가는 거였다. 이것저것 내게 살림살이를 가르치려던 신희는 곧잘 이렇게 말했다. "새언니, 그렇게 하면 엄마 안 좋아하세요." 나는 신희의 말을 무시하지 못했다. 갈팡질팡했다. 또 어느 날은 신희가 내게 한마디를 했다. "새언니, 엄마 모시고 목욕 가세요." 어머니가 목욕 가신다며 편한 차림으로 나가고 계셨다. 목욕탕은 철길 너머에 있었다. 서교동 집 앞쪽으로 500미터 정도 가면 낡은 철길이 있었다. 기차가 다니지 않는 오래된 녹슨 철길이었다. 내가 대답을 하지 않자 어머니는 신희의 말을 못 들은 척하고 혼자 나가셨다. 나는 그후로도 어머니와 목욕탕을 따로 다녔다. 시간만 달리한 게 아니다. 어머니가 다니시

종이에 펜, 40.5×31.5cm

종이에 펜, 31.5×24.5cm

지 않는 목욕탕에 다녔다. 좀 멀었지만 나는 그게 편했다.

내가 결혼하고 나서 한 달 후 미국으로 유학 간 작은시누이는 어머니 그림의 여인 모델이기도 했다. 작은시누이는 1980년 이전에 어머니 그림에 나오는 여인 모델을 했었다. 사랑하는 둘째 딸이 미국 유학을 가자 어머니는 딸을 모델로 한 그림이 안 그려진다고 하셨다.

어머니는 예민한 분이셨다. 감정이 여리셔서 스치는 바람 소리에도 외로움을 느끼셨다. 어머니 곁에 있으면서 나는 자연스럽게 알 수 있었다. 어머니 작품에 등장하는 인물들이 어머니의 내면세계에서 중요한 부분이라는 느낌이 들었다. 어머니 그림의 모델이 되면, 그림 속에서 다른 사람이 되는 것 같았다.

어머니는 늘 사실을 근거로 그림을 그리셨다. 반드시 모델이 있었다. 모델을 통해서 자신의 자화상을 그리셨다는 어머니의 인터뷰가 떠오른다. 어머니는 작은딸을 그리시면서 자신을 그리셨던 것 같다. 작은딸이 어머니를 떠나자 어머니는 어머니의 일부 중 하나를 떠나보내신 게 아닌가 싶었다.

해외 스케치 작품을 제외하면 주로 가족이 모델이 될 수밖에 없었다. 어머니는 작품이 늘 자식 같고 소중하다고 말씀하셨다. 나는 어머니가 자식같이 작품을 소중히 한다고 생각했다. 어머니의 그림은 당신 말씀대로 자화상이었고, 또 어머니의 분신이기도 했다. 외출했다가 들어오셔서 작품을 향해 "잘 있었는가?"라며 말을 걸기도 하셨다고 했다.

커피를 가져다 드리고 나오려는데 어머니가 부르셨다. "인숙아." 어머니는 내 얼굴을 바라보셨다. "거기 서볼래?" 나는 어머니가 하라는 대로 서 있었다. 그날부터 나는 어머니의 모델이 되었다. 그때가 내가 결혼하고 나서 이듬해이니 1980년도였다. 나는 그후 어머니가 그리신 여인 그림의 모델이 되었다.

처음으로 모델을 섰던 작품은 〈황금의 비〉였다. 〈황금의 비〉는 크기가 작은 그림이지만, 어머니는 2년에 걸쳐 혼신을 다해 그리셨다. 작품이 완성된 후에는 오랜 세월 항상 거실 벽에 걸어놓으셨다. 어머니는 내게 "사람들이 저 그림의 눈빛이 예사롭지 않다고 하더라"라고도 하셨다. 그 말씀을 듣고 나는 이렇게 생각했다. 어머니가 자신의 복잡한 심경을 '예사롭지 않은 눈빛'으로 표현하신 거라고. 처음 모델을 하라는 말을 들었을 땐 설렜다. 나는 그때까지 어머니가 어려웠고 조심스러웠다. 모델을 하면서 어머니와 더 빨리 가까워질 수 있었다. 걱정도 또한 있었다. 그림 모델을 하다가 이렇게 잘 쌓아놓은 고부 관계가 망가질까봐 염려가 되었다. 며느리와 시어머니 관계였을 때는 어머니가 화내시거나 나한테 예민하게 구시는 모습을 본 적이 없었기 때문이다.

1980년, 〈황금의 비〉를 스케치하시던 어머니의 모습을 떠올려본다. 나를 보면서 빠른 속도로 스케치를 하신다. 민첩하고 재빠른 손동작으로. 그러다 물으신다. "아가, 자세가 불편하지는 않냐?" 어머니는 그림과 모델을 함께 신경 쓰시면서 스케치를 하셨다. 완성된 작품을 액자를 해서 벽에 걸어놓았다가도 액자와 그

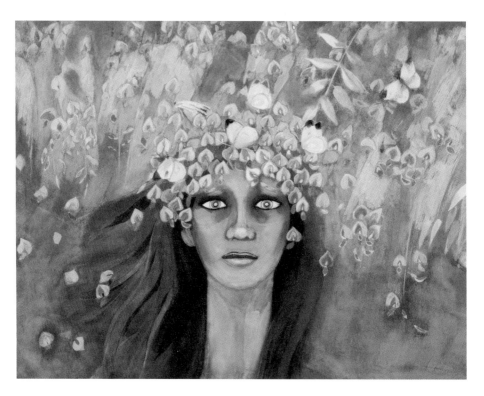

〈황금의 비〉, 1982년, 종이에 채색, 34×46cm

림을 분리해서 그림을 다시 수정하기도 하셨다. 이 그림에 대한 어머니의 애정은 대단하셨다. 절대 팔고 싶지 않다고 하셨다.

〈노오란 산책길〉(69쪽 그림)을 그리실 때 어머니는 당신이 입고 있던 갈색 홈드레스를 벗어주시고 내게 모델을 서라 하셨다. 홈드레스는 품이 낙낙해서 어머니와 체형이 다른 내가 입어도 이상하지 않았다. 그림의 구상을 이미 하셨고, 내게 이 옷이 잘 어울릴 거라는 생각도 이미 하셨던 듯하다.

〈알라만다의 그늘 1〉을 그릴 때는 어머니와 남대문 꽃시장에 갔었다. 그림에 등장하는 많은 꽃들이 필요했기 때문이다. 심사숙고하시며 어머니는 정말 많은 꽃을 사셨다. 〈알라만다의 그늘 2〉를 그릴 때도 내가 모델을 섰다. 후에 MBC 다큐멘터리를 찍을 때는 어머니가 이 표범무늬 옷을 입고 포즈를 취하시기도 했다.

한 번 모델을 하고 나니 계속 어머니 그림의 모델을 하게 됐다. 모델을 서는 건 내게 일상적인 일이었다. 기억나는 작품으로는 〈여인상〉, 〈여인의 시 1, 2〉, 〈등꽃 화관을 쓴 여인〉, 〈환상여행〉, 〈황혼의 통곡〉 등이 있다. 어느 날 어머니가 누드모델이 필요하다고 하셨다. 대학에서 그림 공부를 한 나는 그 말씀이 불편하지 않았다. 여태까지 어머니 모델을 해왔으니 누드모델도 하는 게 맞다는 생각이 들었다. 어머니는 내가 어떤 포즈를 취할지 미리 생각해놓으셨다. 나는 어머니가 하라는 대로 계속 포즈를 바꾸었다. 어머니는 긴 시간 동안 여러 자세를 스케치하셨다. 나중에 "어머니, 허리가 아파요"라고 했는데, 작업이 모두 끝나 있었다.

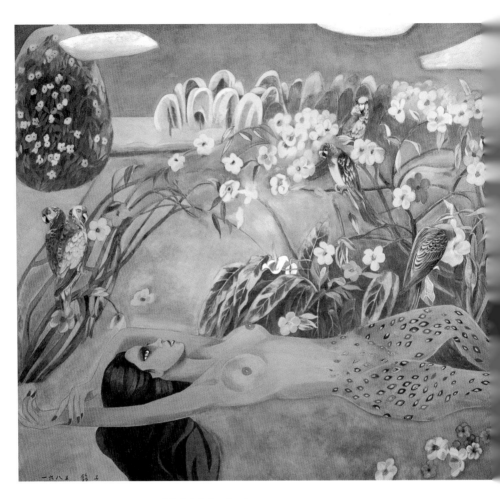

〈알라만다의 그늘 2〉,
1985년, 종이에 채색, 94×130cm

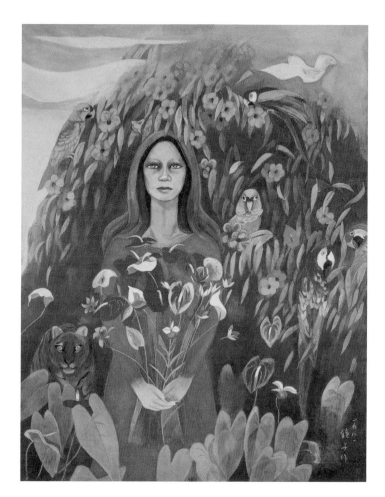

〈알라만다의 그늘 1〉,
1981년, 종이에 채색, 96×71cm

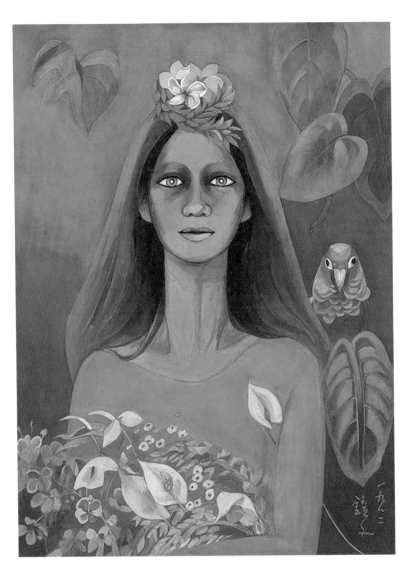

〈여인상〉, 1982년, 종이에 채색

어머니와 같은 목욕탕을 다니지 않으려고 했던 내가 어머니의 누드모델이 되었다. 그렇지만 그후로도 나는 어머니와 목욕탕을 같이 다니지는 않았다.

분가와 출산

결혼한 지 1년이 넘도록 아이가 생기지 않았다. 그래서 어머니와 할머니가 걱정을 많이 하셨다. 할머니는 내가 몸이 약해서 그런가 생각해서 기찬 엄마를 불러 지하실에서 보약을 달이게 하셨다. 어머니는 여기저기에서 한의원과 산부인과 병원을 알아 오셔서 내게 진찰을 받게 하셨다. 그후 나는 임신을 했다. 할머니가 빨리 어머니께 알리라고 하셨다. 할머니는 "딸이든 아들이든 괜찮다. 딸도 잘 키우면 아들보다 낫다"고 여러 번 말씀하셨다. 남아선호 사상이 심한 시대에 드물게 깨어 있던 분이셨다.

어머니가 미국에 계실 때였다. 전화로 임신 사실을 알려드렸더니 크게 기뻐하셨다. 몇 달 후에 어머니가 미국에서 오실 때 공항에 나갔다. 어머니는 나를 보시자마자 바로 "아가, 정말이냐?" 하시면서 임신 사실부터 물어보셨다. 입덧이 심할 때면 시청 쪽

에 있는 어머니 단골 일식당에 데리고 가서 내가 좋아하는 생선 초밥을 사주시기도 했다.

입덧이 심했다. 그러다 입덧이 조금 나아졌을 때였다. 결혼 전에 준비해두었던 아파트에 살고 있던 세입자가 이사를 가겠다고 했다. 어머니가 부르셨다. "아가, 2층에 잠깐 올라오너라." 분가를 하는 게 어떠냐고 하셨다. "내 옆에 있으면 과보호가 되니 분가를 해서 살면 어떠니? 독립심도 기르게 되고……"라면서 말끝을 흐리셨다. "네, 어머니 그렇게 하겠습니다." 다른 생각은 전혀 하지 못했다. 어머니께서 그리 말씀하시니 따라야 할 것 같았다. 세를 살고 있는 사람이 나가면 들어갈 생각을 하고 준비를 했다. 당시 남편은 해외 출장 중이었다.

나중에 전해 들으니 어머니는 내 말에 서운하셨던 듯하다. 내심 나가 살지 않고 어머니랑 같이 살겠다고 사양하는 대답을 듣기를 바라셨던 것 같다. 그런데 나는 "네" 하고 대답을 했으니……. 어머니 마음을 제대로 읽지 못한 것이었다. 말끝을 흐리시는 게 마음에 걸리긴 했었다. 이런 사연으로 큰아이를 임신중이었던 나는 시댁에서 나와 분가를 하게 됐다. 얼마 안 돼서 남편이 출장에서 돌아왔고 우리는 어머니 집 근처에 준비해둔 아파트로 이사를 했다. 이사를 하고 나서 남편은 다시 중동으로 출장을 갔다. 나는 이사 간 집에 혼자 남겨졌다. 배가 점점 불러오고 있었다. 할머니와 어머니는 걱정이 많으셨다. 집을 비워두고 다시 본가에 와 있으라고 하셨다. 간단하게 가방을 챙겨 다시 본가로

들어갔다. 특히 할머니가 걱정이 많으셨다. 내 몸이 약해 보인다며 마음을 쓰셨다. 그 작은 손으로 아범 밥은 해줄 수 있을지······ 하시는 등 걱정이 많으셨다. 남편이 다시 중동으로 가고 한 달도 되지 않은 시점이었다.

새벽부터 진통이 시작됐다. 혼자 잠을 자던 나는 할머니 방으로 갔다. "할머니, 배가 아파요." 화들짝 놀란 할머니는 일어나셔서 신희를 큰 소리로 불렀다. 잠자고 있던 신희는 급히 달려왔다. "빨리 2층 엄마한테 알려라." 할머니는 많이 긴장하셨다. 어머니와 택시를 타고 논현동에 있는 산부인과에 갔다. 내가 검진을 받으러 다니던 곳이었다. 아직 아이가 나오려면 멀었다고 의사가 말했다. 어머니는 그동안 당신 아버지 산소에 다녀오시겠다며 택시를 타고 의정부로 가셨다. 나는 다시 서교동으로 왔다. 그사이에 할머니가 부른 기찬 엄마는 급히 소갈비 손질을 하고 있었다. 어려운 시절을 겪으신 할머니는 갈비가 최고의 음식이라고 생각하셨다. 좋은 일이 있으면 갈비부터 준비하셨다. 그날도 내게 갈비를 먹고 힘내라고 하셨다.

낮에 다시 진통이 왔다. 할머니는 거동이 불편하셨고, 어머니는 계시지 않았다. 나는 혼자 택시를 타고 논현동 병원으로 갔다. 배가 더 많이 아파왔다. 서교동에서 논현동을 가는 길이 무척 멀게 느껴졌다. 당시 서울에는 차가 별로 없어서 길이 막히지 않았는데도 그런 기분이 들었다. 어머니는 병원으로 오시지 않고 계셨다. 시간이 한참 지난 것 같았다. 진통이 절정에 달했다. 정신을

한동안 잃었다. 눈을 떠보니 옆에서 어머니가 내 손을 잡고 "아가" "아가" 부르고 계셨다. 어머니는 시외할아버지 산소에 가서 할아버지께 내 출산이 다가왔음을 알리고 무사히 출산하게 해달라고 기도를 하셨다고 했다. 그때가 추석 전날이었다.

공군 장교로 복무중이던 시동생이 휴가를 나왔었다. 혼자 마음을 졸이고 계시던 할머니가 "빨리 형수가 있는 병원에 가봐라" 하셨다며 시동생이 급하게 내가 있는 병원으로 왔다. 산부인과 대기실에 도착했는데 간호사가 아기를 안고 나와서 '아들입니다!' 했다고 했다. 총각인 시동생은 졸지에 아빠가 되었다. 나중에 이 얘기를 하면서 온 식구가 크게 웃었다.

퇴원하면서 산후조리도 할 겸 분가한 집으로 왔다. 친정어머니는 두 달 정도 머물면서 내 산후조리를 도와주셨다. 어머니는 감사하다며 친정아버지 환갑 때처럼 그림을 들고 우리 집에 오셨다. 친정어머니는 깜짝 놀라셨다. 당연한 일을 했다고 하시고 민망해하면서 받으셨다.

병원으로 달려가자 진통실에서 신음 소리가 들려왔다. 진통이 예정 시간보다 빨리 온 것이다. 며느리는 진통이 올 때마다 내 손을 꽈악 잡고 '엄마아' 하고 소리를 질렀다. '엄마아'는 본능적으로 생모를 부르는 소리가 분명하지만 웬일인지 내가 청춘 시절에 감명 깊게 보았던 미국 영화 〈나의 생애 최고의 해〉 한 장면이 떠올랐다.

얼마 후 나는 손자를 보았다.

서교동 하얀집

아버지에게 빌었던 대로 순산했고 건강한 손자를 보았다.

누구나 대개는 겪고 보는 자식과 손자, 그러나 인생살이란 그 평범한 면허 따기처럼 그리도 불안하고 힘든 것이 없는 것 같다.

위를 쳐다보면 한이 없는 것이지만 우리 며느리의 처지는 그대로 평범이라는 아늑한 둘레에 싸여 있으니 다행이라고 생각했다.

- 천경자, 「나는 춘희椿姬이고 싶었다」,
『사랑의 길목에서 행복의 길목에서』, 자유문학사, 1985

내가 깨어났을 때 어머니 얼굴을 뵌 것 같았는데 어머니 글을 보니 어머니 손을 잡고 진통을 했다고 되어 있다. 이제 와서 보니 어머니는 많은 생각을 하셨을 듯하다. 어머니와 가족들에게 둘러싸여 보호받으며 애를 낳은 나와 달리 어머니는 그러지 못하셨다. 그런 나를 두고 "우리 며느리의 처지는 그대로 평범이라는 아늑한 둘레"라고 쓰셨다. 평범하게 사시지 못한 어머니는 어떤 면에서는 그저 평범하고 싶으셨는지도 모르겠다는 생각이 들었다.

24년 만에 태어난 아이였다. 조용했던 집 안이 달라지는 것 같았다. 할머니는 증손자를 바라보는 게 유일한 기쁨이자 즐거움이라고 하셨고, 어머니는 손주가 태어나고 며칠 지나지 않았는데 인형을 선물로 사오셨다. 한편으론 꽃순이가 걱정됐다. 그런데 영리한 꽃순이는 아이에게 조심스럽게 행동했다. 나한테 하던 것과 달랐다. 할머니가 애기 주변에 손으로 금을 긋고 이 선 안으로

들어오지 말라고 꽃순이한테 주의를 주시기도 했다. 꽃순이는 할머니의 손짓을 다 이해했다. 꽃순이는 정말 아이와 자신 사이에 선이 그어져 있는 것처럼 행동했다. 절대 그 선 안으로 들어가지 않았다. 동네에서 사납기로 소문난 꽃순이에게 고맙게도 이런 조심성이 있었다.

큰아이의 이름은 정호가 되었다. 어머니가 유명한 작명가에게 받아오신 이름이었다. 정호가 생긴 지 몰랐을 때 할머니가 호랑이가 나오는 꿈을 꿨다고 하신 적이 있었다. 커다란 호랑이가 점잖게 서 있었다고 하셨다. 시간이 지나고 생각해보니 태몽이었다.

정호가 생후 6,7개월일 때 고열이 동반된 심한 감기를 앓았다. 밤새도록 열이 떨어지지 않았다. 온 가족이 밤을 새웠다. 새벽에 대학병원 응급실로 갔다. 어머니는 모든 체면을 다 팽개치고 아는 소아과 과장님께 다급하게 전화를 하셨다. 전화를 받은 의사 선생님이 얼마 안 돼 응급실에 오셨다. 고열 때문에 열을 식혀야 한다면서 정호 옷을 전부 벗겼다. 정호는 온몸을 달달 떨면서도 힘이 없는지 제대로 울지도 못했다. 안쓰러워 가슴이 미어졌다.

어머니는 더하셨다. 어쩔 줄 몰라 하시면서 정호 이름만 부르셨다. 당시 유행성 감기 때문에 합병증이 생긴 애기들이 많았다. 그 일 때문에 가족들은 더 신경을 썼다. 천주교 신자였던 할머니는 집에서 새벽마다 기도를 하셨다. 병원에 입원해 있는 정호를 살려달라는 기도였다. 정호는 보름 후 멀쩡히 나아서 퇴원했다. "나를 데려가고 증손자를 살려주세요" 하며 할머니가 기도

를 하셨다고 나중에 신희가 알려줬다.

　정호는 감기에 자주 걸리고 몸이 허약한 편이었다. 그 모습에 마음이 아프셨던 어머니는 혹시 이름을 바꾸면 건강하게 자라지 않을까 하는 생각을 하셨다. 그래서 다른 작명가를 수소문해서 찾아가셨다. 준석이라고 이름을 지으면 건강하게 자란다고 말했다 하셨다. 그래서 '정호'의 이름을 '준석'으로 바꾸게 되었다.

　어머니는 외출했다가 들어오실 때 손자 물건을 사들고 오셨다. 어머니가 사가지고 오신 손자 선물을 보시면 할머니가 더 좋아하셨다. 큰아이가 태어난 후 어머니는 외국에 나가실 때 큰아이 사진을 가져가셨다. 보고 싶을 때마다 보신다고 하셨다. 귀국이 늦어지면 인편에 아기 옷과 장난감을 보내시기도 했다.

이사

서교동 집에는 어머니 이름으로 된 문패가 걸려 있었다. 지나가던 사람들이 문패를 보고 벨을 누르는 일이 빈번해졌다. 결국 남편 이름으로 바꿨다. 어느 날은 낯선 남녀가 벨을 눌렀다. 나가보니 무조건 어머니를 만나겠다고 했다. 나는 문 앞에서 오랫동안 실랑이를 했다. 겨우 보냈나 싶었는데 다음 날 그들이 다시 방문을 했다. 막무가내로 어머니를 만나겠다고 하는데 말이 통하질 않았다. 결국에는 파출소에 연락을 해서 해결했다. 주택에 사는 게 점점 힘들어졌다. 인근에 좀도둑이 드는 일도 있었다. 서교동 집에서 사는 게 점점 편하지가 않았다. 꽃순이의 죽음도 이사를 결정하게 된 큰 이유가 됐다.

그렇게 사납고 똘똘하던 꽃순이가 갑자기 맥을 못 추게 되었다. 병원에 가야 했다. 꽃순이를 데리고 병원에 갈 땐 꼭 콜택시

를 불러야 했다. 당시 일반 택시들은 반려견을 태우면 재수가 없다며 태워주질 않았다. 병원에서 꽃순이가 담석증에 걸린 사실을 알게 되었다.

어머니가 외출하고 안 계신 날이었다. 꽃순이가 아파서 괴성을 지르며 데굴데굴 굴렀다. 할머니 방의 삼층장 밑으로 들어가 고통스러워했다. 할머니는 어쩔 줄 몰라 하셨다. "꽃순아, 꽃순아, 꽃순아!" 당황하시며 꽃순이를 계속 부르셨다. 꽃순이가 고통스러워하는 모습을 지켜보기가 힘들었다. 병든 꽃순이는 한동안 앓았고, 가족들은 그 모습을 보며 힘들어했다. 꽃순이를 결국 하늘나라로 보냈다.

나는 꽃순이의 죽음을 보지 못했다. 당시 우리는 분가한 집과 본가를 왔다 갔다 하면서 생활하고 있었다. 나중에 어머니는 마음 아파 하시면서 이 일을 이야기해주셨다. 어머니 동생인 외삼촌하고 같이 죽은 꽃순이를 묻으셨다고 하셨다. 외삼촌이 운전을 하고 가시다가 적당한 장소에 꽃순이를 묻었다. 성남의 어느 야산이었다고 하셨다.

어머니는 가끔씩 작은 꽃다발을 사서 꽃순이 무덤에 다녀오셨다. 그렇게 오랫동안 꽃순이를 잊지 못하셨다.

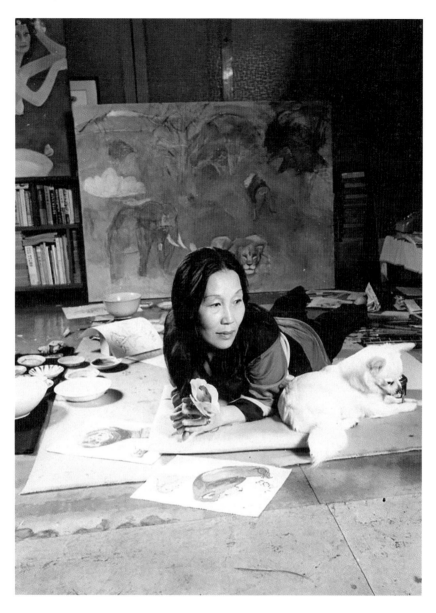

서교동 화실에서 어머니와 강아지 꽃순이

압구정동에서의
두 집 살림

1983 – 1986

압구정동

어머니는 얼마 뒤 압구정동 현대아파트로 이사하기로 결정하셨다. 10년 넘게 사셨던 서교동 집을 떠나는 거였다. 1983년의 강남, 강남의 압구정동은 낯설었다. 택시를 타고 서교동에서 압구정동까지 처음 가던 날, 한강을 따라 이어진 도로로 압구정으로 가는데 상당히 멀게 느껴졌다. 가도 가도 압구정동이 나오지 않는 기분이었다. 서교동에는 대로 같은 게 없었다. 주택들만 있는 이면도로로 차들이 가끔 오가는 정도였다. 골목으로 나오면 사람들이 드문드문 있었다. 장을 보려면 거리가 조금 먼 서교시장까지 가야 했다.

현대아파트에 와보니 나지막한 주택만 있던 서교동의 분위기와는 전혀 달랐다. 압구정동에는 사람도 많고, 차도 많았다. 그럼에도 지금의 복잡하고 번화한 압구정과는 비교가 안 되지만

1983년의 서울에 그렇게 번화한 곳은 별로 없었다.

사실 곳을 압구정동 현대아파트로 정한 것은 현대화랑 박명자 회장님의 도움 덕분이었다. 이사할 곳을 고민하는 어머니에게 박 회장님은 현대아파트를 권했다. 현대아파트 주변에는 생활하기 편리한 모든 것들이 있었다. 어머니는 이 점을 마음에 들어 하셨다. 한번 보시고는, 어머니는 바로 이곳으로 결정을 하셨다. 한강을 바라보고 있는 강변 라인의 65평 현대아파트를 구입했다. 어머니는 이 집을 보자마자 마음에 들어 하셨다. 박 회장님이 소개한 부동산에서 계약하고는 수리업체까지 소개받았다. 어머니는 박 회장님한테 고맙다고 하셨다.

오래 사실 생각으로 수리를 대대적으로 했다. 수리하는 동안 우리는 서교동에 있었기 때문에 자주 올 수 없었다. 알아서 해달라고 하고 수리업체에 맡겼다. 인테리어는 건축 일을 하는 남편에게 맡기셨다. 남편은 까다로운 어머니 마음에 들게 하려고 애를 썼다. 색상은 물론이고 타일 디자인 등 세심한 것 하나까지 신경을 썼다. 큰 공사라서 꽤 오래 걸린 것으로 기억한다. 많이 시끄러웠을 텐데 이웃 분들이 관대하게 이해해주었다. 따뜻하고 너그러운 이웃들이 많았다. 요즘의 아파트 분위기와는 달랐다. 옆집이나 같은 동에 사는 사람들을 옛날처럼 '동네 사람'이라고 생각해주는 분위기가 남아 있을 때였다.

이사를 앞두고 보니 서교동에서 쓰던 가구가 아파트와 맞지 않았다. 거실 가구들, 소파, 식탁 등의 가구들을 새로 구입해야 했

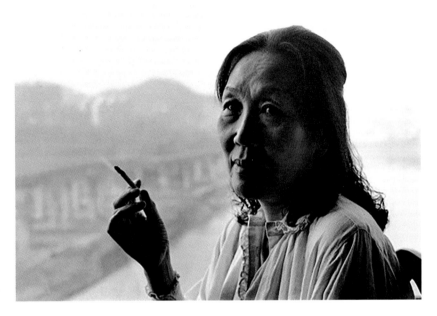

1983년 압구정 현대아파트 자택 앞에서 어머니
(사진 전민조).

다. 나는 어머니와 함께 수없이 동대문시장의 가구점을 다녔다. 당시에는 디자인이 특별하거나 좋은 가구를 사려면 동대문으로 가야 했다. 여러 번 가서 본 뒤에야 선택할 수 있었다. 동대문에서 이탈리아에서 수입한 소파를 구입했다. 화려한 꽃무늬 원단으로 된 아름다운 소파였다. 어머니는 무늬가 예쁜 소파라며 만족스러워 하셨다.

서교동 집 2층에서 쓰던 아담한 소파는 한강을 바라볼 수 있게 창문 쪽을 향해 놓았다. 소파에 앉으면 한강 너머로 강북이 보였다. 거실에 연결된 뒷 베란다를 터서 한강이 더 잘 보였다. 베란다 면적까지 합쳐져서 거실이 더 넓어졌다. 주택에서 오랫동안 사셨던 어머니는 이 넓은 거실을 좋아하셨다. 어머니가 주로 계시던 서교동 집의 2층에는 사실 전망이라고 할 게 별로 없었다.

어머니는 한강이 바라보이는 거실 소파에 앉아 차를 자주 마셨다. 옆에는 말을 배우기 시작한 준석이가 있었다. 어머니가 "아빠, 어디 갔어?" 하고 물으시면, 준석이는 손으로 강북을 가리키며 "아빠, 쩌어기"라고 했다. 당시 남편은 강북으로 출근하고 있었다. 두 분 할머니는 그런 준석이를 보면서 웃으셨다. 같은 말을 되물으셨다. "아빠 어디 갔어?" 그러면 준석이가 대답한다. "아빠, 쩌어기." 같은 말을 되묻는 두 할머니에게 아이는 귀찮다는 표정으로 계속 '아빠, 쩌어기' 하고 대답하면서 손으로 강북을 가리켰다. 어머니와 할머니는 준석이의 모든 게 신기하셨던 것 같다. 말을 하는 게, 손가락질을 하는 게, 저쪽에 아빠 회사가 있다

는 걸 아는 게.

밤이 되면 창 너머로 멀리 강북이 보였다. 낮에도 보였지만 밤에 더 잘 보였고, 더 빛나 보였다. 불빛은 수정보다 더 반짝거렸다. 이 야경에 빠져 한동안 밤이 되면 가족들은 한강이 바라보이는 소파에 모여 앉았다. 할머니가 매번 창가 쪽 소파에 앉아 있어서 어머니가 물으셨다. "엄마, 그렇게 좋아?"라고. 항상 주택에서 땅을 밟고 생활하셨던 할머니도 탁 트인 이곳이 좋으셨던 것 같다.

서교동에 살던 시절 분가했던 우리 세 가족은 다시 압구정 어머니 댁 근처로 이사했다. 나를 비롯한 우리 가족은 어머니 댁에서 지내는 시간이 더 길었다. 나는 늘 두 집을 왔다 갔다 하는 생활을 하느라 안정된 생활을 하지 못했다. 나와 우리 가족의 물건은 양쪽 집에 흩어져 있었다. 한 집에서 그 물건이 필요해 찾으면 다른 집에 가 있는 식이었다. 그렇다고 물건을 두 개씩 살 수도 없는 노릇이었다.

압구정동
사람들

동네가 압구정동으로 바뀌고, 사는 집도 아파트로 바뀌면서 일상 생활에서 낯선 사람을 만나는 일이 많아졌다. 길을 걸을 때도 그렇고 백화점 슈퍼에 가도 그랬다. 계속 많은 사람들과 부딪히게 됐다.

하루는 어머니하고 길을 가는데 젊은 여성이 다가와 말을 걸었다. 모르는 사람이었다. 마치 아는 사람처럼 친근하게 말을 걸어서 우리도 경계심을 갖지 못했다. 이야기를 나누다가 그가 이렇게 말했다. "선생님, 더이상 나이 드시지 마세요. 손 잡아봐도 돼요?" 하더니 그러라고 하지도 않았는데 어머니 손을 잡았다. 그러고는 이렇게 말했다. "이 손으로 그림을 그리세요?" 그러고도 한참 동안 그이가 손을 놓지 않아서 볼일이 있었던 어머니와 나는 곤란했던 기억이 있다.

압구정동에서의
두 집 살림

또 어느 때는 동네를 걸어가는데 뒤에서 이런 소리가 들렸다. "천경자 간다. 천경자 간다" 하면서 속삭이는 소리가 그대로 들렸다. 그러고는 앞질러 와서 어머니를 봤다. 어머니와 함께 길을 가다보면 늘상 겪는 일이었다.

어머니의 외모는 특별했다. 입으시는 옷들이 일반적이지 않기도 했지만 한눈에 예사롭지 않은 분위기가 느껴진다. 압구정동으로 이사를 오자 어머니를 알아보는 사람들이 더 많아졌다. 너무하다 싶을 때도 있었다. 어쩔 수 없는 일이기도 했다. 모두 어머니에 대한 관심과 존경 때문에 일어나는 일이었다.

현대아파트 단지 안에는 신사시장이 있었고, 현대아파트 옆한양아파트에는 한양쇼핑센터가 잘 갖추어져 있었다. 가지런히 정리가 되어 있는 슈퍼였다. 한양쇼핑센터는 훗날 지금의 갤러리아백화점으로 바뀌었다. 한양쇼핑센터에 갈 때는 어머니랑 택시를 타고 다녔다. 어머니는 새 움이 몇 가닥 난 예쁜 대파를 사신다. 가격은 상관없다. 크기도 중요하지 않다. 보기에 예쁜 것을 사셨다.

후에 현대아파트 앞에 현대백화점이 생겼다. 어머니는 개점식에 초대를 받으셨다. 정주영 회장님도 오셨다고 했다. 어머니는 회장님과 나란히 서서 테이프를 끊었다고 하셨다. 그때 처음 회장님을 뵈었다고 했다. 지하에 배우 최불암 씨가 하는 작은 공연장이 있어 테이프 커팅을 하신 뒤 거기서 공연을 보셨다. 그러고는 정주영 회장님과 차도 한잔하시고 돌아오셨다. 호탕하고 시

원시원하신 분이라며 그날의 이야기들을 해주셨다.

현대백화점이 생기자 한양쇼핑센터에는 갈 일이 없어졌다. 한양쇼핑센터의 슈퍼에 가기 위해 택시를 타지 않아도 됐다. 생활이 훨씬 편리해졌다. 처음에는 썰렁할 정도로 사람이 없었지만 얼마 되지 않아 백화점 안은 사람들로 붐볐다.

아파트 단지 안에 쑥탕도 있었다. 어머니는 한 번에 쿠폰을 열 장씩 구입하셔서 자주 가셨다. 하루는 쑥탕의 매점 직원이 어머니에게 오이소박이가 맛있다고 권했다. 배우 김수미 씨가 담근 오이소박이라고 했다. 당시에도 김수미 씨가 음식을 잘한다는 소문이 있었다. 결국 어머니는 쑥탕에서 오이소박이를 한 통 사오셨다. 내 입맛에도 김수미 표 오이소박이는 상큼하고 맛있었다. 다른 사람이 만든 음식을 맛있게 먹는 가족들의 모습에 할머니는 토라지셨다.

며칠 후 소설가 전숙희 선생님이 아파트로 놀러 오셨다. 이사한 뒤에 맞은 첫 손님이셨다. 어머니와 한동안 뜸하게 지내셨는데 같은 아파트에 살게 되니 다시 교류가 시작되었다. 선생님은 반가워하시며 오랜 시간 얘기하시다가 가셨다. 준석이가 속옷만 입고 뛰어다니는 걸 보시고는 귀엽다고 안아주시기도 했다. 선생님은 손녀들만 있다고 하셨다. 그후로도 가끔 놀러 오셨다. 당시 전 선생님은 국제 펜클럽 한국 본부 회장이셨다. 우리가 이사 갔던 1983년부터 1991년까지 회장으로 계셨다. 1988년 올림픽 덕분에 개최하게 된 88 서울 국제 펜클럽 대회를 성공적으로 이끌

기도 하셨다. 선생님은 아들 내외와 함께 어머니와 같은 현관 라인 2층에 살고 계셨다.

전숙희 선생님 말고도 우리 집과 같은 라인에 유명한 분들이 많이 사신다는 걸 알게 됐다. 유나화랑 대표, 배우 김을동 씨가 사셨다. 다른 라인에는 희극인 구봉서 씨가 살았다. 비디오 가게 주인을 통해 알게 되었다. 어머니는 압구정동으로 이사 온 지 얼마 안 돼서 동네 비디오 가게 단골이 되셨는데 구봉서 씨도 영화를 많이 보신다고 했다. 몇 동 건너서 월전 장우성 선생님이 살고 계셨다. 월전 선생님은 가끔 전화를 하셨고 두 분은 종종 식사를 같이 하시기도 했다.

어머니는 압구정동을 마음에 들어 하셨다. 할머니도 아파트 생활에 서서히 익숙해지셨다. 편해서 좋다고 하셨다. 주택에 살 때는 계절마다 신경 쓸 일이 많았다. 봄에는 꽃을 심어야 했고, 가끔 정원사를 불러 나무 손질을 해야 했고, 겨울에는 눈도 치워야 했다. 여기서는 모든 게 편했다. 관리비만 내면 되니 아주 편하다고 하셨다. 장 보는 것도 간편했다. 아파트 단지 안에 시장이 있어 모든 게 해결됐다.

할머니가 자주 이용하시는 단골 참기름집이 신사시장 안에 있었다. 한 번은 주문하지 않은 참기름이 배달된 적이 있었다. 참기름집에 전화해 배달이 잘못되었다 알리면서 다시 가져가라고 했다. 배달하는 청년이 바로 왔다. 청년은 앙드레 김 선생님 댁에 배달할 물건이었다며 동을 착각해서 잘못 전달했다고 했다. 그래

서 옆 동에 앙드레 김 선생님이 사시는 걸 알게 됐다. 앙드레 김 선생님 댁은 누님이 살림을 하셔서 이 가게를 이용한다고 했다. 청년은 또 거실에는 아이 장난감이 가득하다고 묻지도 않은 말을 하고 갔다. 자연히 그 댁에서도 어머니가 옆 동에 사시는 걸 알게 됐다. 참기름 사건 이후로 어머니한테 연락이 오기 시작했다. 꽃바구니가 배달되어 오기도 했다.

한번은 앙드레 김 선생님께 연락이 왔다. 앞으로 있을 어머니 전시회 개막식을 위한 옷을 만들어드리겠다고 했다고 하셨다. 어머니는 선생님 의상실로 가봉을 하러 가셨다. 다녀오셔서는 아무래도 안 되겠다 싶어 드레스를 사양했다고 하셨다. 옷은 정말 아름답지만 어머니가 입기에는 너무 화려하다고 하시면서. 앙드레 김 선생님도 어머니의 말을 수긍했다고 하셨다.

별일 아닌 일

그때만 해도 지금과 다르게 꼬박꼬박 반상회를 했다. 한 달에 한 번씩 반드시 해야 했다. 집집마다 돌아가면서 장소를 제공하는 건 물론이고 나오지 못할 경우 벌금도 냈다. 차례가 돌아왔는데 반상회 장소를 제공하지 않는 경우에는 눈치가 보였다. 이웃 주민들이 뭐라고 말을 하지는 않지만 말하지 않는 게 더 신경 쓰였다.

이사 온 지 얼마 안 돼 어머니 집에서도 반상회를 하게 됐다. 나는 간단하게 다과를 준비했다. 평소보다 많은 분들이 참석했다고 했다. 모두들 '천경자 집'은 어떤지 궁금했던 것 같다. 이웃들은 어머니 집이 갤러리 같다고 했다. 어머니 그림들이 많이 걸려 있었으니 그렇게 보일 만도 했다.

당시 반상회는 나름의 의미가 있었다. 동네 사건사고를 다 알게 되었다. 각 세대마다 돌아가면서 반장을 했다. 반상회 하는 날

반장은 동사무소에 가서 회의에 참석하고 동네에 전해야 하는 내용을 들어야 했다. 받아온 인쇄물도 반상회에 오신 분들께 전달했다.

우리집 다음 반상회 장소는 유나화랑 대표님 집이었다. 대표님은 3층에 살고 계셨다. 유나화랑 대표와 어머니는 몇 십 년 전에 알았던 분이었다. 오랫동안 잊고 살다 같은 아파트에서 같은 동에서 만나신 것이었다. 나는 어머님을 대신해 참석했다. 김을동 씨도 참석했다. 화랑 대표의 집이라 그런지 인테리어가 남달랐다. 골동품들이 과하지 않게 잘 진열되어 있었다. 반상회에서 얼굴을 익힌 어떤 부인이 나한테 인상이 좋다며 관심을 가지면서 여동생이 있냐고 묻기도 했다.

한 번은 반상회에 나갔을 때 얼굴이 야윈 내 모습을 보고 눈치가 빠른 친절한 이웃 부인이 물었다. 둘째를 임신하고 있던 때였다. "입덧하세요?" 먹고 싶은 게 있느냐고 물었다. 만들어주겠다고 했다. 말만으로도 고마웠다. 동네 분들이 다 친절하고 다정해서 잘 지낼 수 있었다. 이 동네에 정이 들기 시작했다.

그럼에도 불구하고 좋지 않은 기억도 있다. 하루는 갑자기 집안으로 연기가 들어오기 시작했다. 당황스럽고 겁이 났다. 자세히 보니 거실 천장 모서리에서 연기가 밀려들어오고 있었다. 모서리에 장식으로 둘러놓은 나무틀이 연기에 못 이겨 북북 터지면서 그 틈으로 연기가 들어오기 시작했다. 연기의 힘이 얼마나 대단한지, 이런 일을 겪지 않은 사람은 아마 그 위세를 모를 거다.

금방 연기가 집 안에 가득해졌다. 엄청난 양의 연기였다. 빨리 피해야겠다고 생각했다.

어머니는 외출중이셨다. 이 시절 가정부였던 연희가 할머니를 부축해 나와 함께 현관을 나왔는데 앞이 깜깜했다. 어디로 가야 할지 알 수 없었다. 어디서 나는 연기인지 알 수 없었다. 옆집에서 나는 연기는 아닌 것 같았다. 엘리베이터는 타면 안 될 것 같았다. 계단으로 걸어 옥상으로 올라가야 한다고 판단했다. 당시 어머니 집은 11층이었다. 거동이 불편하신 할머니는 중간에 주저앉으셨다. 계단에 앉아 더 못 가겠다고 하셨다. 당황스럽지만 어쩔 수 없었다. 우리는 결국 옥상까지 못 오르고 계단에 머물러 있었다. 혹시 불길이나 연기가 거기까지 미칠까봐 신경이 곤두섰다. 온 신경을 눈과 귀에 집중하고 있었다. 다행히도 그사이 화재가 진압됐다. 놀란 가슴을 쓸어내렸다.

불이 난 사연은 이랬다. 한 집의 부인이 부엌에서 튀김을 하려고 식용유를 가열하다가 깜박 잊고 딴 일을 했던 것이다. 부엌이 다 탔다고 했다. 어머니 집의 천장 일부는 연기가 뿜어져 나온 흔적들이 남아 까맣게 얼룩졌다. 집을 깨끗하게 수리한 지 얼마 안 되었는데 그렇게 된 것이었다.

모양도 흉했거니와 천장을 볼 때마다 불이 났던 상황이 떠올랐다. 유독한 냄새도 잘 없어지지 않았다. 몸에 좋을 리 없었다. 불을 낸 당사자는 사과도 없었다. 기이한 일이었다. 작은 화재도 아니었고, 어머니 집 말고도 피해를 본 집이 여럿 있었다. 불을

낸 집은 어머니 아랫집이 아니었다. 그 집의 바로 윗집의 피해는 말도 못할 것이었다. 어머니는 너그럽게 이해하고 넘기셨다. 어머니는 이런 일이 있을 때 시시비비를 따지거나 진상을 밝히려 들지 않으셨다. 웬만한 일은 그냥 넘어가셨다. 어머니에게는 작업이 우선이셨다. 다른 일에 에너지를 소모하지 않으려 하셨다.

시간이 흘러 그 집과 관련된 일이 또 일어났다. 날씨가 더운 여름이었다. 미국에서 큰시누이가 와서 나는 아이들을 데리고 우리집으로 와서 생활하고 있었다. 새벽 2시쯤에 큰시누이가 자고 있는 방으로 누군가 들어왔다. 여름이어서 문을 열어놓은 채로 시누이는 자고 있었다. 시누이는 바로 알고, 반사적으로 "도둑이야!" 하고 소리쳤다. 그 소리에 들어왔던 사람이 후다닥 도망을 쳤다. 어머니가 놀라서 뛰어오셨다. 어머니가 방문 앞에 있는 할머니 지팡이를 들고 뛰어오셨다고 했다. 한밤중에 일어난 이 사건으로 가족들은 불안해 잠을 못 이루었다.

날이 밝은 후에 경찰이 와서 수사를 했다. 비상계단과 통하는 다용도실의 문을 열어놓고 닫지 않은 게 문제였다. 다용도실 뒷문을 열면 바로 비상계단으로 나갈 수 있는 구조였다. 현관을 통해 이어지는 계단과는 또 다른 계단이었다. 그래서 평소에는 거의 이 계단을 이용할 일이 없었다. 날씨가 너무 더워 문을 열어놓았던 걸 언희가 깜빡 잊고 닫지 않았던 거였다. 그때는 지금과 분위기가 많이 달랐다. 낮에는 현관문을 잠그지 않거나 열고 지내기도 했다. 대개 그랬기 때문에 문을 열고 닫는 일에 크게 신경

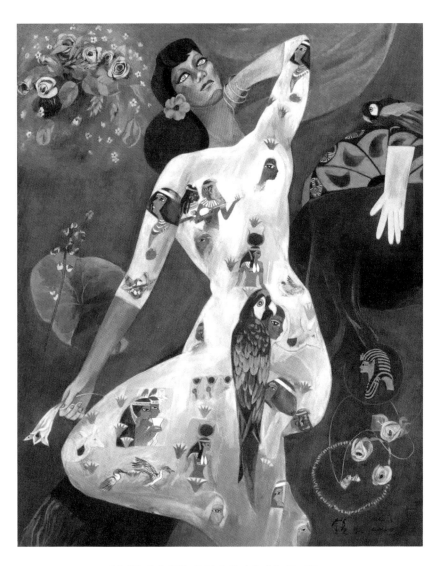

〈카이로 테베기행〉, 1984년, 종이에 채색, 90×72cm

쓰지 않기도 했다.

곧 범인이 잡혔다. 아파트 주민이었다. 불을 냈던 집의 아들이었다. 재수중이라고 했으니 성인이었다. 경찰이 어머니 집으로 남자아이를 데려와 확인시켰다. 그 소식을 듣고 나는 급히 본가로 왔다. 내가 집에 도착해 자초지종을 듣고 있을 때 초인종 소리가 들렸다. 내가 나갔다. 아이 엄마가 죄 없는 아들을 잡는다고 나에게 큰소리로 따지면서 떠들었다. 불을 낸 그 부인이었다. 부인의 목소리로 현관 복도가 쩽쩽 울렸다. 튀김을 하려다 자기네 부엌을 태우고, 어머니 집 천장과 다른 집에 피해를 끼치고, 사과 한마디 없던 그 부인의 얼굴을 그제야 볼 수 있었다.

어머니는 거실에 앉아서 이 소동을 다 듣고 계셨다. 이 부인이 하도 소란을 피우는 바람에 이 사건이 아파트 단지에 소문이 났다. 아이 엄마의 경솔함 덕에 아이의 사건이 알려진 것이었다. 그 부인이 그러지 않았다면 이웃 간의 일이기도 해서 조용히 넘어갈 일이었다. 결국, 다시 경찰이 개입했다. 부인할 수 없는 증거가 나왔다.

그 부인이 찾아와 어머니 앞에 무릎을 꿇고는 살려달라고 울면서 빌었다. 문이 열려 있어서 아이가 호기심에 들어온 것 같다고 했다. 한밤중에 바람 쐬러 뒷 베란다로 나갔다가 비상계단을 따라 들어왔다고 했나. 문이 열려 있는 우리집에 호기심 때문에 들어오게 된 것 같다며 용서를 빌었다.

어머니는 충고를 하고 넘어가주셨다. 그후에 이웃에 사는 한

131

부인이 궁금했는지 무슨 일이 있었냐고 물어왔다. 나는 별일 아니라고 말했다. 어머니께 대수롭지 않은 일이었으므로 내게도 별일이 될 수 없었다.

반지

시동생이 선을 보기로 했다. 전날 과음을 하고 돌아온 시동생은 다음 날 일어나지 못했다. 깨워도 별 반응이 없었다. 어머니는 난감해하셨다. 시간이 임박해 당황하신 어머니가 내게 말씀하셨다.

"네가 나가야 할 것 같다."

장소는 조선호텔 커피숍이었다. 내가 혼자서 갔다. 시동생을 대신해 사과드렸다. 시동생의 맞선 상대는 화가 많이 나 사과를 받지 않았다. 당연한 일이었다. 우리 쪽의 큰 결례였다.

어머니의 지인이 주선한 자리였다. 좋은 규수가 있다고 선을 보라고 권했다고 하셨다. 시동생이 결혼할 나이가 됐다고 판단한 어머니는 좋은 혼처를 구하는 데 신경을 많이 쓰셨다. 당시 시동생은 스물아홉 정도였다. 내 경우처럼 그때는 부모가 권해서 선을 보고 결혼을 한 사람들이 많았다. 어머니는 장소와 시간을 정

압구정동에서의
두 집 살림

해서 일방적으로 약속시간을 시동생에게 알렸다. 나중에 알고 보니 시동생은 일부러 그랬다고 한다. 막무가내로 어머니의 말을 거역할 수 없으니 일부러 술을 많이 먹고 와서 작정하고 일어나지 않았다. 시동생의 작전이었다. 시동생에게는 사귀는 사람이 있었다. 얼마 후 시동생은 어머니께 사귀는 사람이 있다며 실토를 했다. 어머니는 다른 사람을 소개하는 일을 포기하셨다.

시간이 흘러 시동생의 결혼 준비가 진행되고 있었다. 어느 날 시동생은 여자친구가 해물탕을 잘한다며 집에 와서 어머니께 해물탕을 해드리고 싶다고 했다고 전했다. 시동생의 얼굴은 행복해 보였다. 전에는 그런 표정을 본 적이 없었다. 우리는 모두 궁금했다. 어떤 여자가 나타날지, 얼마나 맛있게 해물탕을 끓일지. 어머니도 내심 기대하셨던 것 같다. 곧 막내 며느리가 될 규수를 처음으로 보게 될 터였다.

시동생의 여자친구가 올 날이 다가왔다. 하루가 지나면 올 거였다. 시동생이 말했다. "그 친구가 내일 올 테니 해물탕할 재료를 사다 놓으세요"라고. 존댓말이니 내게 하는 말처럼 들리지만 사실 연희에게 하는 말이었다. 결국 해물탕 재료를 사러 가는 일을 연희가 할 테니 말이다. 연희가 한마디했다. "오빠, 그 친구가 재료를 준비해 와서 엄마 식사 해드리는 거 아니에요?" 나도 연희처럼 생각했다. 요리를 하겠다는 사람이 당연히 요리 재료를 준비해 오는 줄 알았다. 우리는 시동생이 뭐라고 할지 궁금해 가만히 지켜보고 있었다. 시동생은 연희의 말을 못 들은 척했다. 그

러고는 내게 "형수님이 재료를 준비해주세요"라고 했다. 꽃게와 낙지 등등 구체적인 항목들을 나열하며 재료를 준비해달라고 말했다. 그때 해물탕을 끓이러 왔던 시동생의 여자친구가 지금의 동서다.

시동생에게 사귀는 사람이 있다는 사실을 어머니가 알게 되신 지 얼마 안 된 어느 날이었다. 전화가 걸려와 받으니 시동생이었다. 외출한 지 얼마 안 된 시동생이 전화를 건 거였다. "어머니 바꿔드려요?" 했더니 형수님께 용건이 있다며 시동생은 "용두동 번호 좀 알려주세요"라고 했다.

어머니는 답답하실 때 글로 풀어서 사주를 보는 용두동 점집을 가끔 가셨다. 시동생은 그 집의 전화번호를 알려달라는 거였다. 나는 왜 그러냐고 묻지 않았다. 시동생이 왜 그러는지 알 것 같았기 때문이다. 시동생에게 용두동 점집 전화번호를 알려줬다. 시동생은 이건 형수님과 자신만 알았으면 좋겠다고 말했다. 어머니께 비밀로 해달라는 이야기였다.

다음 날이 되자 어머니는 용두동에 가자고 하셨다. 시동생의 궁합을 보러 가시려는 거였다. 나는 어머니를 모시고 용두동으로 갔다. 어머니는 시동생 여자친구의 사주와 둘의 궁합을 봤다. 시동생은 어머니가 용두동 점집에 찾아가 물으실 것을 알고 역술인에게 사정을 말했을 것이다. 내게 용두동 짐집 전화번호를 물었을 때 나는 시동생이 그렇게 할 거라고 짐작했다. 예상대로 역술인은 두 사람의 미래에 대해 긍정적으로 말했다. 아주 좋다고 하

지는 않았지만 이만하면 좋다고 했다. 어머니는 고개를 끄덕이셨다. 용두동에 다녀오신 어머니는 시동생의 결혼을 받아들이셨다. 어찌 보면 사주풀이는 그냥 형식적인 일일 수 있었다. 시동생이 여자친구에 대해 이야기할 때는 평소와 달랐다. 그 표정을 어머니도 보셨을 테고 많은 생각을 하셨을 것이다.

두 사람의 결혼 준비가 본격적으로 진행되기 시작했다. 어느 날 어머니는 나를 불러 말씀하셨다. 작은시누이와 시동생의 아버지에게서 받은 다이아몬드 반지가 있다며 동서를 주겠다고 하셨다. 동생들의 아버지에게 받은 반지라서 너를 줄 수 없으니 이해해달라고 하셨다. 그렇게 솔직하게 말씀하셨다. 어머니는 이런 부분일수록 분명히 하셨다.

동서를 그냥 주실 수도 있었는데 나에게 먼저 알리셨다. 내게 말하지 않아도 되실 일이었다. 어머니 성격이 그러셨다. 혹시라도 내가 서운할까봐 마음을 써주시는 어머니가 고마웠다. 어머니는 또 반지를 동서에게 줘버리니 시원하다 하셨다. 어머니는 동생들 아버지와의 인연을 이미 오래전에 정리한 상태셨다. 큰아들인 남편이 결혼할 무렵이 되자 두 분의 관계를 완전히 정리하셨다고 들었다.

후에 시동생과 작은시누이는 아버지에게 상속을 받았다. 어머니는 이 일로 내게 또 미안해하셨다. 그림을 제외한 모든 것을 너한테 주고 싶다고 말씀하셨다. 내게 미안해하실 일이 아니었다. 어머니는 예전부터 그림은 한 군데 있어야 한다고 생각하셨

다. 그래야 흩어지지 않는다고 하셨다. 그래서 기증하실 생각을 하셨던 것 같다.

평소에 에세이를 쓰실 때 어머니는 놀라울 정도로 솔직하셨다. 어머니는 내게 말씀하실 때 글 쓰실 때 이상으로 솔직하셨다. 숨기는 게 거의 없으셨다. 아픈 과거의 이야기도 담배를 피우시면서 말씀하셨다. 후후 연기를 뿜으시면서. 아이를 낳은 지 며칠 만에 그림을 그리신 일을 이야기하신 적도 있다. 몸조리도 제대로 못하고 일어나서 시동생 아버지를 위해서 그림을 그리신 일이 있었다고 하셨다.

그런 일은 정말 드문 일이었다. 어머니는 남에게 부탁을 받고 그림을 그린 적이 거의 없으셨다. 어떤 그림을 그려달라고 주문을 받으면 그림이 안 그려진다고 하셨다. 오래전에 청와대에서 미국 대통령 부인을 그려달라는 청이 오기도 했었는데, 어머니는 이때도 정중히 거절하셨다고 했다. 또 어머니는 화첩에도 그림을 그리지 않으셨다. 앞 장에 있는 다른 화가들에게 받은 그림을 보여주면서 어머니께도 한 점 그려달라고 하면 어머니는 거절하셨다. 불가피한 경우에는 화첩이 아닌 곳에 그려주셨다. 어머니는 "나는 화첩에는 그림을 그리지 않는다" 하셨다.

그런 어머니가 산후에 몸이 정상으로 돌아오지 않은 상태로 그림을 그리셨던 거다. 할머니가 그걸 아시고 안방에서 가슴을 치면서 한탄하셨다고 했다. 그분이 어머니를 만나셨을 당시에는 기자를 하고 계셨다. 후에 사업을 하셨고, 사업이 번창해 여러 개

의 사업체를 갖게 되셨다. 사람들은 어머니가 경제적으로 그분 덕을 본 걸로 알고 있지만 그 반대였다. 그분과 아이들을 데리고 휴가를 갈 때도 어머니 월급이 나와야 휴가를 갔다고 하셨다.

어머니는 자존심이 강하고 자신에게 철저하신 분이었다. 내가 결혼했을 당시, 이미 그분과 수년 전에 헤어지신 상태였다고 하셨다. 헤어졌다 만났다 하기를 여러 번 하셨다고 했다. 1974년 작품에 몰두하기 위해 교수직을 그만 두고 아프리카 스케치 여행을 다녀오셨는데, 돌아오는 비행기에서 하늘의 구름들을 보며 이번엔 확실히 매듭을 지어야겠다고 다짐하셨다고 했다.

나는 어머니가 이 말씀을 하실 때 묵묵히 듣고만 있었다. 어머니가 내뿜으시던 담배 연기는 가슴이 먹먹하기 때문인지 더 깊이 타들어가는 것만 같았다. 나는 가만히 어머니의 다음 말씀을 기다리고 있었다. 쉽지 않았을 어머니의 지나온 삶을 그려보면서, 그리고 지금 어머니와의 평온한 일상을 떠올려보기도 하면서. 어머니의 깊은 마음이 느껴졌다. 이때부터였던 것 같다. 어머니께 더 잘해야겠다고 생각한 게.

아프리카 스케치 여행을 다녀오신 뒤
〈내 슬픈 전설의 49페이지〉를 그리셨다.
아프리카 탄자니아의 킬리만자로산을
배경으로 초원의 동물과 코끼리 등 위에
웅크리고 앉은 여인이 있다.
어머니는 "고독과 상념에 잠긴 채
코끼리 등에 엎드려 있는 나체 여인은
바로 나 자신이었다"고 했다.

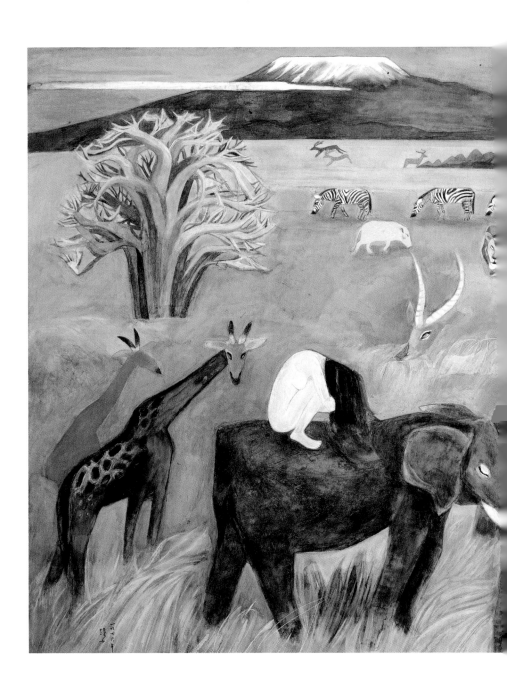

〈내 슬픈 전설의 49페이지〉,
1976년, 종이에 채색, 130×162cm

어머니의
일상

어머니는 따로 화실을 갖지 않으셨다. 주무시는 방에서 그림을 그리셨다. 그러니까 어머니 방이 침실이자 곧 화실이었다. 현대 아파트에서 어머니 방은 할머니 방과 마주 보고 있었다. 그래서 어머니는 작업하고 거실로 나오셔서 할머니와 자주 시간을 보내셨다. 같이 담배를 피우시거나 커피를 마시며 이야기를 나누셨다. 서교동에 살 때는 어머니가 주로 2층에서 생활하셨기 때문에 아무래도 그런 일이 많지 않았다. 서교동에서 어머니는 할머니나 다른 가족들과 한 집에 있었어도 다른 공간에 있는 것이나 마찬가지셨다.

거실은 어머니가 여가를 보내시는 공간이었다. 혼자 소파에 앉아 계실 때도 있었지만 어머니 곁에는 주로 할머니가 계셨다. 할머니가 안 계실 때 어머니 곁에는 노블이 있었다. 노블은 현대

아파트로 이사와 새로 데려온 강아지였다.

노블은 요크셔테리어로 아주 어릴 때 어머니 집으로 왔다. 작고 귀여웠다. 시간이 지났는데도 별로 몸집이 커지지 않았다. 그래서 여전히 어린 강아지처럼 보였다. 노블은 활달하고 씩씩했던 꽃순이와는 달리 조용하고 내성적이었다. 활동성도 떨어져서 소파에도 혼자 올라가지 못했다. 소파에 올라가고 싶을 때는 끙끙거리며 칭얼대는 소리를 냈다. 그러면 옆에 있는 사람들이 소파로 올려줬다. 노블은 어머니가 유독 자길 예뻐하는 걸 알아서 그랬는지 주로 어머니께 칭얼댔다. 아기가 없던 집에서 아기처럼 관심을 독차지했던 꽃순이와는 달랐지만 노블도 나름 상전 행세를 했다.

노블이 있을 때 강아지를 한 마리 더 데려왔다. 새로 온 강아지 이름은 밤비였다. 말티즈답게 하얗고 털이 길면서 윤기가 났다. 노블과 밤비는 한동안 같이 살았다. 밤비를 처음 봤을 때 나도 한눈에 반했다. 너무 작고 귀여웠다. 노블도 귀여웠지만 밤비는 노블과는 또 달랐다. 알 수 없는 이유로 나는 밤비에게 더 마음이 갔다. 밤비의 털은 처음에 그리 길지 않았다. 밤비의 몸집이 자라면서 털도 함께 길어졌다. 노블과 달리 밤비는 나이가 들면서 체구도 커졌다. 잘 먹었고 건강하게 자랐다. 까다로운 노블과 달리 순한 면이 있는 강아지였다.

노블은 현대아파트에서 2년 정도 지냈다. 한국에 나왔던 큰시누이가 노블을 미국으로 데려갔다. 후에 어머니가 혼자 계시

게 되자 돌보기가 어려워진 밤비도 미국으로 데려갔다.

서교동에 살 때 어머니와 종종 명동에 나가는 일이 있었다. 이 것저것 살 게 있었기 때문이다. 압구정동으로 이사 온 이후에는 그러지 않아도 됐다. 동네에서 모든 게 해결됐다. 어머니가 광화문이나 시청 근처에 나가실 때가 있긴 했는데 주로 점심 약속 때문에 가셨다.

그래도 특별한 일이 있으면 어머니와 외출을 했다. 찻잔을 사러 어머니와 나가곤 했다. 커피를 즐겨 드시는 어머니에게는 컵의 무늬나 모양도 중요했다. 동대문시장에서 종종 예쁜 찻잔을 구입했다. 남대문시장에 가기도 했다. 어머니하고 외출을 하면 늘 사람들의 시선을 많이 받았다. 어머니는 멋있으셨고 특별해 보이셨다. 어머니는 피부가 하얗고 키가 168센티미터 정도셨다. 특별한 일이 있으실 때는 한국주단에서 맞춘 한복을 입으셨는데 한복이 잘 어울리셨다.

나는 어머니와 액자집에 가기도 했다. 그림을 넣을 액자를 맞추러 갈 때는 미리 준비해둔 실크 천을 가지고 갔다. 신사동에 유명한 실크 천을 판매하는 도매상이 있었다. 어머니가 사시는 아파트하고 가까운 거리였다. 가게 주인은 중년이 조금 넘은 아주머니셨는데 어머니를 알아보셨다. 조금만 구입하는데도 친절하게 응대를 해주셨다. 이것저것 여러 가지 색깔의 천을 우리 앞에 펼쳐 보이면서 고르는 데 도움을 주셨다. 어머니가 겹겹이 쌓여 있는 실크 천 중 하나를 가리키면 주인아주머니는 일일이 천을

퍼서 보여주셨다.

　어머니는 그림과 액자 사이에 들어갈 천의 색상을 고르는 일을 큰아들인 내 남편과 하셨다. 남편하고 같이 그림과 액자 색상에 맞는 천을 고르시곤 했다. 촉감과 두께까지 신경을 써서 고르셨다. 아들과 어머니는 그림과 어떤 실크 천이 어울리는지를 두고 한참 동안 고심하곤 했다. 어머니 그림의 오묘한 색에 어울리는 색을 찾기는 쉽지 않았다. 다음 날 나는 그렇게 고른 실크 천과 그림을 갖고 어머니하고 같이 표구사로 갔다.

　남편은 그림과 액자를 떼어 분리하는 일을 하기도 했다. 어머니는 사인을 하고, 실크 천을 대고, 액자를 해서 완성시킨 그림이라도 그림을 액자에서 다시 분리하곤 하셨는데, 그림을 다시 그리기 위해서였다. 어머니는 그림에 대해서 완벽주의자셨다. 마음에 들지 않으면 몇 년이고 붙잡고 계셨고, 완성시켰던 그림도 액자를 떼어내 다시 그리셨다. 그림이 완성되면 남편이 다시 원래대로 액자를 익숙하게 맞췄다.

　그이는 어렸을 때 그림을 곧잘 그렸다고 한다. 하지만 어머니는 크레파스를 쥔 어린 아들의 손에서 크레파스를 빼앗았다. 당시 어머니께 그림은 몸서리치도록 끔찍한 일이었기에 당신의 아들이 그림 그리는 모습을 바라보는 것도 싫었다 하셨다. 남편은 미술을 택하지 않았다.

이런 사랑

할머니가 돌아가시고 1년도 넘었을 때였다. "박운아 할머니가 이 세상에서 나를 제일 사랑했어!"라며 큰아이가 말했다. 표정이 갑자기 시무룩해졌다. 말은 안 했지만 할머니가 보고 싶고 문득 생각이 났던 모양이다. 그때 준석이는 여섯 살 무렵이었다. 나는 그 말을 듣고 마음이 아팠다. 그 말을 들으신 어머니가 큰애에게 "할미도 너를 많이 사랑한단다"라고 말씀하셨다.

　큰아이는 어머니와 할머니의 사랑을 넘치게 받고 자랐다. 어머니는 집에 돌아오실 때 손자의 옷과 장난감을 늘 사오셨다. 시내에 외출했다 돌아오실 때도 그랬고 외국에 갔다 돌아오실 때도 그랬다. 애들 어렸을 때 입던 옷들은 거의 다 어머니가 사오신 옷들이었다. 그래서 내가 아이들 옷을 살 필요가 없었다. 준석이가 좋아한다며 멜론도 자주 사오셨다. 조그만 입으로 멜론을 오물

오물 먹는 준석이의 모습을 두 분 할머니가 흐뭇한 표정으로 바라보시곤 했다. 그래서 그런지 준석이는 지금도 어떤 과일보다도 멜론을 좋아한다.

어느 날 어머니가 외출 후 돌아오시면서 네발자전거를 사오셨다. 할머니가 예쁜 자전거라 하시면서 준석이보다 더 기뻐하셨다. 흰색과 하늘색이 섞여 있는 산뜻한 색상의 자전거였다. 현관문이 열리자마자 큰애를 부르셨다. "아가, 할미가 자전거 사왔네." 큰애는 좋아서 펄쩍펄쩍 뛰었다. 할머니는 자전거를 보시고 준석이가 벌써 자전거를 탈 만큼 컸다는 데 감격스러워하셨다. 자전거의 뒷바퀴 양쪽에 작은 보조 바퀴가 있어서 안전했다. 아이는 신바람이 나서 넓은 거실을 자전거를 타고 누볐다. 몇 년이 지난 뒤에 보조 바퀴를 떼어주었다. 자전거는 두발자전거가 되었다. 이제 자전거 타는 기술을 익혀야 했다. 이때부터 남편이 개입을 했다. 무릎을 다칠 수 있어 무릎보호대를 차게 해 데리고 나가서 열심히 연습을 시켰다. 얼마 지나지 않아 준석이는 혼자 두발자전거를 탈 수 있게 됐다.

큰애는 말을 배우기 시작하면서 거실에 손님이 계시면 호기심을 갖고 주변을 맴돌았다. 할머니를 사진 찍는 광경을 구경하면서 관심을 가졌다. 어른들을 관찰하다가 자기 할머니를 불러야겠다고 판단하면 '할매' 하고 불렀다. 돌발적인 '할매'라는 말에 손님들과 어머니는 웃음을 터뜨리셨다. 언제부턴가는 두 할머니를 구분하여 부르기 시작했다. '박운아 할머니' '천경자 할머니'

하고 불렀다. 아마 집을 방문한 분들이 "천경자 선생님 계세요?"
라고 하는 말을 듣고 아이 나름대로 원칙을 정한 것 같았다.

할머니는 준석이가 집 안에서 움직일 때마다 눈으로 바삐 움직임을 좇으셨다. 연희가 놀이터에 애를 데리고 나가면 베란다로 나가셨다. 베란다에서 준석이가 놀이터에서 노는 모습을 긴 시간 지켜보셨다. 우리가 우리집으로 가서 하루만 보지 못해서도 증손자가 보고 싶다며 우신다고 했다. 준석이가 감기에 걸려서 며칠이나 어머니 댁에 가지 못했던 적이 있었다. 연희한테 전화가 왔다. "새언니, 할머니가 준석이 보고 싶어 울고 계셔요"라고 했다. 할머니의 "장손자 내 새끼 왔는가!" 하시는 목소리가 마치 들리는 것 같았다.

어머니 화실에는 아이들이 좋아해서 손으로 만질 만한 물건이 많았다. 준석이는 함부로 물건을 만지는 일이 없었다. 어머니가 그림을 그리고 계시면 조용히 옆에 앉아서 놀았다. 어머니가 작업하시는 데 방해가 될까봐 나는 아이들을 데리고 나오려고 했다. 그러면 어머니는 괜찮다며 두라고 하셨다. 준석이는 작업하시는 어머니 옆에서 조용히 혼자 놀다 나오곤 했다. 그러던 어느 날 드디어 우려하던 일이 터졌다. 어머니 일로 내가 외출했다 돌아왔는데 연희가 문을 열어주며 "새언니, 난리가 났어요!"라며 호들갑을 떨었다.

나는 일단 할머니 방으로 갔다. "아가, 준석이가 니 엄마 화실에 혼자 들어가서 그리다가 둔 그림 위에다 덧칠을 했단다. 지금

덧칠한 물감을 닦아내고 있다"고 하셨다. 준석이가 어머니 자세를 흉내 내 어머니처럼 똑같이 엎드려 그렸다고 했다. 그러고는 손에 물감을 묻혀 어머니 그림을 문질렀다고 했다. 나는 어머니 화실에 차마 들어가지 못하고 있었다. 그때 "준석이가 그림을 잘 그리네?" 하시면서 어머니가 나오셨다. 어머니가 그리시던 그림은 거의 완성 단계였다. 내가 집에 있을 때 일어난 일이었다면 더 민망했을 일이었다.

준석이는 제 할머니를 불러 그림을 그려달라고 하기도 했다. "할머니, 빨리 오세요"라고 부르고는 코끼리를 그려달라는 식이었다. 어머니는 "잠깐 기다려라. 할미하고 그림 그리는 시합 하자"며 손자와 코끼리 그리기 내기도 하셨다. 큰애는 할머니의 코끼리 그림이 마음에 안 든다고 다시 그려내라며 떼를 쓰기도 했다. 그러면 어머니는 그렸던 그림을 이리저리 지우면서 손자에게 물어보면서 그림을 그리셨다.

큰애와 작은애는 다섯 살 터울이라 그동안 큰애가 할머니들의 사랑을 듬뿍 받았다. 어려서 그림에 관심을 보였던 큰아이는 미술 대신 건축을 한 남편처럼 건축을 전공했고, 작은아이는 지금 순수미술을 공부하고 있다.

그때는 몰랐다. 그 시간이 얼마나 그립고 소중한지. 나는 뒤늦게 어머니의 세뱃돈 봉투를 발견하고 한참 들여다보았다. 어머니가 그림을 그린 봉투였다. 아이스크림과 사자와 태양, 나비와 새와 꽃, 악어와 비를 맞고 있는 우산과 갈매기, 그리고 촛불과 어

머니……. 모두 큰애가 좋아하는 것들이 그려져 있었다. 준석이는
이 세뱃돈 봉투를 앨범에 꽂아놓고 있었다.

어머니의 세뱃돈 봉투

어머니라는
사람

어머니는 만났던 분들하고의 대화 내용을 늘 나에게 말씀하시곤 했다. 그래서 나도 어머니하고 차를 마실 때 내 주변에서 일어나는 일들을 상세하게 얘기를 하게 되었다. "아가, 너는 모르는 게 없네"라며 어머니는 내 이야기를 재미있게 들어주셨다. 어머니는 별거 아닌 것도 가끔 기분 좋게 말씀하시는 분이었다.

곱다, 똑똑하다, 야무지다, 이야기를 잘한다…… 모두 어머니가 내게 해주신 말들이다. 이제는 어떻게 해도 그 말을 들을 수 없게 되었다.

배우 윤여정 선생님이 어머니에 대해 쓰신 글에서 어머니를 이야기꾼이라고 하셨다. 1976년 맨해튼의 아리랑식당에서 어머니를 뵈었다고 하셨다. 어머니는 브라질로 스케치 여행을 가기 위해 뉴욕에서 비자를 기다리던 중이셨다.

"아이고, 코스모스 꽃밭서 이라~구 겁먹고 있었던 고 앳된 얼굴이 인자 여인이 됐소잉" 하시며 내가 출연했던 영화 〈화녀〉의 한 장면을 기억해주셨다. 그날 얼마나 영광스러웠던지, 영화를, 영화배우를, 얼마나 좋아하시는지를 알게 됐고, 전라도 사투리가 그렇게 어울리는 멋쟁이를 처음 봤고, 대단한 이야기꾼이라는 것도 눈치챌 수 있었다. 그날 선생님 얘기에 너무 빠져서 식당 문 닫을 때까지 버티다 그것도 모자라서 며칠 더 만났다.

- 윤여정, 〈가락 있는 멋쟁이 화가 천경자 선생님〉,
 《CHUN KYUNG JA》, 2007 발행

어머니 전시회를 위해 만든 도록에 실린 글이다. 윤 선생님은 또 이렇게 말씀하셨다.

그때 선생님을 또 보고 싶고 또 보고 싶고 했던 것은, 그림 얘기는 안 하셨다. 주로 사는 얘기들과 선생님이 실패했다고 생각하시는 사랑 얘기들이어서 무슨 다큐멘터리 영화를 보는 것같이 신기하고 재미있었다. 화가가 그림 얘기, 음악가가 음악 얘기, 배우가 연기 얘기만 하는 건 참 재미없다.

이 글을 읽으니 윤 선생님이야말로 이야기꾼이라는 생각이 들었다. 내가 어머니와의 이야기가 재미있었던 것은 어머니가 그

1970년대의 어머니.

림 이야기가 아닌 다른 이야기들을 해주셨기 때문이었다. 사람 사는 이야기들을 말이다. 그래서 어머니가 말씀하실 때면 상대는 그 이야기 속에 빠져들었다. 이야기보따리를 풀어놓으시면 손님이나 기자들이 자리를 뜨지 않았다. 다들 시간이 가는 줄 몰랐다. 시간이 한참이나 지나 거실로 나가 보면 손님이 가지 않고 계셨다. 방에 계신 할머니는 중간 중간 나에게 손님이 가셨냐고 물어보시곤 했다.

어머니는 물건을 사실 때 흥정을 잘 못하셨다. 안경 하나를 구입하셔도 나를 데리고 다니셨다. 서교동에 살던 시절의 일이다. 어느 날 어머니가 인사동에 볼일이 있어 외출하셨다 돌아오셨다. 나를 보자마자 "아가, 인사동에 가서 화각장을 사오너라"라고 하셨다. 알고 보니 어머니가 보아두신 게 있었다. 일부러 흥정을 하지 않고 그냥 오신 것이었다. 나는 바로 인사동으로 갔다. 한눈에 알 수 있었다. 두 개가 쌍으로 놓여져 있다고 말씀하기도 하셨지만 그런 말이 없으셨어도 나는 알았을 것이다. 다른 것은 눈에 들어오지도 않았다. 화각장이 얼마인지 확인하고, 금액을 절충해서 구입을 했다.

할머니가 나를 기다리고 계셨다. "그렇게 예쁘냐?"라고 물으셨다. 할머니는 내일 몇 시에 오느냐고도 물으셨다. 작업하고 계신 어머니께 잘 구입했다고, 내일 배달해주기로 했다고 말씀드렸더니 "똑똑이가 잘했겠지" 하셨다. 평소에 별 실수 없이 어머니 일을 처리해서인지 어머니는 나를 "똑똑아"라고 부르시기도 했다.

화각장이 왔다. 나뿐만 아니라 할머니도 어머니도 화각장 주위에 서서 떠나지 못하셨다. 소뿔에 색을 들여 얇게 깎아 붙여 만든 화려하고 아름다운 장이었다. 어머니는 굉장히 만족스러워하시면서 화각장을 아끼셨다. 나는 신경을 써서 관리했다. 마른 수건으로 반들반들하게 자주 닦았다. 그 모습을 보고 어머니는 한마디 하셨다. "내가 아끼는 거니 잘 관리해서 나중에 네가 쓰거라." 어머니가 아파트로 이사해서도 계속 들고 다니셨던 이 화각장을 지금은 볼 수도 반들반들하게 닦아줄 수도 없게 되었다.

운명

할머니는 천식이 있으셨다. 거동이 불편하시기는 했지만 큰 문제는 없이 지내셨다. 그러다 건강이 안 좋아지셔서 급히 병원에 입원하셨던 적이 있었다. 가족들은 할머니가 돌아가시는 줄 알고 긴장했다. 위험한 고비를 넘기고 다시 회복되셨다. 건강에 크게 문제 없이 한동안 지내셨다. 그러다 또다시 갑자기 안 좋아지셨다. 그렇게 되어 서대문에 있는, 지금은 강북삼성병원이 된 고려병원에 입원하셨다. 입원과 퇴원을 반복하시며 병원을 오가는 생활이 시작됐다.

그즈음에는 회복이 어렵다는 걸 할머니도 예감하고 계신 듯했다. 다시 집으로 돌아올 수 없다는 것도 알고 계시는 것 같았다. 할머니는 내게 반복해서 말씀하셨다. "네 엄마가 문제로다. 네 엄마가 문제로다." 어머니를 걱정하셨다. 본인을 생각하시는

게 아니라 어머니를 생각하고 계셨다. 할머니는 마지막까지 어머니 걱정으로 힘들어하셨다. 일상생활이 서투르신 어머니가 할머니 없이 혼자 남겨질 것을 염려하셨던 거다. 그렇게 시간이 흘러갔다.

어느 날인가 할머니가 죽음을 앞두고 계시다는 느낌이 왔다. 담당 의사 선생님께 돌아가시기 전에 집으로 모셔가고 싶다는 청을 드렸다. 감사하게도 들어주셨다. 젊은 의사를 동반하고 할머니, 나, 어머니 이렇게 앰뷸런스를 타고 집으로 돌아왔다. 할머니는 거의 의식이 없으셨다.

앰뷸런스를 타고 돌아오는 길에 세차게 바람이 불었다. 갑자기 하얀 눈이 날리기 시작했다. 하얀 눈은 바람 때문에 아래로 내려갔다가 다시 위로 솟아올랐다. 할머니를 방에 모셨다. 할머니께서 늘 누워 계시던 요 위에 누여드렸다. 시간이 얼마나 지났을까. 할머니는 '후우' 하시며 숨을 크게 내쉬셨다. 걱정스러운 한숨 같기도 했고 안도의 한숨 같기도 했다. 편안해 보이는 얼굴이셨다. 누워 계신 할머니 머리맡에서 의사가 앉아 있었고 나는 그 옆에서 할머니를 보고 있었다. 어머니는 옆에 계시지 않았다. 할머니 방과 맞은편에 있는 어머니 방에서 문을 열어놓은 채로 그림을 그리고 게셨다. 숨 막히는 정적이 흘렀다. 또 시간이 얼마나 흘렀을까. 의사가 말했다. "운명하셨습니다."

가슴에서 뭔가 뜨거운 게 솟구쳐 올라왔다. 눈물이 쏟아지기 시작했다. 나는 바로 어머니가 계신 화실로 갔다. 방 안에서 어머

니는 늘 보이시는 그 자세 그대로 그림을 그리고 계셨다. 방문이 열려 있었기 때문에 어머니도 아마 알고 계셨을 것이다. 나는 잠시 고민하다가 입을 뗐다. "어머니, 할머니 돌아가셨어요." 어머니는 아무 말씀도 하시지 않았다. 다만 계속 그림을 그리실 뿐이었다.

어머니가 잠시 후 나오셨다. 의사한테 고맙다는 인사를 하셨다. 그러고는 어머니는 다시 방으로 들어가셨다. 말없이 엎드려 그림을 그리셨다. 숨소리도 내지 않으시는 것 같았다. 나는 어떻게 해야 할지 몰랐다. 가슴이 더 먹먹해졌다.

남편은 회사에 있었다. 할머니가 위독하다는 전화를 받았을 때 창밖에 하얀 눈이 펄펄 내리고 있었다고 했다. 남편이 집에 왔을 때는 이미 할머니가 운명하신 뒤였다.

1986년 2월이었다. 할머니가 돌아가신 날은 눈과 바람이 함께 날렸고 많이 추웠다. 어머니는 아파트에서 할머니 장례를 치르자고 하셨다. '할머니가 원하셨던 일이다'라면서. 어머니가 그렇게 결정하셨기 때문에 식구들은 따르기로 했다. 아파트에서 장례를 치른다는 것은 지금으로서는 상상이 안 가는 일이지만 그때는 그렇게 하기도 했다. 가끔 아파트에서 장례를 치르는 사람들을 볼 수 있었다.

할머니가 돌아가신 건 어머니와 함께 찍었던 MBC 다큐멘터리 〈TV 문화기행〉이 방영되고 한 달 후였다. 방송에 나가고 싶지 않다는 박운아 할머니를 설득했던 게 다행이라는 생각이 두고두

고 들었다. 어머니는 박운아 할머니가 보고 싶으시면 녹화된 그 방송 비디오테이프를 틀어 보셨다.

나는 할머니가 돌아가시던 날의 어머니 모습을 영원히 잊지 못할 것만 같다. 그날의 어머니를 생각하면 "니 엄마가 걱정이다"라며 나를 붙잡고 말씀하시던 할머니의 목소리가 떠오른다. 어머니는 박운아 할머니가 돌아가시기 3개월 전에 인도네시아와 자카르타로 스케치 여행을 다녀오셨다.

압구정동에서의
두 집 살림

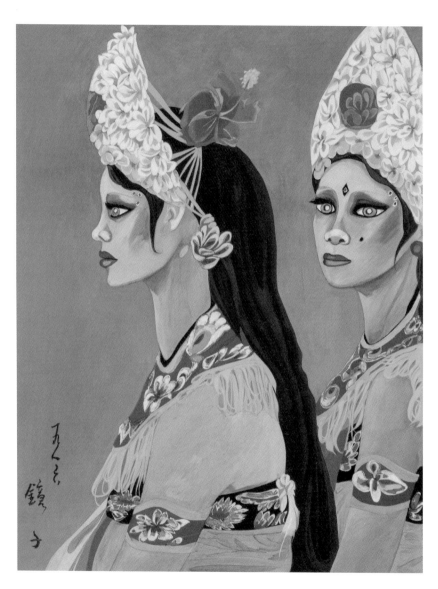

〈막간〉, 1986년, 종이에 채색, 40×31cm

〈막은 내리고〉, 1989년, 종이에 채색, 41×31.5cm

할머니 없는
일상

할머니가 돌아가시고 49재가 끝날 때까지 많은 분들이 다녀가셨
다. 나는 아침이면 정성껏 할머니 밥상을 준비했다. 평소에 드시
던 대로 준비했다. 반찬을 대여섯 가지 하고 찌개나 국을 곁들여
서 갓 지은 밥과 함께 준비했다. 49일 동안 그렇게 했다. 그러고
는 좋은 곳으로 편히 가시라며 잠시 기도를 했다.

　할머니는 서교동에 살던 시절부터 천주교 신자셨다. 동네에
사시는 몇 분 신도들은 날마다 집에 오셨다. 사진만 놓여 있는
할머니 방에 들어가셔서 기도를 해주셨다. 신부님이 신자 몇 분
과 가끔 집을 방문하곤 하셨다. 할머니가 거동이 불편하셔서 성
당에 못 가셨기 때문이었다. 서교동에서의 인연이 현대아파트까
지 이어졌다. 신부님은 집에 오시면 기도하러 할머니 방으로 바
로 들어가셨다. 간단한 차와 다과를 준비를 했지만 전부 사양하

셨다. 주스 한 잔도 드시지 않으셨다. 기도를 마치면 바로 자리를 뜨셨다.

할머니가 돌아가신 뒤, 천주교 신자들이 해주신 고마운 일들에 어머니가 감동을 받으셨던 거 같다. 어머니는 천주교 신자가 되기로 결심하셨다. 세례를 받으려면 성경 공부를 하는 과정을 거쳐야 했다. 시인 홍윤숙 선생님이 어머니를 도와주셨다. 홍 선생님은 한양아파트 근처에 살고 계셨다. 어머니가 사시는 현대아파트와 가까운 거리였다. 얼마 후 어머니는 세례를 받으셨다. 어머니께 '테레사'라는 세례명이 주어졌다. 홍 선생님이 대모가 되어주셨다.

두 분은 같이 청담성당을 다니셨다. 처음엔 집과 가까운 압구정동성당을 다니시다 청담성당으로 옮기셨다. 아는 분들이 많아 부담스럽기도 했고 그림을 그려달라는 부탁을 받아서 난처하다고 하셨다. 홍 선생님은 어머니가 한양아파트로 이사를 가신 후에도 자주 놀러 오셨다. 차도 드시고 점심식사도 같이 나가서 하셨다. 어머니는 미국에 가시기 전까지 홍 선생님과 오랫동안 가까이 지내셨다.

할머니는 늘 우리가 들어와서 함께 살기를 바라셨다. 본인의 죽음을 예감하시고 나서는 더 그러셨다. 하지만 어머니의 의견은 다르셨다. 우리 집에는 내가 결혼할 때 친정어머니가 장만해주신 혼수들이 있었다. 어머니와 함께 살려면 그것들을 다 버리고 와야 했다. 어머니는 신혼살림을 그렇게 다 없애는 건 좋지 않은 것

같다고 말씀하셨다. "조금 더 살다가 본가로 들어오너라"라고 하시곤 했다. 나는 계속해서 두 집을 오가며 살았다.

할머니가 떠나시고 어머니 생활은 외롭고 고단해지셨다.

어머니는 1986년에 다시 이사를 하셨다. 나는 어머니가 이렇게 빨리 이사를 하게 되실 줄 몰랐다. 현대아파트에서 오래 사실 줄 알았다. 마음에 드신다며 인테리어도 정성스럽게 시간을 많이 들여 한 집이었다.

할머니가 돌아가신 후 미국에서 큰시누이가 왔다. 큰시누이는 어머니에게 이사하기를 권했다. 할머니와 같이 계시던 집에 할머니가 안 계시니 어머니는 여러 생각이 드셨던 것 같다. 환경을 바꾸는 게 좋을지도 모르겠다고 생각하셨는지 이사 고민을 하셨다. 큰시누이가 이사 갈 집을 보러 다녔다. 큰시누이가 어머니 댁에 머무는 동안 우리 가족은 우리가 사는 아파트로 와서 지냈다. 그런데 큰시누이는 어머니를 모시고 이사할 곳으로 과천까지 알아보고 다녔다. 어머니의 주요 약속 장소들은 광화문과 시청 쪽이었다. 과천에서 광화문과 시청까지 오가기는 무리가 있었다. 편하게 다닐 수 있는 거리가 아니라는 생각이 들었다. 나와 남편도 문제였다. 어머니 댁에 일주일에 몇 번씩 드나드는데 애들 둘을 데리고 과천까지 가기는 무리였다. 큰시누이는 미국으로 다시 돌아갔고 어머니는 이사 결심을 굳히셨다. 이사는 내 일이 되었다. 나는 어머니를 모시고 집을 보러 다녔다. 어머니는 많은 고민을 하신 끝에 압구정동은 떠나지 않기로 하셨다.

할머니가 돌아가신 그 집을 떠나기로 마음을 정하신 어머니는 서두르셨다. 현대아파트를 내놓으셨고, 새로운 집을 구하기도 전에 집은 바로 나갔다. 어머니는 옆 단지인 한양아파트를 매입하셨다. 한양쇼핑센터 바로 뒤에 있는 남향집이었다. 그리고 어머니는 이즈음 당신의 생을 으스스 추운 '에어포트 인생'이라고 하셨다.

천경자 에세이

에어포트
인생

『영혼을 울리는 바람을 향하여』
(1986, 제삼기획) 중에서

처음으로 혼자 여행길에 올랐을 때가 아홉 살 무렵이었다.

온 세상이 금가루에 덮인 양 햇살이 부신 날이었다. 학교를 파해 가방을 메고 집으로 돌아와 보니 어머니는 내가 온 줄도 모르고 대청마루에 새우처럼 구부리고 누워서 억헉 서럽게 울고 계셨다.

행인지 불행인지 나는 9년 전에 모태母胎에서 태어났지만 배꼽에서 끊긴 줄 알았던 탯줄은 무형無形으로 이어졌는가, 엄마가 웃으면 나도 웃고 엄마가 울면 나도 같이 울게 되는 묘한 이신동체異身同體 같은 인간이 되어 어머니가 왜 우시는지 그 이유를 모른 채 같이 울었다.

그다음 날이 토요일이었다. 용돈을 책가방에 챙겨 넣고 학교에 갔다가 파한 후 잠시 동안의 가출을 했다. 동쪽으로 가는 버스를 타고 종점에서 내리니 삼면이 바다였다.

찾아들 곳이라곤 나로도羅老島에서 대서방을 차리고 있는 삼촌 댁밖에 없었고, 똑딱선을 탔는데 손님은 나 혼자였다.

설레이는 마음을 달래며 하룻밤을 묵고 작은엄마가 사주신 싱싱한 도미 두 마리를 차르랑차르랑 흔들면서 집으로 돌아왔다.

뭐라고 표현할까, '시각가족視覺家族'이라고 하면 되는 것인지, 어린 시절 나를 안고 무지개를 가리키면서 "고옵다, 우리 새끼 곳까 봐라" 했던 어머니는 그 분홍빛 어여쁜 도미를 보시고 마음이 눅어졌고, 원인이 무엇인지도 모르는 부모의 불화不和도 삭혀주었던 것으로 기억된다.

그 뒤 타관에서 4년 동안의 여학교 기숙사 생활에 이어 동경東京

유학 시절 동안 어머니와의 그 형체 모를 탯줄은 끊기지 않았다.

지금부터 18년 전 남태평양의 섬들을 돌고 파리에서 6개월 동안 머물면서 수학修學한 끝에 이탈리아를 여행하고 돌아올 때가 나의 첫 해외 스케치 나들이였다.

그로부터 다시 5년 간격으로 홀로 아프리카, 인도, 중남미 등지로 무척 모험적이고 때로는 스케치의 환희가 가슴을 채워주는 여행을 강행했었다.

우수憂愁가 내리는 어느 날 200여 장의 스케치에 파묻혀 채묵彩墨을 다루느라 정신이 없었다. 그때 여행에서 일어났던 숱한 희비와 불안의 사연들이 뇌리에 무지개로 피었다 사라지듯 펼쳐졌다가 꺼진 기분에 빠졌다.

브라질의 리오데자네이로 공항에 입국하고 벨트 콘베어를 타고 나오는 가방을 기다리는 동안 '후유' 하고 담배 한 모금 빨아 입속에 뭉친 연기를 풀어낼 때의 기분은, 뭐라고 할까 피부에 부딪혀온 운명을 이겨낸 듯한 야릇한 통쾌감을 맛보게 했다.

내가 여장을 챙겨들고 떠날 때마다 어머니는 사립문 앞 계단에 앉아 안 보일 때까지 우두커니 내 모습을 쫓고 계시기만 해 나를 몇 번이나 뒤돌아보게 했는가…… 그러나 필연코 딸이 돌아온다는 기다림을 즐기는 양 훈훈한 표정이 되어 있기도 했다. 또 낫낫한 가정부가 귀여운 개 꽃순이를 안아 택시 잡는 데까지 따라왔다.

어린 시절 엄마가 우시는 걸 보고 홀연히 떠나서 도미 두 마리를 들고 왔을 때의 선線은 지금까지 그대로 이어졌고, 우리 '시각

가족'(미적 시각만 뛰어난)들에겐 산소 공급을 할 수 있었던 숱한 스케치는 훗날 차곡차곡 가산家産을 늘려주는 큰 몫을 했다.

"따리링."

"최순우요, 지금 심경이 어떻습니까?"

"자기 집이라기보다는 부에노스아이레스쯤에 있는 어느 삼류 호텔에 있는 기분입니다."

"하하하……"

그 시절 '하하하……'는 당신을 이해한다는 뜻이었다.

그 고마운 웃음소리를 지금은 들을 수가 없다. 최순우崔淳雨 선생님께선 이미 천국에 계시기 때문이다.

귀여운 꽃순이도 죽고 없다.

보고 싶은 어머니는 드디어 모녀의 탯줄을 끊고 지난 봄 영원한 세계로 떠나셨다. 집 안 대들보이셨던, 한이 많으셨던 어머니가 가신 후 우리 두 사람의 가정은 붕괴되었다.

이 나이에 비로소 걸음마를 시작해야 되는, 나 혼자 어이없이 숨쉬고 살아야 하는 이 아파트가 정말 부에노스아이레스나 타국의 모텔 같기만 해 허무하다.

어차피 나는 태어날 때부터 으스스 추운 몸, 추운 생이, '에어포트 인생'이었는지 모른다.

1986년 초가을 밤에 千鏡子

3장

어머니와
보낸
마지막 시간

1986 – 2015

이사하는 날

어머니께는 모두 네 명의 자식이 있었다. 우리 가족 말고 나머지 형제들은 모두 외국에 있었다. 큰시누이는 뉴욕에, 작은시누이는 워싱턴D.C.에 있었다. 시동생도 결혼해서 한동안 미국에서 살았다. 그러다 시동생 가족이 들어와 압구정동에 자리를 잡았다. 후에 동서는 아이가 초등학교에 다닐 무렵에 다시 미국으로 갔다. 시동생은 가족과 떨어져 혼자 한국에 남아서 사업을 했다.

우리는 어머니가 찾으실 때마다 달려갔다. 한번은 남편 회사에서 남편이 싱가포르 주재원으로 가라는 제의를 받은 적이 있었다. 처음에는 들떠서 어머니께 우리가 나가 있으면 놀러 오시라고 말씀드리기도 했다. 거기에 가서 콩나물을 길러 먹으라는 말을 어머니가 하시기도 했었다. 우리와 떨어지는 생활이 걱정은 되셨겠지만 우리의 길을 막지는 않으셨다. 결국 어머니 곁을 떠

나는 걸 포기했다. 우리라도 어머니 곁에 있어야 한다는 생각이 들었다.

서교동에서는 어머니와 거의 한 집에서 살았다. 중간에 분가를 했는데도 그랬다. 준석이가 나날이 달라지는 모습을 할머니가 보고 싶어 하셔서 어머니 집을 떠나기 어려웠다. 그래서 분가한 집에서 간단한 옷가지만 챙겨서 어머니 댁으로 와서 생활하곤 했다. 어머니가 현대아파트에 사실 때도 마찬가지였다. 우리집은 짐을 가지러 갈 때만 들르는 곳이었다. 계절이 바뀌면 비어 있는 우리집으로 가서 옷들을 챙겨오곤 했다. 이런 생활이 계속됐다. 큰애가 초등학교에 들어가게 되어 이 생활을 끝내야 했다.

애가 초등학교에 입학하면서부터는 어머니 집에 있을 수가 없었다. 큰애를 학교에 보내고 작은애만 데리고 어머니께 갔다. 후에 작은애까지 초등학생이 되면서 두 아이를 학교에 보내고 나 혼자 어머니 집에 다니기 시작했다. 정신이 없었다.

어머니 집에 갔다가 우리집에 와보면 애가 집에 들어가지 못하고 밖에서 나를 기다릴 때도 있었다. 열쇠를 가지고 다니던 시절이었다. 아직 애들 나이가 어려 열쇠를 따로 주지 않고 있었다. 평일에는 내가 두 집을 오고가면서 정신없이 지내다가 주말에는 온 가족이 함께 어머니 집으로 갔다. 아이들 방학이 되면 다시 어머니 집으로 들어가 생활을 했다.

요즈음 와서는 금요일이 기다려진다. 금요일 다음엔 토요일이 오

기 때문이다. 금요일엔 장에 가서 이것저것 골라 찬거리를 사온다. 토요일에는 기다리는 혈육이 오기 때문이다. 며느리가 손자 놈을 데리고 오면 나는 그놈을 안고 강 위를 훨훨 나는 하얀 물새를 보여준다. 무척 신난다는 표정을 짓는 손자를 볼 때마다 영화 〈대부〉의 돈 콜레오네가 만년에 뜰에서 손자와 놀고 있는 장면이 떠올라 한없이 애수에 잠기기도 한다.

- 천경자, 「화가의 일기」, 『꽃과 영혼의 화가 천경자』,
 랜덤하우스중앙, 2006

박운아 할머니가 떠나시고 어머니는 혼자셨다. 아이들이 크면서 어머니 집에 가는 일이 이전보다 줄어들 수밖에 없었다. 어머니가 나를, 우리를 기다리는 게 느껴져서 어머니께 자주 가려고 했다. 하지만 아이들이 커감에 따라 우리 가족의 생활도 복잡해지면서 쉽지 않았다. 누구보다도 어머니가 그걸 잘 아셨다. 그래서 우리 가족이 다 같이 어머니 집에 가는 주말을 이렇게도 기다리셨나보다.

할머니가 돌아가신 후 한동안 연희가 어머니와 같이 생활했지만 연희도 떠났다. 갑자기 결혼하게 된 연희가 떠나자 어머니는 혼자 남겨지셨다. 나는 혼자 남게 되신 어머니가 걱정이 됐다. 갑자기 어머니에 대한 책임감이 나를 조여왔다. 내가 알아서 어머니를 보살펴드려야 한다는 생각이 예전보다 더 강해졌다. 그래

서 그랬는지 나는 그때 두통을 심하게 앓았다. 평소보다 어머니께 더 마음을 쓰려고 나름대로 애썼던 시기였다.

몸이 어머니 집에 없을 때도 마음은 그곳에 있었다. 또 누가 불쑥 찾아와서 벨을 누르지는 않을까 걱정됐다. 모르는 사람이 찾아와 막무가내로 어머니를 뵙게 해달라고 한 적이 많았다. 어머니는 특히나 갑자기 울리는 초인종 소리에 예민하셨다.

또 어머니는 일상생활에서 서투른 부분이 많으셨다. 나는 어머니를 챙기고 있을 때는 애들이 걱정됐고, 애들을 챙기고 있으면 어머니가 걱정됐다. 애들을 데리고 어머니 집에 한 번 가면 밤 12시가 넘도록 있었다. 어머니는 "늦게 가거라. 자고 가면 안 되니?"라고 종종 물으셨다. 하지만 함께 살자고는 하지 않으셨다.

나는 언제든지 어머니 집을 드나들며 어머니의 일을 공유해야 했기에 어머니 집 열쇠를 갖고 있었다. 어머니가 외출하고 안 계실 때는 열쇠로 문을 열고 들어가 어머니를 기다리기도 했다. 돌아오셨을 때 현관문을 열어드리면 언제 왔냐고 물으시면서 좋아하셨다. 나는 그럴 때면 어머니가 시어머니가 아니라 친정어머니처럼 느껴지기도 했다.

나는 둘째를 가져 만삭인 몸으로 어머니 댁 이사를 도와야 했다. 내가 만삭이라 힘들 거라며 이사를 돕기 위해 큰시누이가 일부러 미국에서 나왔다. 이사 일정 때문에 십수리가 끝나지 않은 상태에서 이사를 하게 됐다. 기찬 엄마와 연희도 있었지만 짐 정리가 쉽지 않았다. 정리가 끝나지 않아서 집으로 들어갈 수 없었

다. 며칠 동안 어머니 집은 어수선했다.

너무 힘들어서 쉬기 위해 집 앞의 사우나에 갔다. 당시에 한양쇼핑센터였던, 한양아파트 옆에 있는 갤러리아백화점 명품관 지하에 사우나가 있었다. 지금으로서는 상상이 안 되겠지만 당시에는 그랬다. 명품관이 지어진 지 얼마 되지 않은 때였다. 그 사우나에 갔는데 힘들어서 일어날 수가 없었다. 숨이 막히고 몸이 처져서 직원한테 도움을 요청했다. 나를 본 직원은 놀라서 병원으로 가겠냐고 물었다. 괜찮다고 하고 집으로 가고 싶다고 했다. 직원의 도움을 받아 간신히 집에 왔다. 쓰러질 것 같았다.

문을 열어주셨던 어머니는 내 얼굴을 보고 깜짝 놀라셨다. "아가, 병원에 가자"라고 하셨다. 누워 있으면 괜찮아질 것 같다고 말씀드렸다. 그러다 잠이 들었다. 우리 가족은 문간방에 임시로 머물고 있었다. 어머니는 자는 나를 깨우셨다. "아가, 이것 마셔라" 하면서 어머니는 따뜻한 우유 한 컵을 가져오셨다. 내게 뭔가를 먹여야 할 것 같다고 생각하신 것 같다. 연희는 심부름을 가고 없었다. 내게 무엇을 줘야 하는지를 두고 어머니가 얼마나 고민하셨을지 눈에 선했다.

당장 가서 쉬라고 하셨다. 난 가방을 챙겨 큰애를 데리고 우리집으로 왔다. 한양아파트의 이삿짐 정리가 끝나지 않은 상태라서 어머니 집이 계속 신경 쓰이는 건 어쩔 수 없었다. 어머니가 이사하고 보름 만에 둘째 승모를 출산했다. 어머니 이사를 도와주러 미국에서 나온 큰시누이, 남편이 옆에 있었다. 어머니는 첫째를

낳을 때 내가 혼자 있었던 게 마음에 걸리셨던 듯하다. 할머니가 계시지 않으니 갈비탕 같은 보양 음식을 준비하는 사람은 없었다. 할머니가 계셨더라면 아마 기찬 엄마를 불러 갈비 손질을 시키셨을 텐데. 이야기를 나누던 중 큰시누이의 신발로 시선이 집중됐다. 짝을 다르게 신고 있었다. 어머니가 독촉하시는 바람에 급하게 나오다가 그렇게 됐다고 했다. 병실에 웃음이 터졌다.

어머니와 딸

하루는 어머니가 얼굴이 붉어지셔서 외출에서 돌아오셨다. 나는 어머니 기색을 살피고 있었다. 인사동에서 어머니의 큰딸을 봤다고 아는 분이 말씀해주셨다고 했다. 큰시누이가 한국에 들어왔는데 어머니한테 연락을 하지 않았던 거다. 당시에 어머니하고 큰시누이 사이에는 작은 다툼이 있어서 몇 년 동안 소식을 끊고 지내던 차였다. 큰시누이는 어머니에게 마음이 틀어지면 몇 년씩 소식이 없었다. 나는 큰시누이를 처음에 봤을 때는 편하지 않았지만 시간이 지나 서로 나이를 먹으면서 편해졌다. 재미있게 이야기도 하고 잘 지냈다. 어머니와 큰시누이가 다투면 내가 나서서 화해시키는 역할을 하곤 했었다.

딸들이 가끔 한국에 오면 본가에서 어머니하고 생활을 했다. 시누이들이 어머니 곁에 있는 동안은 내가 본가에 자주 가지 않

아도 됐다. 본가에는 전화로만 안부를 전하고, 가끔씩 갔다.

　오랜만에 만난 딸들과 어머니는 잘 지내다가도 한 번씩 감정이 폭발할 때는 무섭게 다투었다. 나는 한 번도 목격하진 못했지만 폭풍이 지나고 난 뒤의 집 안의 분위기를 보면 알 수 있었다. 분위기가 어색해지면 어머니는 나를 부르셨다. 한동안 조용히 지내시다가 갑자기 작은 목소리로 전화를 하신다. "아가, 빨리 와"라고 하셨다. 그러실 때는 가슴이 쿵 하고 철렁 가라앉는다. 분명 딸하고의 큰 다툼이 있었겠지 하고 직감하곤 했다. 서교동에 살 때 어머니가 2층에서 쿵쿵거리고 뛰어 내려오시면 가슴이 쿵쿵댄다고 할머니가 말씀하시던 게 생각났다. 급히 본가에 가보면 싸늘한 분위기가 집 안을 감싸고 있었다. 그런 분위기를 바꿔보려고 어머니는 나를 부르시곤 했다. 잘 지내실 때가 더 많았지만 가끔 이런 분위기가 되면 정말 힘들었다.

　지금도 그렇지만 오래전부터 큰시누이는 맨해튼에 살고 있었다. 거기서도 어머니와 언니는 서로 마음 상하는 일이 있었다. 어머니는 언니를 골탕 먹이려고 중간에 숨어버렸다. 맨해튼 거리를 걷다가 어머니가 사라지자 언니는 당황해서 어머니를 찾았다고 한다. 어머니를 잃어버린 줄 알고 딸이 허겁지겁 뛰어다니는 걸 어머니는 숨어서 봤다고 하셨다. 그걸 보면서 마음이 좀 풀리셨다고 했다. 돌아오셔서 미국에서 이런 일이 있었다고 어머니가 얘기해주셨다. 그 이야기를 들으며 나와 같이 웃었던 기억이 난다. 큰시누이가 한국에 왔을 때도 이 이야기를 한 적이

179

있었다. 큰시누이는 엄마를 정말 잊어버린 줄 알았다며 같이 웃었다. 이렇게 우리가 함께 즐거웠던 때를 가끔 생각한다.

어머니의 초기 작품들 속에는 남매의 어린 시절이 담겨 있다. 〈정靜〉은 큰시누이, 〈목화밭에서〉는 남편, 그리고 〈모기장 안에 쫑쫑이〉는 시동생이 모델이다. 어머니는 글을 쓰실 때 큰시누이는 '남미장', 남편은 '후닷닷', 작은시누이는 '미도파', 시동생은 '쫑쫑'이라고 쓰셨다.

〈정(靜)〉,

1955년, 종이에 채색, 166×90cm

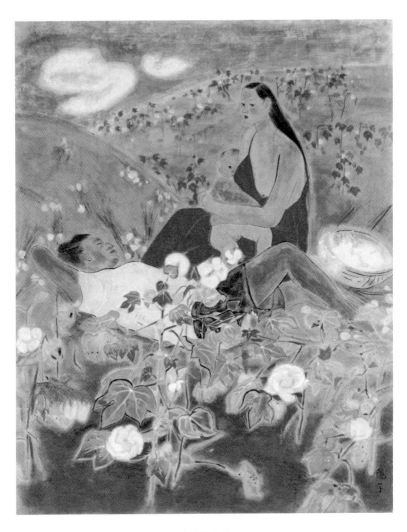

〈목화밭에서〉,

1954년, 종이에 채색, 114×89cm

〈모기장 안에 쫑쫑이〉,
1950년대, 종이에 채색, 94×134cm

안개를 걷어낸
전시회

'〈미인도〉 위작 사건'은 이제 다들 알게 됐다. 그 〈미인도〉는 진품이 아닌 위작이 분명하다. 어머니가 직접, 본인이 그린 그림이 아니라고 말씀하셨다. 어머니가 그렇게 말씀하셨으니 그걸로 끝난 일이었다. 화가가 본인의 그림이 아니라는데 다른 사람들이 나서서 어머니가 그린 그림이라고 주장했다.

어머니는 〈미인도〉에 그려진 여자의 눈빛이 희미하고 머리의 꽃도 조잡하다고 하셨다. 일부 사람들은 귀 기울이지 않았다. 어머니의 말을 들으려고 하지도 않았다. 자신이

〈미인도〉

그린 그림도 못 알아보는 사람으로 어머니를 보는 시선도 있었다. 어머니는 계속 담배만 피우셨다.

그렇게 어머니가 아니라고 하시는데 몇몇 사람들은 〈미인도〉가 위작이 아닌 진짜처럼, 그러니까 어머니가 그리신 그림처럼 만들어버렸다. 말도 안 되는 일이었다. 그래서 어머니는 더이상 그림을 그리지 않겠다는 절필 선언을 하셨다. 1991년이었다.

〈미인도〉의 감정위원회는 〈미인도〉를 진품으로 판정했다. 판정이 나온 후 어머니는 미국으로 가버리셨다. 당시 이 일 때문에 한국에 나와 있던 큰시누이와 작은시누이가 미국으로 어머니를 모시고 갔다. 출국하시면서 어머니가 이렇게 인터뷰하셨던 게 기억이 난다. 뿌얀 안개 같은 것이 걷히면 모든 진실이 드러날 것이라고. 어머니와 인연이 있던 사람들이 모두 거짓말을 하고 있었다. 그런 상황을 견딜 수 없어서서 잠시 피하셨던 것 같다.

어머니는 미국에서 마음을 추스르고 몇 개월 있다 돌아오셨다. 어머니는 복잡한 마음이 어느 정도 정리되신 것 같았다. 이 사건으로 마음에 상처를 입으셨지만 털어내시려고 했다. 상처 입은 어머니의 마음을 치유할 수 있는 방법은 하나뿐이었다. 다시 그림을 그리시는 것……. 어머니의 일을 하시는 것…….

어머니는 4년 후에 예정되어 있는 고희전을 위해 다시 그림을 그리기 시작하셨다. 70대를 향해 가는 어머니였지만 해외 스케치 여행을 멈추신 적이 없었고, 고희전이 열리기 전까지 미국 중서부, 아프리카 모로코, 카리브해, 멕시코에서 풍경을 한가득 담아

〈장미와 여인〉,
1981년, 종이에 채색, 33.4×21.2cm

오신 터였다. 다시 새벽 시간 작업이 시작되었다. 그렇게 그리셨던 그림들은 1995년 11월 한달간 호암미술관을 가득 채웠다. 어머니는 호암미술관 전시회를 생애 마지막 전시회라고 생각하셨다. 1980년에 갤러리현대에서 개인전을 하고 15년 만에 처음으로 하는 전시회였다. 외조모를 그린 초기작 〈노부〉부터 최근작까지 그간의 작업을 총결산하는 대규모 개인전이었기 때문에 어머니는 신경을 많이 쓰셨다.

전시회를 준비하는 동안 많은 일이 있었다. 호암미술관의 김형수 이사님이 전시회 일로 집에 자주 오셨다. 인상이 좋으셨고 프로였다. 그분이 오시면 일에 대해 깐깐하신 어머니도 누그러지셨다. "홍라희 관장님이 선생님이 하시자는 대로 해드리라고 하셨습니다"라고 김 이사님은 말씀하셨다. 내가 "이사님이 앞으로 많이 힘드시겠어요"라고 말하자 어머니까지 소리 내어 웃었다. 그분이 한양아파트에 여러 번 드나드시면서 전시회 준비를 위해 고생을 많이 했다.

신문 기사에 따르면 8만 명이나 왔었다고 한다. 호암미술관 전시회장에서 기자가 "선생님, 사건입니다!"라고 흥분을 하며 말했던 기억이 난다. 어머니 사인을 받으려고 많은 사람들이 장사진을 이루었다. 사람들이 너무 밀려와 어머니를 모시고 찻집으로 피해 있었다. 조금 있으니 담당 직원이 급히 왔디. 인파가 줄어들지 않고 계속 줄이 길어지고 있다고 했다. 어떻게 해야 할지 모르겠다고. 어머니를 모시고 다시 전시장으로 갔다. 어머니 사인을

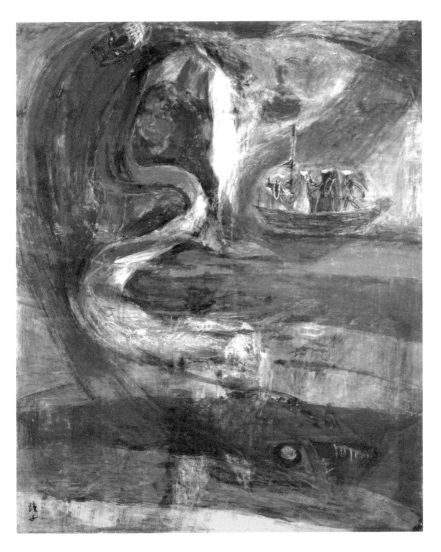

〈초혼〉, 1965년, 종이에 채색, 162×130cm

〈청춘의 문〉, 1968년, 종이에 채색, 145×89cm

〈고(孤)〉, 1974년, 종이에 채색, 40×26cm

〈윤삼월〉, 1978년, 송이에 채색, 137×96cm

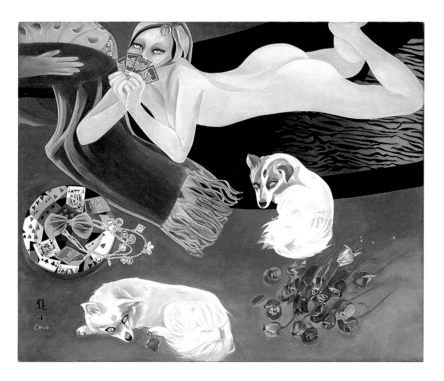

〈누가 울어 1〉,
1988년, 종이에 채색, 79×99cm

〈모자 파는 그라나다의 여인〉,
1993년, 종이에 채색, 45.5×38cm

〈헤밍웨이의 집 2〉,
1989년, 종이에 채색, 32×41cm

〈소녀와 바나나〉(그라나다),

1993년, 종이에 채색, 31.5×40.8cm

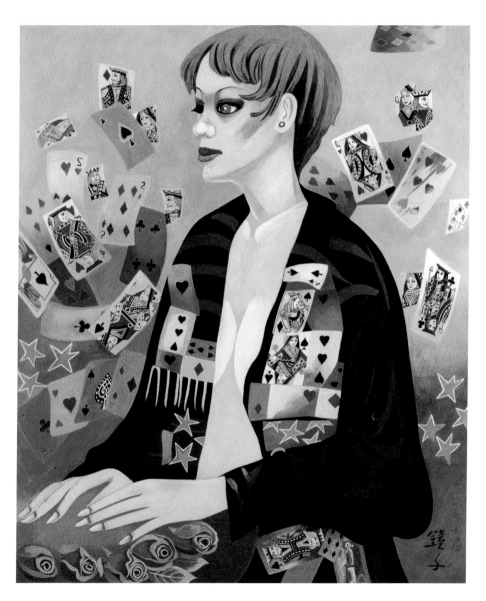

〈우수의 티나〉,

1994년, 종이에 채색, 45.5×37.5cm

원하는 분들이 많았다. 어머니는 팔이 아플 때까지 계속 사인을 하셨다.

하루는 일찍 전시장에 들렀다가 찻집에서 어머니하고 차를 마시고 있었다. 미술관 내에 있는 찻집이었다. 급하게 직원이 와서 "전시장에는 잠시 오시지 않았으면 합니다"라고 했다. 60대 정도의 여인이 와서 천경자 나오라고 소리를 쳤다고 했다. 정상이 아닌 듯했다고 했다. 한참 시간이 지나서 내려갔다. 경비가 와서 끌어내다시피 내보냈다고 했다.

또 다른 날에는 어머니가 잘 모르는 여자 탤런트가 어머니를 보더니 웃으면서 다가왔다. 장난스럽게 "선생님, 그림 하나 주세요"라며 애교스럽게 말을 건넸다. 또 하루는 연세가 있으신 머리가 하얀 할머니가 아드님과 같이 오셨다. 어머니의 전남여고 스승이신 김임년 선생님이었다. 어머니는 반가워하시면서 두 손으로 스승님 손을 잡고 대화를 나누셨다. 김임년 선생님은 어머니에게 일본 유학을 권하며 어머니를 화가의 길로 처음 인도한 분이었다.

어머니는 이 전시회를 끝내고 편안해지셨다. 전시회를 하기 전까지 조금의 여유도 없이 너무나 바쁘게 보내셨었다. 곁에서 보다가 저러다 탈진하시는 게 아닌가 걱정이 될 정도였었다. 전시회가 성공적으로 끝나서 다행이었다. 어머니는 긴장을 푸시고 일상생활도 조금 느긋해지셨다. 사람을 대할 때도 너그러워지셨다.

어머니 전시회 때 있었던 에피소드가 생각난다. 전시장에서 여러 명의 여대생들과 함께 온 교수가 어머니 작품 〈환상여행〉

(6-7쪽 그림)을 가리키며 어머니한테 다가왔다. 교수는 "선생님, 이 그림이 마음에 듭니다. 이대로가 너무 좋습니다. 완성하지 않으셨으면 합니다"라고 말했다. 어머니는 "그러세요?" 하며 웃으셨다. 그 작품은 공교롭게도 그 교수의 말처럼 되었다. 어머니는 〈환상여행〉을 완성하지 못하셨다. 그 작품은 미완성인 채로 현재 서울시립미술관에서 상설 전시를 하고 있다.

칠십대의
화가

어머니 오른손 손가락 끝에는 늘 물감이 묻어 있었다. 손톱 사이
에도 물감이 묻어 있었다. 물로는 물감 흔적이 잘 지워지지 않았
다. 어머니는 물감이 묻은 손을 보면서 지저분하다고 가끔 말씀
하시곤 했다. 나는 "어머니, 지저분하지 않아요. 아름다운 흔적이
에요"라고 말씀드렸다. 나에겐 그렇게 보였다. 어머니는 아무 말
도 하지 않으시고 미소를 띠셨다.

　어머니는 그림을 그리실 때 세필로 선을 그리셨다. 붓 끝이 흩
어지면 입으로 붓 끝을 가늘게 모아 날카롭게 만드신 후 그렸다. 어
머니는 붓 끝이 최대한 가늘고 뾰족하게 되도록 온 신경을 모으셨
다. 기를 모으시는 것처럼 보였다. 그걸 보다 내가 소량이라도 물감
이 입에 묻는 게 염려돼서 "어머니, 물감이 해로우실 텐데요"라고
말하면, 어머니는 "괜찮다"고 말씀하시며 작업을 계속하셨다.

어머니와 보낸
마지막 시간

어머니는 두방지를 바닥에 펴놓고 엎드려 그림을 그리시곤 했다. 어머니는 평생을 그 자세로 그리셨다. 칠십대가 되신 후 이전보다 그 자세를 힘들어하셨다. 긴 시간 무릎을 꿇고 엎드려 그리는 자세가 몸에 좋을 리 없었다. 어머니는 그림을 그리시고 나면 무릎에 물파스를 바르셨다. 하지만 자세는 바꾸지 않으셨다. 오랫동안 익숙해지신 것 같았다. 뿐만 아니다. 손톱을 자르실 때는 돋보기를 끼셨다. 그래서 가끔은 내가 손톱도 잘라드렸다. 정리가 안 된 채 담겨 있는 핸드백 안의 내용물도 다 정리해드렸다.

그래도 여전히 어머니는 움직이는 대상을 재빨리 파악해 스케치를 하셨고, 생생하게 그려내셨다. 스케치를 하는 어머니의 손동작은 여전히 변함이 없었다. 항상 새벽에 일어나 그림을 그리시는 것도 여전했다.

한양아파트에서 어머니는 현대아파트에 살 때처럼 안방을 화실로 쓰셨다. 화구가 담긴 바구니들이 기역자 모양으로 두 벽을 둘러 가지런히 놓여 있었다. 바구니 안에는 스케치를 한 종이들도 가득 들어 있었다. 특별한 것 없이 자연스러운 환경에서 그리셨다. 어머니의 화실은 늘 문이 열려 있어서 어머니가 작업하시는 걸 볼 수 있었다. 어머니는 예민하신 것 같지만 거실에서 티브이를 틀어놓거나, 아이가 시끄럽게 해도 전혀 신경 쓰지 않고 작업에 집중하셨다.

하지만 어머니는 함께 지내기가 쉬운 분은 아니었다. 어머니와 지내기 편한 사람을 찾기가 어려웠다. 가정부가 힘들어서 못

한양아파트 화실에서의 어머니.

하겠다고 나갈 때면 나의 친정어머니가 신경을 쓰셨다. 자신의 딸이 고생스러워지는 게 걱정이 된 친정어머니는 그럴 때마다 좋은 사람을 수소문하셨고, 그중 한 사람이 연희였다.

어머니는 작품이 잘되고 안 되고에 따라 감정 상태가 많이 다르셨다. 어느 날인가는 전화해서 이런 말씀을 하신다. "아가, 오지 않아도 된다. 오지 마라." 무슨 일인지는 몰라도 속상한 일이 있으시면 이렇게 전화를 하셨다.

가끔 이러셨다. 많이 당황스러웠고 어떻게 해야 하나 걱정이 앞섰다. 말씀대로 정말 가지 말아야 하는지 아니면 그래도 가서 어머니 기분을 풀어드려야 하는지 혼란스러웠다. 나도 속이 상했지만 혼자 계신 어머니를 나 몰라라 할 수도 없었다. 이런 일이 있을 때면 미국에 사는 남편의 형제들이 부러웠다. 다른 자식들은 어머니 일에 얽매이지 않고 자유롭게 살고 있었으니 말이다. 나는 시간이 흐르길 기다렸다. 그러고는 어머니 집에 가서 벨을 눌렀다. 어머니한테 그런 전화를 받은 일이 없었던 것처럼 천연덕스럽게 행동했다. 어머니도 그렇게 행동하셨다. 언제 그랬냐는 듯 반기면서 현관문을 열어주시곤 했다.

그런 어머니 곁에서 연희가 애를 썼다. 어머니는 연희를 가족처럼 따뜻하게 대하셨다. 연희가 어머니한테 잘하는 걸 느끼시니 어머니도 마음이 움직이셨던 것 같다. 외국에 다녀오실 때도 연희 선물까지 챙겨오시곤 했다. 연희에게도 "엄마"라고 부르라고 어머니는 말하셨다. 연희와는 오랫동안 가족처럼 지냈다.

중간에 연희를 못마땅해하시며 집을 나가라고 내보내신 적이 있었다. 연희가 풀이 죽은 목소리로 공중전화로 내게 전화를 했었다. "새언니, 집을 나왔어요. 엄마가 나가라고 해서……." 순간 머릿속이 하얘졌다. 나는 연희에게 "다른 데 가지 말고 거기서 기다려. 내가 가서 어머니께 말씀드릴게"라고 하고는 서둘러 집을 나섰다. 연희가 가버리면 큰일이었다. 큰애는 학교에 가 있었고, 나는 작은애를 업고 급히 본가로 갔다. 밖에서 연희를 만나서 데리고 들어갔다. 어머니를 이해시켜서 상황은 원래대로 돌아갔다.

연희는 어머니 집에 올 때부터 한쪽 눈이 불편했다. 수술을 받지 못했던 연희는 늘 눈 때문에 힘들어하는 거 같았다. 5년 넘게 같이 지냈던 연희가 안쓰러우셨는지 어머니가 눈 수술을 시켜줬다. 그러고 나서 얼마 지나지 않아 연희가 결혼을 했다. 무슨 말을 하려고 하다가 머뭇거리던 연희가 어느 날 털어놓았다. 가족들이 연희에게 남자를 소개시켰고, 결혼하게 되었다고 했다. 어머니는 연희가 조금 더 있어주길 바라셨지만 어쩔 수 없는 일이었다. 연희가 떠나고 어머니는 혼자 생활하시게 되었다.

어머니는 정말 혼자가 되셨다. 그런 생활은 처음이었다. 할머니가 돌아가셔서 혼자가 되셨을 때와는 또 달랐다. 어머니도 힘이 드시고 나 역시 더 힘들어졌다. 나는 아이들을 학교에 보내고 나면 어머니한테 가 있어야 했다. 휴일이면 모두 함께 어머니 집으로 갔다. 연희가 떠나고 나서 처음에는 내가 도우미를 데리고 가서 청소를 해드리기도 했었다. 어머니는 낯선 사람이 자주 오

어머니와 보낸
마지막 시간

는 게 싫다고 하셨다. 나는 더 자주 전화를 드렸고 어머니 집에 더 자주 갔다.

어느 때는 어머니가 직접 청소를 하시고 기다릴 때도 있었다. 내가 힘들까봐 청소해두었다고 하셨다. 그렇게 어머니는 해본 적이 없는 집안일을 하시기도 했다. 어느 때는 전화를 하셔서 "아가, 내가 고독해"라고 말씀하셨다. 어머니는 나이가 드시면서 약속을 줄이기도 하셨고, 또 외로움을 견디기 힘들어지신 것 같았다.

연희도 없이 혼자 지내게 되시면서 어머니는 초인종 소리에 더 민감해지셨다. 어머니를 찾는 낯선 사람이 가끔 있었기 때문에 더 예민해지셨던 것 같다. 기본적으로 약속을 하지 않은 분은 만나지 않으셨다. 어머니는 준비 없이 손님을 만나지 않는 분이셨다. 평소에 입는 편한 차림이 아니라 옷을 바꿔 입고 화장을 하고 방문객을 만나셨다. 물론 약속한 분과의 만남일 때 그러셨다. 그래서 우리도 초인종을 누를 때는 극도로 조심했다. 벨을 누르기 전에 미리 큰 소리로 "할머니", "어머니"라고 문밖에서 어머니를 불렀다. 그러면 어머니는 안심하시고 "아가, 어서 와"라며 현관문을 열어주셨다.

한번은 이런 일이 있었다. 어머니가 혼자 지내실 때였는데 초인종 소리가 났다. 현관문에 붙어 있는 작은 렌즈로 어머니는 방문객을 살피셨다. 내다 보니 체격이 크고 승복을 입은 사람이 서 있었다고 했다. 어머니는 기척을 하지 않으셨다. 그 방문객은 아무도 없는 걸로 알고 돌아갔다. 당시 방문객은 아파트를 자유롭

게 드나들 수 있는 분위기였는데, 어머니 댁은 경비실에서 신경을 써주었다. 방문객에게 용건을 물어보기도 하고 친절한 경비는 손님이 올라가신다고 인터폰으로 말리기도 했다. 내가 경비실에 가서 그 사람 이름을 확인했다.

본 적은 없지만 우리가 알고 있었던 사람이었다. 문제의 편지를 보내던 사람이었다. 자신은 전과 7범인데 출소하면 도움을 받고 싶다는 편지를 어머니께 보냈었다. 발신지가 청송교도소였다. 편지는 한 번으로 그치지 않았다. 어머니는 크게 신경을 쓰지 않으셨다. 그냥 이런 일도 있네 정도로 생각하시고 지나갔었다. 그런데 그 사람이 출소해서 승복을 입고 찾아온 것이었다.

그때는 개인정보라는 개념이 거의 없는 시대였다. 유명인의 인적 사항은 여러 곳을 통해 노출되곤 했다. 그렇게 노출된 정보를 통해 상당한 양의 우편물이 날마다 집에 배달되기도 했다. 연희도 없었고, 승복을 입고 찾아온 이 '가짜 스님' 때문에 어머니는 극도로 초인종 소리에 민감해지셨다. 그 일이 있고서 며칠이 지났다. 어머니한테 전화가 왔다. 어머니가 작은 목소리로 다급하게 말씀하셨다. "아가 아범 있어? 빨리 와." 놀란 남편은 수화기를 놓자마자 급하게 뛰어나갔다. 그 남자가 또 와서 벨을 누르고 있다고 하셨다. 남편이 도착해 보니 남자는 가고 없었다.

어머니는 이 일을 같은 동네에 사시던 월전 장우성 선생님한테 이야기하셨다. 월전 선생님도 그 남자한테 편지를 받으셨다며 대수롭지 않게 말씀하셨다고 했다. 어머니한테만 편지를 보낸 게

아니었다. 그제야 어머니는 안심하셨다. 경비원한테 그 사람이 혹시 또 찾아오면 미국 가시고 안 계신다고 말해달라고 일러두었다. 한동안 어머니는 이 남자가 또 올까봐 불안해하셨다. 그는 어머니가 정말로 미국에 가셨을 때 또 왔었다고 한다. 어머니가 안 계신 걸 알고 그후에는 오지 않았다.

이런저런 일 때문에 경비원한테 부탁할 일들이 많았다. 어머니는 어머니 댁 쪽을 담당하는 경비원에게 고생한다며 수고비 명목으로 돈을 따로 주셨다. 일종의 월급이었다. 봉투에 넣어서 주셨다. 명절에는 회사원들의 상여금처럼 보너스를 따로 주시기도 했다. 어머니가 부탁하셔서 내가 대신 전달을 하곤 했다. 경비원이 어머니에게 인사를 하면 어머니도 깍듯이 인사를 하셨고, 늘 고마워하셨다.

어느 날 우리집에도 원치 않은 손님이 왔다. 아이들이 열어둔 현관문으로 들어온 모양이었다. 생쥐였다. 유독 쥐를 싫어하는 나는 내내 공포에 떨었다. 회사에 있는 남편한테 알렸다. 걱정 말라면서 자신이 퇴근해서 처리해주겠다고 했다. 어디에 숨었는지 쥐는 보이지 않았다. 어디에서 불쑥 나올지 몰라서 더 무서웠다. 관리실에 연락했더니 사람이 왔다. 하지만 고생만 하고 해결을 못한 채 돌아갔다. 남편이 올 때까지 기다릴 수 없었다. 어머니한테 전화했다. "아가, 힘들면 간단하게 짐을 챙겨 애들 데리고 어서 오너라"라고 말씀하셨다. 나는 바로 어머니 집으로 갔다. 어머니가 살아오며 겪은 사건에 비하면 아주 사소한 일에 불과한 이

일을 어머니는 이해해주셨다. 지금 생각해보니 별일도 아닌 걸로 호들갑을 떠는 며느리를 이해해주셨다는 생각이 든다.

〈볼티모어에서 온 여인 1〉, 1993년, 종이에 채색, 38×46cm

부고

어머니가 돌아가셨다는 사실을 두 달이 지나고서야 알게 되었다. 2015년 10월 중순이었다. 뉴욕에서 어머니를 모시고 있던 큰시누이가 알리지 않았기 때문이었다. 어머니가 돌아가신 날은 2015년 8월 6일이라고 했다.

큰시누이가 어머니 유골함을 모시고 어머니 상설전시관이 있는 서울시립미술관에 다녀갔다는 것도 기사를 통해 알게 되었다. 언니는 미술관 직원들도 모르게 비밀스럽게 다녀간 것 같았다. 큰시누이는 어머니를 돌아가시기 전까지 뉴욕에서 모셔왔다. 우리가 모르는 이런저런 고생이 많았을 것이다. 어머니가 돌아가신 후 큰시누이는 어머니의 죽음과 관련된 일들의 처리를 형제들과 상의하고 싶어 하지 않았다. 나는 큰시누이도 고통스러울 것이라고 생각했다. 우리도 고통스러웠으니까. 당장은 연락이 안 되지

만 어머니를 여읜 슬픔이 가라앉으면 분명히 큰시누이가 연락해올 거라고 생각했다. 그렇게 믿고 싶었다. 기다렸다. 점점 견딜 수가 없었다. 뉴욕에 전화를 했다. 메시지를 남기기도 했다. 수없이 연락을 했다. 큰시누이는 아무런 응답이 없었다.

어머니는 큰시누이가 고약하다고 하셨지만 기본적으로 신뢰하셨다. 정직하고 반듯한 면을 좋아하셨다. 우리도 그런 면을 좋아했고, 미국에 어머니를 모시고 가기 전까지는 나하고 관계도 좋았다. 집에 걸어놓으라고 언니가 자신의 작품도 주기도 했고, 미국에서 전화를 해 개인적인 일을 부탁하기도 하는 사이였다.

어머니가 돌아가신 것을 알게 되고 나서 보름 후 서울시립미술관에서 추도식이 열렸다. 많은 분들이 오셔서 애도를 표해주셨다. 경황이 없어서 누가 오셨는지 다 기억하지는 못한다. 예술원 회원이신 시인 김후란 선생님이 오셔서 서교동에서 나를 봤다며 기억해주셨다. 어머니를 아셨던 분들과 박성희, 이승은 등 어머니의 제자분들이 많이 오셔서 자리를 함께 해주셨다. 큰시누이는 이 자리에 오지 않았다.

추도식이 끝나고 동생들은 〈미인도〉 위작 사건 소송에 들어갔다. 여기저기에서 어머니에 대한 기사가 쏟아져 나왔다. 어머니를 추모할 시간을 갖지도 못한 채 이게 무슨 일인가 싶었다. 이런 상황들이 계속 휘몰아쳐 우리 가족을 힘들게 했다. 왜 이렇게까지 된 걸까.

2003년, 어머니가 뉴욕에서 쓰러지셨다. 당시 미국에 머물고

있던 막내 시동생한테서 연락이 왔다. 떨리는 목소리로 어머니가 위독하다고 했다. 뇌일혈이라고 했다. 비자를 받아야 미국에 갈 수 있는 시절이었다. 미국대사관에서 인터뷰를 할 때 남편은 담당 영사한테 열심히 이 다급한 상황을 설명했다. 인상이 좋아 보였던 영사는 우리 부부를 번갈아 빤히 쳐다보더니 잠시 기다리라고 하고 안으로 들어갔다. 남편과 나는 의자에 앉아 초조하게 기다렸다. 퇴근 시간이 되었는지 사람들은 거의 없었고 우리 부부만 남아 의자에 앉아 있었다.

한 시간 정도 기다렸을까. 비자가 나왔다. 남편이 먼저 미국으로 갔다. 다행히 어머니는 위험한 고비를 넘기셨다. 어머니가 깨어나셨을 때 큰시누이 혜선, 남편, 작은시누이 정희, 시동생 종우 다 같이 모여 있었다. 남편은 회사일이 바빠서 며칠 있다가 다시 돌아와야 했다. 어머니는 이때 쓰러지신 후에 의식을 찾으셨지만 건강은 급속도로 나빠지셨다. 회복하지 못하셨다. 어머니는 오랫동안 병석에 누워 계시다 돌아가셨다.

2013년, 어머니의 생사 여부가 문제가 됐다. 어머니가 10년 이상 한국에 나타나지 않자 어머니가 돌아가셨다는 소문이 퍼졌다고 했다. 예술원에서는 어머니가 살아 있다는 증명서를 보내달라고 요청했다. 큰시누이는 거부했다. 투병중인 어머니의 사진이나 진단서로 어머니의 상태를 증명하고 싶지 않았을 거나. 그건 너무 참혹한 일이다. 큰시누이도 그렇고, 우리 가족들도 이때 예술원의 태도에 상처를 입었다. 예술원은 매달 지급하던 수당을

어머니와 보낸
마지막 시간

끊었다. 상처를 받은 큰시누이는 예술원 회원 탈퇴서를 제출했다. 예술원은 어머니 본인의 의사가 확인되지 않았다며 탈퇴서를 반려했다.

어머니가 미국으로 가신 건 1998년 가을이었다. 맨해튼에 있는 큰시누이네 집에 다니러 가셨다. 그리고 11월에 잠시 나오셨었다. 서울시립미술관에 어머니 작품을 기증하기 위해서였다. 평소에 어머니는 그림이 흩어지는 것을 원치 않았다. 서울시에 기증하겠다는 어머니 결정에 가족 모두 찬성했다. 미국으로 돌아가신 어머니는 그후 잠깐씩 한국에 나오셨다. 큰시누이가 어머니를 모시고 나와 한양아파트에 머물다 가곤 했다. 그리고 어머니 집의 물건들이 모두 다른 곳으로 옮겨졌다. 어머니 집에는 내 물건도 있었다. 어머니가 아끼시며 나중에 나에게 주시겠다고 했던 화각장이며 어머니의 사진이며…… 추억할 게 하나도 남지 않았다.

운명인지 숙명인지 어머니는 미국에 가셔서 돌아오지 못하셨다. 병으로 쓰러지셨고, 오래 투병 생활을 하셨다. 미국에 가시기 전 어머니는 연세가 드시면서 더이상 혼자 지내기가 힘들어지셨다. 예전 같지 않고 많이 약해지셨다. 자식들이 의논을 했고, 우리가 모시기로 했었다. 미국에서 나온 큰시누이가 어머니를 모시고 미국에 잠시 다녀오겠다고 했다. 그게 사실상 어머니와의 이별이 될 줄 몰랐다. 서울시립미술관에 작품을 기증할 때도 한국에 오셨고 종종 나오시기는 했지만 그후로 어머니를 뵐 수 있는 시간이 없었다.

한양아파트에 사실 때 어머니는 술 한잔 하시면 어김없이 내게 전화를 하셨다. 연세가 드실수록 혼자 계시는 시간을 힘들어하셨다. "아가, 나 외로워." "지금 올 수 있어?"라고 하셨다. 아이들을 데리고 어머니 집에 가서 시끌벅적하게 시간을 보냈다. 어머니는 우리가 돌아가고 나면 더 힘들어하셨다. 할머니도, 연희도, 아무도 없었다. 어머니는 혼자 있기 힘들어하시면서도 우리 가족과 같이 사는 문제를 결정하지 못하셨다. 그저 이렇게 말씀하실 뿐이었다. "아가, 나는 너하고 살고 싶어. 네가 싫어서가 아니야. 나는 어차피 고독할 수밖에 없어."

어머니와 보낸
마지막 시간

"인생의 별의별 것을 다 겪으면서 유계(幽界)같이,

진한 어둠을 보곤 했어요. 그러나 그 가운데

한 줄기 빛이 뻗쳐 나왔기에 죽지 않고 살아왔다고 할까요.

그건 즉, 그림인데, 그림 없이 그냥 살았다면

벌써 내 삶은 나뒹굴어져 버렸을 테죠.

어둠 속의 그 빛이 제발이지 오래 머물러주기만 바랄 뿐이죠."

- 천경자

〈고흐와 함께〉, 1996년, 종이에 채색, 41×32cm

미완의
환상여행

재산을 모으거나 명예를 얻는 일은 어머니 삶에서 중요하지 않았다. 어머니에게는 '일'과 '자유'가 중요했다. 어머니는 어머니의 일인 그림 그리기를 평생 하셨고, 어머니가 원하시는 자유를 찾아 여기저기로 스케치 여행을 다니셨다. 어머니는 그림밖에 모르시는 분이었다. 그림 그리는 데만 신경을 쓰고 싶어 하셨다. 그래서 일상생활은 서투르실 수밖에 없었다. 지로 용지가 나오면 어떻게 해야 하는지 몰라서 내가 오기를 기다리고 계셨다. 장을 보거나 병원에 가게 되면 지갑을 내게 맡기셨다. 알아서 계산하라고 하셨다.

어머니는 젊었을 때 경제적으로 어려우셨다. 도움을 받을 사람은 없고, 혼자 모든 가족을 돌봐야 했다. 그때의 얘기를 나에게 하신 적이 있었다. '저녁에 먹을 쌀을 살 것인가? 아니면 그림

을 그릴 장미 꽃다발을 살 것인가?' 어머니는 고민하셨다. 결국엔 장미 꽃다발을 선택하셨다고 한다. 그런 절박한 상황을 많이 겪었다고 하셨다. 정신적으로 힘드실 때 그림을 그리는 데 집중하시며 살아오신 분이셨다. 당신 어머니의 임종을 앞둔 시점에서도 그림을 그리고 계셨던 것처럼.

어머니는 평생 고독하셨다. 그림을 그리려면 혼자 있을 수밖에 없으니 어쩌면 당연한 일인지도 모른다. 내가 옆에서 본 어머니는 고독을 힘겨워하셨지만 한편으로는 고독을 자연스럽게 받아들이신 것 같다. 전쟁과 가난, 사랑의 실패, 사랑하는 여동생과 어머니를 잃은 슬픔을 모두 그림으로 그리셨다. 그러면서 고독 속에서 자신과 만나셨다. 잔혹하고 고통스러운 운명을 어머니는 당당하게 받아들이시며 사셨다.

외출했다 돌아오시면 어머니는 그림에게 "잘 있었는가" 하며 인사를 하셨다. 난 그게 무슨 말씀인지 알 것 같았다. 그림 속의 모든 것이 어머니 자신이었다. 어머니가 한국을 떠나시기 전에 마지막으로 그리셨던 그림 중에 〈황혼의 통곡〉이 있다. 이 그림은 이후에 펼쳐질 어머니의 삶을 보여주는 것도 같다. 사랑하는 막내아들의 죽음, 어머니 자신의 오랜 투병 생활, 외국에서의 고립된 생활 등 힘든 일들을 차례로 겪으셨다. 이 그림은 완성을 못하시고 결국에는 미완성으로 남았다. 나는 어머니가 늘 건강에 자신이 있으셔서 어머니는 영원히 떠나지 않으실 줄 알았다. 어머니가 우리 곁에서 영원히 그림을 그리고 계실 줄 알았다.

마치며

나는 미완성의 작품, 미완성의 인생이라는 말을 즐겨 쓴다. 완성이라는 것은 있을 수 없다고 생각하기도 하지만 실상 있다고 하더라도 그 완성에 큰 매력을 느낄 수 없다. 왜냐하면 거기에는 꿈이 없기 때문이다. 나는 꿈을 향하여 부지런히 그림을 그리며 현실을 거짓 없이 살았다. 꿈과 사랑을 추구하는 것은 곧 행복을 추구하는 것이기에 나는 불행하지 않다.

- 천경자, 「저자 서문 - 행복의 이웃에 산다」,
 『꽃과 영혼의 화가 천경자』, 랜덤하우스중앙, 2006

'미완성의 작품, 미완성의 인생.' 어머니가 자주 하시던 말씀이었다. 어머니는 꿈을 꾸며 사셨다. 어머니가 그리시던 것도 어머니의 꿈이었는지 모르겠다. 그림을 그리시는 게 꿈을 꾸는 것이었는지도 모르겠다. 어머니가 좀 더 오래 그림을 그리셨더라면, 좀 더 오래 꿈을 꾸셨더라면 어땠을까 생각해본다.

한국일보 기자이셨던 장명수 선생님은 어머니에 대해 이렇게 쓰셨다. 어머니의 글과 그림은 별개가 아니라고 말이다. 글 속에 그림이 있고, 그림 속에 글이 있다고 하셨다. 어머니 글에서 라일락 향기가 진동한다면서. 장명수 선생님이 쓰신 글에 어머니의 육성이 있어 가져와본다.

본래 나에겐 이런 잔인함과 이기주의가 있었기 때문에 어떤 어

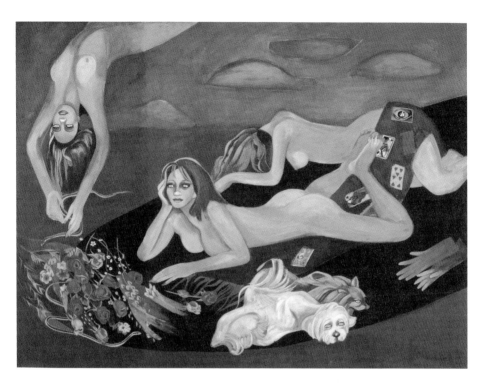

〈황혼의 통곡〉(미완성), 1995년, 종이에 채색, 96×129cm

려운 속에서도 그림을 계속할 수 있었을 거예요. 모든 것을 정리하고 그림 하나만 남게 된 것이 지금 나는 만족스러워요. 혼자 있는 시간이 많아지면서 비로소 나 자신을 깊이 바라볼 수 있게 되었고, 누구의 방해도 없이 그림에 몰두할 수 있게 되었어요. 나에게 요즘 친구가 있다면 이미자의 유행가나 김소희의 판소리 정도에요.

글 쓰는 일은 나에게 푸닥거리와 같은 것이지요. 맺힌 한을 풀어 버리고 싶어서 글을 쓸 때가 많아요. 하긴 사랑은 내가 글로 푸닥거리를 하지 않아도 구름과 바람과 세월이 풀어 준다는 것을 요즘 와서 느끼고 있어요.

- 장명수, 「화려한 전설, 천경자의 삶과 예술」,
 『꽃과 영혼의 화가 천경자』, 랜덤하우스중앙, 2006

장명수 선생님은 같은 글에서 "그는 삶 자체보다 환상을 더욱 사랑했으며, '환상의 언어'로 글을 써서 자신의 그림을 해설해 온 것이 아닐까"라고 했다. 나는 어머니의 삶 쪽에 있었다. 그래서 지금까지 어머니의 삶에 대해서만 말할 수밖에 없었다. 그러나 내가 미처 보지 못한 환상의 세계에 더 큰 어머니가 있을 거라는 생각이 든다.

지금, 어머니의 무덤은 없다. 그래서 장미꽃 한 송이를 놓고 올 데가 없다. 나는 장미를 보면 어머니 생각이 나고 어머니 생각을 하면 장미가 떠오른다. 어느 날 어머니는 말씀하셨다. "아가,

내가 나중에 죽으면…… 산소는 어떻게 해야 하나." 뭐라고 말씀 드리기가 어려웠다. 건강하신 어머니 앞에서 어머니 사후의 일을 거론하는 게 불편했다. 한참을 생각하다 조심스럽게 말씀드렸다. 거창하기보다는 그저 지나가는 사람이 어머니 산소라는 걸 알 수 있었으면 좋겠다고, 그래서 어머니가 좋아하시는 장미꽃 한 송이 라도 놓고 갈 수 있는 곳이었으면 좋겠다고.

어머니는 "그렇지! 그렇지!" 하시며 고개를 끄덕끄덕하셨다. 그러고는 활짝 웃으셨다.

서교동 화실에서의 어머니.

가계부와
가족 앨범의
기억

이 책을 쓰면서 어머니와 있었던 작은 일들까지 기억해내려 애썼다. 당시에는 내게 너무나도 당연한 일상이었기에 기록할 생각을 하지 못했다. 다만 그 당시에 쓰던 가계부가 내 기억의 단초가 되어주었다. 가계부에는 어머니와의 일상이 기록되어 있었다. 애들의 성장을 기록하기 위해 찍어둔 스냅사진은 어머니의 그림을 되짚어보는 데 도움이 되었다.

가계부의 기억에서 ────────────────

압구정동에 살던 시절 어머니는 밖에서 돌솥비빔밥, 설렁탕, 삼계탕을 자주 드셨다. 돌솥비빔밥은 주로 한양쇼핑센터 식당가에서 드셨다. 설렁탕집으로는 명동의 미성옥에 다니셨다. 우리가 살던 대치동의 설렁탕집인 우가촌에 어머니를 모시고 가기도 했

다. 깔끔하고 아담한 집이었고 단독 건물을 썼다. 안주인은 주방을 책임졌고, 바깥주인은 홀을 관리했다. 주방에 있던 안주인이 도가니 한 접시를 들고 우리 테이블로 온 적이 있었다. 선생님을 뵙게 돼서 행복하다고 어머니께 인사를 하셨다. 지금 대치동의 우가촌은 없어졌다.

한양아파트 길 건너편으로 어머니와 종종 식사를 하러 나가곤 했다. 식당 아주머니가 "딸이세요? 다정해 보여요"라고 하면, 어머니는 "아니요, 며느리예요. 나를 닮지 않았는데요?"라고 하셨다.

한양아파트 길 건너 이면도로에 유명한 왕만두집이 있었다. 그리 크지 않고 소박한 식당이었다. 양지머리로 낸 맑은 국물은 한 입만 먹어도 개운한 맛이 느껴졌다. 어머니가 아시는 분이 식사를 하고 계셨다. 소설가이자 언론인이셨던 최일남 선생님이라고 하셨다. 두 분은 근황 이야기를 잠깐 하셨다. 어머니는 맛있게 드시고 포장까지 해와 집에서도 드셨다. 명동에 있던 영양센터가 압구정동에도 분점을 내서 그 뒤로는 명동까지 가지 않아도 됐다.

압구정동에 식당 삼원가든이 생겨 가끔 불고기를 먹으러 갔다. 식당은 넓었고, 새로운 개념의 가족을 위한 식당이었다. 갤러리아백화점 명품관에 있는 중식당 로터스 가든도 다녔다. 집 바로 옆이라 아무래도 자주 가게 됐다. 거기서 식사를 하실 때면 어머니는 고량주를 한 잔씩 하셨다. 남은 술은 어머니 이름을 적고 식당에 맡겨두었다. 딤섬이 특히 맛있었고, 모양도 예뻤다. 2층에

있던 레스토랑에 가셨다가 물컵을 들고 오신 적도 있었다. 식사를 하시다 직원에게 컵이 예쁘다고 했더니 선생님께 드린다고 해서 컵 하나를 가져오셨다. 코발트블루색이 예쁜 컵이었다.

피자헛이 생겨서 애들을 데리고 가기도 했었다. 한양아파트 건너편의 예쁘게 꾸며진 독립된 건물에 피자헛이 생겼었다. 근처에 있던 파파이스에도 자주 갔다. 닭을 부위별로 나누어 파는 게 당시에는 신기했다. 어머니는 어느 때는 닭튀김을 사와서 나를 기다리고 계시기도 했다. 날개나 가슴살을 주로 사오셨다. 캔맥주와 같이 드셨다. 주량은 그리 많지 않아서 한 캔 정도를 마시곤 하셨다.

최근에 나는 남편하고 명동에 갔다가 미성옥에 설렁탕을 먹으러 갔다. 명동예술극장 근처에 있는 곳으로 어머니와 자주 다녔던 집이었다. 그곳은 늘 남자 손님들로 가득 차 있었다. 옛날 모습 그대로 있어서 정겨웠다. 예전에 어머니와 갔을 때 어머니는 미성옥을 나오다 피천득 선생님을 만나시기도 했었다. 작은 우산을 옆구리에 끼고 걸어오시던 피 선생님을 발견한 어머니가 반갑게 "선생님!" 하고 불렀었다. 두 분은 자주 만나 점심을 같이 하는 사이셨다.

어머니는 생선과 두부, 메밀묵을 좋아하셨다. 고기는 즐기지 않으셨다. 그때 어머니와 먹었던, 메밀의 순순한 맛을 느낄 수 있는 메밀묵을 요즘은 찾기가 힘들다. 아주 가끔 그런 메밀묵을 먹게 되면 어머니가 생각난다.

어머니가 아끼시던 밤비를 잃어버릴 뻔한 일이 있었다. 나는 어머니가 외국에 가시면 아이들을 데리고 어머니 댁으로 가서 지냈다가 어머니가 돌아오시면 다시 우리집으로 왔다. 그렇게 해야 하는 줄 알고 지냈지만 첫째가 학교를 다니는 나이가 되어서는 학교와 거리가 있는 한양아파트에서 생활하기가 어려웠다. 고민 끝에 본가를 비워두기로 하고, 연희와 밤비를 우리집으로 데리고 왔다. 당시 둘째는 두 살이었는데 말없이 문을 열고 맨발로 놀러 나가곤 했다. 다행히 옆집이었는데, 어느 날 승모가 옆집에 놀러 가면서 열어둔 문으로 밤비가 집을 나간 것이었다. 우리는 한참 동안 그걸 모르고 있었다. 갑자기 연희가 "새언니, 밤비가 없어졌어요!"라고 소리쳤다. 깜짝 놀라서 찾아보니 정말 밤비가 없었다.

머릿속이 하얘졌다. 언제 나간 건지 어디로 간 건지 알 수 없었다. 큰길까지 나갔으면 큰일이라는 생각이 들었다. 연희랑 정신없이 찾아 나섰다. 당시 우리가 살고 있던 아파트는 계단식이 아니라 복도식이라 더 애가 탔다. 밤비가 갈 수 있는 경로가 아주 많았다. 나와 연희는 복도 구석구석, 계단을 헤매고 다녔다. 우리가 살던 7층부터 아래층으로 내려오면서 찾았던 것 같다. 숨이 차게 내려가던 중 밤비를 발견했다. 2층쯤 되는 것 같았다. 애들 서너 명이 모여서 노는데 밤비가 거기 끼어 있었다.

연희는 화가 많이 났던지 "밤비야!" 하고 매서운 소리로 불렀다. 밤비는 아무렇지도 않다는 듯 시큰둥하게 쳐다봤다. 심지어 왜 자기를 혼내느냐는 원망스러운 눈빛으로 연희를 바라봤다. 연

에필로그

희는 나보다도 밤비와 더 가까웠다. 밤비를 산책시키고, 목욕을 시키는 사람이었다. 연희는 밤비의 길고 하얀 털을 빗질하고, 머리 부분에 장식을 달아주기도 했다. 나는 화가 나기보다 찾아서 다행이라는 생각이 들었다. 다친 데 없이 무사해서 더 다행이었다. 만약에 밤비에게 무슨 일이 생겼더라면……. 어머니 얼굴을 어떻게 봤을지 생각만 해도 아찔했다. 연희는 밤비를 집에 데려와서도 혼을 냈다. 그때는 밤비도 자기 잘못을 알았는지 가만히 앉아 있었다.

어머니는 술을 즐기면서 드셨다. 많이 드시지는 않았다. 어머니는 술을 드시다가 향기가 좋다며 내게 건네셨다. 잔을 돌려 입을 대지 않은 쪽을 내밀어주셨다. 나는 술을 거의 마시지 않지만 어머니가 주신 술은 향기로웠다.

어머니는 자주 담배를 태우셨다. 술과 담배를 함께 하시기도 했다. 담배 연기가 애들한테 가지 않게 신경을 쓰셨다. 담배는 한양쇼핑센터 앞 길가에 있던 작은 컨테이너에서 사셨다. 컨테이너에서는 잡화를 팔았다. 니코틴 함량이 적은 가느다란 담배를 피우시기도 했다. 초록색 포장의 담배였다. 한양쇼핑센터는 지금은 갤러리아백화점이 됐다. 갤러리아백화점에 패션관이 처음 생겼을 때의 이름은 생활관이었다. 후에 패션관으로 이름을 바꾸었다.

어머니는 카드 게임을 전혀 못하셨다. 어머니가 카드 게임을 잘하신 걸로 세간에 알려졌는데 작품에 트럼프 카드가 나와서 그런 오해가 생긴 것 같다. 어머니는 트럼프 카드의 규칙 자체를 아

예 모르셨다. 카드는 그저 작품 소재로만 쓰였다.

어머니는 또 영화를 좋아하셨다. 나도 어머니와 영화를 많이 봤다. 어머니의 작업이 끝나면 같이 극장에 가곤 했다. 서교동 살던 시절부터 그랬다. 돌아오는 길에 남대문이나 동대문 시장에 들러 예쁜 찻잔도 사고 생선, 과일 같은 먹을거리를 사서 왔다. 남산에 있던 외국 문화원에 초대를 받아 어머니하고 함께 유럽의 흑백영화를 보기도 했다. 문화원에서 상영하는 영화는 평소에 보기 힘든 귀한 영화였기 때문에 어머니가 특히 좋아하셨다. 잉마르 베리만 감독 영화를 남산문화원에서 봤었다. 어머니는 대종상 심사위원 등 영화제 심사위원을 하시기도 했다. 영화제 개막식과 영화 시사회에도 초대를 받으셨다. 배우 하명중 씨는 영화를 연출하기도 했는데 자신이 만든 영화를 개봉할 때마다 어머니에게 초대장을 보냈다. 당시에 하명중 씨는 주연급의 유명한 배우였다.

광화문의 국제극장, 종로의 피카디리, 단성사, 퇴계로에 있는 대한극장 등을 어머니와 함께 다녔다. 국제극장에서 영화를 보고 나오시면 어머니는 꼭 극장 옆의 서점에 가셨다. 극장 옆 이면도로에 면한 작은 서점이 어머니 단골집이었다. 두 평도 안 되는 아주 작은 서점이었다. 이 서점에서는 책을 빌려주기도 했다. 시중에서 구하기 힘든 책들을 주로 빌려줬던 것 같다. 나는 그 서점에 어머니 심부름을 하러 많이 갔었다. 주인아주머니는 어머니가 미리 전화로 주문한 책들을 내게 주시곤 했다. 어머니는 침실 머리맡에 많은 책들을 쌓아두고 읽으셨다. 어머니는 침대를 쓰시지

에필로그

않고 화실 한쪽에 요를 깔고 지내셨다. 이 책들은 한쪽에 정리해
놓은 이부자리 옆에 늘 자리 잡고 있었다.

한양쇼핑센터 앞 담배를 파는 컨테이너 근처에 꽃을 파는 노
점상이 있었다. 봄이 되면 어머니는 프리지아를 사와서 크리스털
꽃병에 꽂아놓으시곤 했다. 티 테이블 위의 노란 프리지아 꽃은
그 자체로 환상적인 예술이었다. 봄에 어머니 집에 가면 프리지
아가 항상 놓여 있었다.

화병에 꽂힌 프리지아처럼 어머니 손길이 가면 모든 게 아름
다워지곤 했다. 어머니랑 도란도란 얘기하면서 행복감을 느꼈다.
커피 향과 프리지아 향이 어우러지던 시간이었다. 이런 행복한
기분이 오래 지속되었으면 좋겠다고 생각했었다.

가족사진의 기억에서 ────────────

결혼 전인 1979년, 예술원 시상식장에서
(남편, 필자, 어머니, 어머니 동생, 시동생).

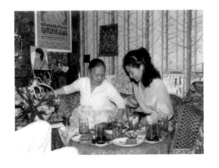

결혼 전 서교동 2층 거실에서
박운아 할머니와 필자.

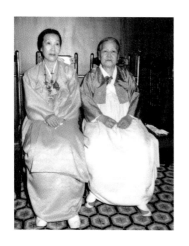

서교동 집 뜰 앞에서 필자.

시어머니 천경자와 시할머니 박운아.
결혼식장에서 박운아 할머니는
시아버지 자리에 앉아 계셨다.

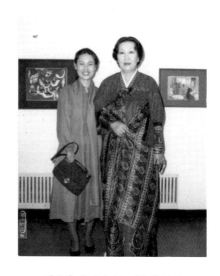

건축가 김수근 선생과
서예가 김충현 선생께서 주신 결혼선물.

결혼할 때 어머니는 명동에 있던
프랑소와즈에서 원피스와 투피스,
코트를 맞춰주셨다. 그때 해주셨던
원피스를 입고 1980년 현대화랑 전시에서
어머니와 함께 한 필자.

에필로그

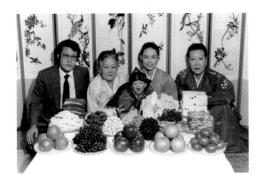

준석이 돌 때. 박운아 할머니부터
증손주 준석이까지 4대의 가족사진.

어머니가 직접 고른 꽃무늬 소파에 앉아 있는
박운아 할머니와 나의 아들 준석
(압구정동 현대아파트 시절).

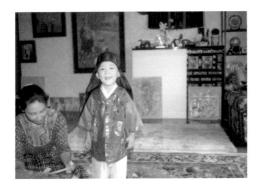

아이들이 커가는 모습을 담고 싶어 남긴 스냅사진인데,
지금은 사진을 보며 당시 집에 걸려 있던 어머니의
작품들을 추억해보기도 한다. 왼쪽 사진에는
나와 준석이 뒤로 어머니의 〈황금의 비〉와
〈노오란 산책길〉이 걸려 있다. 오른쪽 사진 준석이
뒤에 있는 큰 그림은 〈알라만다의 그늘 2〉이다
(압구정동 현대아파트 시절).

미완의 환상여행

사진 오른편에 있는 장이
어머니가 아끼던 화각장이다.

작은 강아지 노블과
어머니, 나의 남편.

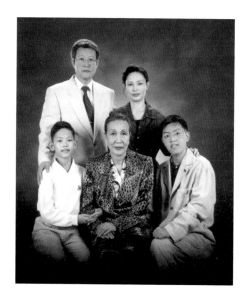

1983년, 어머니가 은관문화훈장을
받던 날, 필자와 어머니.

1996년, 어머니와 마지막으로 찍은 가족사진.

이토록
예술적인 삶

- 천경자의 작품세계-

이주은

(미술사학자, 건국대 문화콘텐츠학과 교수)

모계 가족

천경자는 스무 살인 1943년에 〈노부〉라는 그림으로 조선미술전람회(약칭 선전)에 입선했다. 당시 선전은 화가가 되는 거의 유일한 길이었다. 〈노부〉는 화가의 외할머니가 자주색 한복을 입고 긴 곰방대를 물고 책을 보고 있는 장면을 그린 채색 한국화다. 수묵담채화가 흑백 위주로 말갛게 그리는 방식을 통해 선비 정신을 강조한 데 비해 〈노부〉는 섬세한 스케치를 바탕으로 꼼꼼하게 색칠한 것이다. 한 해 전인 1942년에도 선전에 출품하여 입선했는데, 외할아버지를 그린 〈조부〉라는 작품이었다. 외가 어른들을 모델로 한 그림 두 점으로 화가 인생을 시작한 셈이다.

천경자는 오랫동안 외조부모와 함께 살았다. 외동딸이었던 천경자의 모친 박운아가 자신의 부모를 모시고 살았기 때문이다. 천경자의 외조부는 자신의 외동딸과 가까이 살려고 일부러

〈조부(祖父)〉, 1942년,
종이에 채색, 153×127.5cm

〈노부(老婦)〉, 1943년,
종이에 채색, 118×146cm

부모가 없는 천성욱과 혼인시켰다. 1924년에 천성욱과 박운아 사이에서 첫째 딸이 태어났고, 옥처럼 귀하다 하여 이름을 옥자 玉子라고 지었다. 천옥자가 천경자의 원래 이름이다. 외조부는 손녀에게 중국의 고대소설 이야기도 해주었고, 남도잡가도 불러주곤 했다. 천경자는 어린 시절에 판소리를 불러서 집안 어른들에게 신동이라는 말을 들었다. 천경자가 판소리를 좋아하는 것은 외가에서의 옛 추억에서 비롯된 듯하다.

우리 모계의 불행은 어머니가 외딸인 데서부터 시작되었다. 어머니가 친정부모를 20여 년 동안 모셨다는 것은 말 못할 정신적 고통과 깊은 비애의 뿌리가 되어, 보랏빛 같은 금사망이 일생 베일처럼 어머니의 얼굴을 떠나지 않았다. 역사는 흐른다더니, 나는 10년 전 어머니로부터 그 보랏빛 패턴을 받아 쥐었는지도 모른다. 종착점 없는 내 경주가 그때부터 시작되었다. 다행히 나는 결혼에 실패했기 때문에 어머니가 맛보시던 그 고통은 면할 수 있었으나, 그러나 나는 그보다도 몇 배 되는 고통을 지불하고 비로소 자신의 자유를 사야 했다.

- 친경자, 「모계가족」, 『꽃과 영혼의 화가 천경자』,
 랜덤하우스중앙, 2006

부모님을 모시고 살았던 모친에 이어, 자신도 그 전통을 이

어받게 된 모계 집안 내력을 이야기하는 내용이다. 가족 부양의 책임을 등에 져야 했던 두 여인, 박운아와 천경자는 기질도 닮았던 것 같다.

뭐라고 표현할까. '시각가족視覺家族'이라고 하면 되는 것인지. 어린 시절 나를 안고 무지개를 가리키면서 "고웁다, 우리 새끼 곳가 봐라" 했던 어머니는 그 분홍빛 어여쁜 도미를 보시고 마음이 눅어졌고, 원인이 무엇인지도 모르는 불화不和도 삭혀주었던 것으로 기억된다.

– 천경자, 「에어포트 인생」, 『영혼을 울리는 바람을 향하여』,
 제삼기획, 1986

천경자는 어릴 적에 가출했다가 돌아오는 길에 도미를 두 마리 사온다. 모친은 어여쁜 도미를 보느라 딸을 혼내야 한다는 사실도, 친정 부모를 모시고 사는 문제로 불화가 잦았던 남편과의 관계도 잠시 잊는다. 자신과 그렇게 닮았던 어머니였기에, 천경자는 모친의 죽음을 누구보다 감당하기 어려웠다. 모친이 종교를 가진 덕분에 장례를 치르는 동안 위로를 받은 천경자는 바로 교리 공부를 시작했고 6개월 후 세례를 받았다. 테레사가 천경자의 세례명이다.

처음 어머니가 요한나로 세례 받던 날의 기념사진을 보면, 장미

꽃 조화가 달린 면사포를 두른 어머니의 표정은 어색했던 때문인지 수줍지만 참 아름답다. 그분의 회갑에나 고희에조차 이런저런 이유로 잔치를 못해드렸다. 이제는 고인이 된 명창 박초월 씨를 초청하여 기쁘게 해드리고 싶었는데……

- 천경자, 「화가의 일기」, 『꽃과 영혼의 화가 천경자』,
 랜덤하우스중앙, 2006

가슴에 쌓인 절망을 달래주고 고난을 견딜 수 있도록 용기를 준 것이 모정이었다고 말한 천경자는 어머니의 죽음으로 '우리 두 사람의 가정은 붕괴되었다'고 했다.

거울을 보는 여자

일본으로 미술 공부를 하러 가기 위해 천경자는 미친 여자 흉내를 냈다고 한다. 의대 진학이라면 모를까, 미술로 일본 유학은 말도 안 되는 소리라고, 부친이 단호하게 반대했기 때문에 동네에 돌아다니던 미친 사람을 떠올렸고, 쇼를 한 것이다. 수학이나 과학 과목에는 전혀 흥미를 못 느꼈던 천경자에게 의대 공부는 적성에 맞지 않았다. 딸의 미친 연기에 겁이 난 부친은 일본 유학을 허락했다. 하지만 거짓이라는 게 밝혀지자 학비는 곧 끊기고 말았다. 이후 모친이 패물을 팔아 어렵사리 돈을 마련해주었다.

천경자는 1941년 동경여자전문학교로 유학을 갔다. 당시 일

본 미술계에서는 서양화가 인기였지만, 천경자는 자신의 예술적 뿌리는 동양화에 있다고 느꼈다. 유학 중 천경자는 본명인 옥자 대신 '경자'라는 이름을 쓰기 시작한다. 거울 경鏡 자를 쓴 '거울을 보는 여자'라는 뜻이다. 천경자가 평생 그렸던 여인상들은 그녀 자신을 그린 자화상이었다. 모델을 세우고 그림을 그렸지만, 모델을 통해 스스로를 비추어보고 있었다. 거울을 보듯 말이다. 유학 시절부터 사용하기 시작한 '경자'는 자신의 미래를 예언하는 이름이기도 했다.

천경자가 다니던 동경여자전문학교에는 조선인이 많지 않았다. 몇 있다고 해도 부잣집 딸들이었다. 모두들 그림을 잘 그려서, 천경자는 경쟁 의식을 가지고 열심히 공부했다. 수업 외에 정기적으로 일본 화가의 집에 가서 가르침을 받는 열정도 보였는데, 바깥 세상에 어떤 야단이 나도 거들떠보지 않고 오직 그림에만 몰두하는 태도는 그 무렵에 익힌 듯하다.

잡지 《여상(女像)》에 연재한
「아뜰리에의 여백」 삽화,
1965년 5월.

그는 어느 해, 장마로 정원에 있는 연못이 넘쳐 잉어가 땅바닥에서 뛸 때 부인이 이것 야단났다고 수다를 피우는데도, "좋지 뭐야." 한마디로 거들떠보지 않고 붓에 몰두하고 있었다. 학생 시절에 나는 그분의 영향을 받아 노인들만 등장한 그림, 〈노점〉, 〈조부상〉, 〈노부〉 등 세 점의 대작을 그렸고, 날로 치열해가는 전쟁 때문에 종전을 눈앞에 두고 귀국해버렸다.

― 천경자, 「나의 인생 노트」, 『꽃과 영혼의 화가 천경자』,
 랜덤하우스중앙, 2006

3년 만에 학교를 졸업한 때가 1944년이었다. 일본은 한참 전쟁중이라 식량을 구하기도 힘들고, 한국으로 돌아가는 배편을 구하기도 어려워서 천경자는 잠시 동경 미쓰코시백화점에 취직을 했다. 날염하는 천에 그림을 그리는 업무였다. 한국에 돌아갔더니, 집은 망해 있었다. 부친이 마작으로 전답을 날려버리는 바람에 살 집도 마땅치 않았다. 동네에는 천경자의 유학 비용을 대느라 재산이 바닥났다고 소문이 나 있었다. 그녀는 참담하고 분한 기분으로 먹고살 길을 궁리하다가 그때부터 부친 대신 가장이 됐다.

결혼 생활은 순탄하지 않았다. 귀국하는 배편을 알아봐준 유학생 이형식과 결혼을 약속했지만, 중농 정도는 된다고 말한 남자의 집안은 소작농이었고, 남자의 여동생이 결혼하는 바람에

남자의 집안에서 한 해에 두 명의 결혼식을 할 수 없다 해서 결혼식도 올리지 못했다. 천경자는 첫째 딸과 아들을 낳은 뒤 그 남자와 더 이상 살지 않았다. 그러던 중 한국전쟁이 끝났고, 남편은 행방불명이 되었다. 얼마 지나지 않아 그가 사망했다는 소식이 들려왔다.

젖먹이 남매를 혼자 키우게 된 천경자는 전남여고 미술 교사가 되어 생활을 꾸렸다. 모친이 손녀를 데리고 학교에 오면 숙직실에서 젖을 먹여 돌려보냈고, 쉬는 시간이면 교무실 책상에서 그림을 그리곤 했다. 틈틈이 그린 그림들로 드디어 1946년에 자신의 모교이자 직장이던 전남여고의 강당에서 첫 개인전을 열었다.

뱀을 그리다

천경자는 일본 유학을 마친 1944년부터 1954년까지 광주에 살았다. 광주 시절 천경자는 뱀 그림을 그리고 싶어 뱀집을 찾아다닌다. 다행히 뱀집 주인은 귀찮아하지 않았다. 뱀집 주인은 뱀을 잡아서 그림을 그릴 수 있게 포즈를 취해주었다. 하지만 천경자가 그리고 싶은 뱀은 그렇게 잡고 있어서는 안 되었다. 다음 날 천경자는 뱀을 넣을 수 있는 유리상자를 만들어 찾아갔다. 유리상자 안에 뱀을 넣으면 이리저리 얽히고설킨 뱀을 사방에서 관찰할 수 있기 때문이었다. 천경자의 생각대로, 유리상자에서는 꿈틀거리는 뱀의 움직임은 물론, 뱀의 눈까지 정면으로 바라볼 수 있었다. 그런데 화가는 왜 뱀에 사로잡힌 것일까.

생활에서 오는 '딜레마'는 뱀을 그리게까지 할 때가 있었다. 뱀이란 주제가 내 생명과 예술을 연장시켜준 사실을 나는 알고 있다. 연필을 들고 처음으로 뱀을 가까이 했을 때, 그 뱀의 눈이 내가 상상해본 것과는 너무도 다르고, 개구리 새끼의 눈처럼 둥글둥글, 오히려 사랑스러운 인상을 주는 것이 되레 나를 실망케 해버린 일을 기억한다. 어디선지 소리가 들린다. 일초 다가드는 숨 가쁜 고요함 속에서 뱀이 천장을 뚫고 들어오는 소리를 들어보려고 하였다.

- 천경자, 「나의 인생 노트」, 『꽃과 영혼의 화가 천경자』,
 랜덤하우스중앙, 2006

여기서 천경자의 '딜레마'는 관계의 맺고 끊음이 분명하지 못하여 생긴 복잡함으로 보인다. 문제의 본질은 자기 내부에 있었다. 끔찍해서 빨리 떨쳐내고 싶지만 자기도 모르게 전전긍긍하게 되는, 그래서 스스로 몹시 혐오스러운 상황을 만드는 자기 자신. 뱀으로 표현된 천경자의 자기혐오는 완전히 소멸시킬 수도 없고 끊어낼 수도 없는, 한 남자와의 관계에서 비롯된 것이다.

첫 결혼에 실패한 천경자는 전남여고 전시회에서 새로운 인연을 만났다. 일간지 기자였던 김남중, 그 남자를 마음에 두게 되었다. 유부남이라는 것을 알게 되었을 때는 이미 마음이 그에게 기울어버린 상태였다. 아이가 생겼는데도, 그 남자는 헤어지자는 편지만 달랑 남기고 군에 입대한다. 1950년, 전쟁이 터졌지

만 임신 중이라 피난도 가지 못하던 천경자는 약을 먹고 유산을 시도하다가 몸만 축낸다. 얼마 후 여동생 옥희가 결핵으로 죽고, 부친도 돌아가셨다.

그 남자와는 헤어질 결심을 했다가 확실하게 매듭을 짓지 못하고 인연을 이어가고 있었다. 모친 박운아는 떠난 남자에게서 헤어나지 못하고 헌신하는 딸을 바라보면서 가슴을 치며 안타까워했다. 천경자도 자신의 인생이 참을 수 없이 원망스러워서, 분이 풀릴 때까지 뱀을 그렸다. 그림 속 뱀 한 마리 한 마리에 꿈틀대는 화가의 욕망과 처절한 자기혐오가 뒤얽혀 있다.

이 작품의 제목은 〈생태〉이다. 처음에는 뱀이 몇 마리인지 모르고 그렸는데, 나중에 세어보니 서른세 마리여서 두 마리를 더 그려 넣었다고 한다. 자신을 떠난 남자가 마침 뱀띠였고, 그의 나이가 서른 다섯임을 떠올린 것이었다.

버려야 하지만 버리지 못했던 모순의 생은 1년 후에 그린 〈내가 죽은 뒤〉에서도 나타난다. 창백한 뼛조각은 죽음과 이별을 연상시키지만, 그 앞에 붉게 피어 오른 꽃은 열정과 욕망을 한껏 과시하고 있다. 나비의 상징성 역시 이 그림에서는 이중적이다. 뼈 위를 맴도는 나비는 번데기를 벗어나 훨훨 자유롭게 새로 태어난다는 뜻이지만, 꽃을 향해 날아드는 나비라면 의미가 달라진다. 나비가 오기를 기다리는 꽃, 남자의 존재를 의식하며 살고 있는 여자의 모습이 보인다.

저주스런 뱀 그림 덕분에 천경자는 예술계는 물론 대중적으

〈생태(生態)〉, 1951년, 종이에 채색, 51.5×87cm

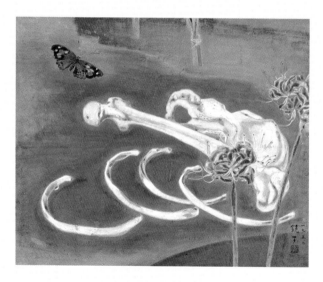

〈내가 죽은 뒤〉, 1952년, 종이에 채색, 43×54cm

로도 유명해졌다. 〈생태〉를 그렸을 무렵 천경자는 미술 교사를 그만둔 상태여서 생활고에 시달리고 있었다. 전쟁이 길어지자 부산으로 내려갔는데, '여자가 그린 뱀 그림'이 있다는 소문이 돌았고 그림을 놔둔 다방에 사람들이 몰려들었다. 정식으로 부산에서 개인전을 열었는데, 운이 좋게도 홍익대 미대 교수로 있던 김환기가 전시를 보게 된다. 그 자리에서 천경자에게 교수직을 제안했고, 이렇게 해서 그녀는 서울에 올라온다. 훗날 화가는 뱀 그림에 대해 이렇게 회고했다.

과거 뱀을 소재로 한 작품을 만든 적이 있는데 그것들 한 마리 한 마리가 내 자신이요, 나와 가까운 사람들이었고, 또 그렇게 해보는 것이 나는 무척 즐거웠다. 지금까지 그린 백여 점의 조용한 정물화에 나오는 꽃들이나 새들 모두가 기실 자화상이었지만, 조용함과 자칫 안일해 보일 수 있는 표현이란 나로서는 지극히 피나는 설움이요, 무한한 저항의 자취인 것이다.

– 천경자, 「운명의 암시」, 『탱고가 흐르는 황혼』, 세종문고, 1995

천경자가 뱀을 그렸던 시기는 그녀의 인생에서 아마 가장 힘겨운 시기였던 것으로 보인다. 홀로서기를 해야 했고, 가난했고, 동생 옥희가 죽었고, 새로 시작한 사랑은 의지가 되기는커녕 고되기만 했으니 말이다. 천경자는 살기 위해 뱀을 그린 것이다.

환상 결혼식

천경자는 1954년 상경 후 누하동과 옥인동에 살면서 김남중과의 지독한 인연을 이어가고 있었다.

천경자는 결혼식을 올린 적이 없다. 인생에 두 남자가 있었고 네 아이가 있었지만 상황이 그랬다. 화가의 산문 중에 산책하다 우연히 들어간 교회에서 아주 행복한 환상에 젖어 있던 날의 추억을 기록해둔 부분이 있다.

그날 밤 교회에 간 것은 우연이었지만 그 우연이 내 마음에 영원히 잊을 수 없는 아름다운 추억의 도장을 찍어주었다. 실은 그를 따라서 간 것이었지만 시종 유쾌하고, 이따금 요설을 아끼지 않는 그와 자식들을 앉히고 하느님 앞에 꿇어앉아 있는 우리가 처음엔 우스웠다. 그러나 나는 그 기회를 이용하여 잠시 동안 나 혼자만의 어떤 희비극을 연출하지 않을 수 없었다. 우리는 불행하게도 그때까지 결혼식을 못 올리고 있었다.

한때는 그 형식에 대한 동경이나 애착 때문에 집요한 그 무엇에 고문을 당하는 듯했지만 이제 와서는 그나마 체념으로 낡아버린 것이다. 그런데 하느님은 필연코 그날 우리를 부르신 것이 틀림없다. 집에 돌아와서도 나는 그 이야기를 그에게도 하지 못한 채, 미도파와 나란히 숨 쉬는 쫑쫑이의 떡잎처럼 너풀거리는 생명감 속에 묻혀, 보이지 않게 두 영혼이 꿈나라에서 춤을 추는 듯한 환상에 사로잡히고 말았다.

- 천경자, 『꽃과 영혼의 화가 천경자』, 랜덤하우스중앙, 2006

천경자는 자신의 세상에서, 상상 속에서, 분명 결혼식을 올린 것이었다. 글뿐 아니라 〈환歡〉이라는 그림에서도 결혼식을 올리는 장면이 나온다. 신랑과 신부로 보이는 사람이 화려한 베일을 쓰고 있다. 두 사람 주위로 하객이 네 명 있고, 앞 줄에는 아이 둘이 있는데 둘 다 남자아이 같기도 하고 여자아이 같기도 하다. 어른 여섯 명과 아이 두 명은 구름이 흘러가는 듯한 환상적인 배경 안에 있다.

흐릿하고 느슨한 붓질, 눈만 까맣게 두드러져 보이는 인물들은 프랑스의 세기말 화가 마리 로랑생Marie Laurencin의 몽환적인 그림을, 전체적으로 파스텔 느낌이 도는 뿌연 색감은 피에르 보나르Pierre Bonnard의 화풍을 닮았다. 로랑생과 보나르, 그리고 1960년대 천경자 그림의 공통점은 모두 기억을 바탕으로 작업했다는 점이다. 기억에는 언제나 환상이 대거 개입되기 마련이다.

〈전설〉에도 면사포를 쓴 여인이 보인다. 이 그림은 보랏빛 푸른 색조를 띠어 좀더 로랑생에 가까워졌고 동화 같은 분위기도 한결 짙어져 있다. 화려한 원색을 칠하고 그 위에 흰색 물감을 덧칠하여 안개에 싸인 것 같은 느낌을 주는 채색 방식은 유화에서 주로 볼 수 있는 기법이다. 수묵 기법이냐 유화 기법이냐 하는 차이가 곧 동양화와 서양화를 나누던 시대에, 이 독특한 채색 방식으로 인해 천경자의 그림은 종종 서양화로 분류되기도 했다.

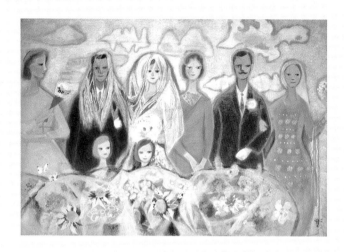

〈환(歡)〉, 1952년, 종이에 채색, 43×54cm

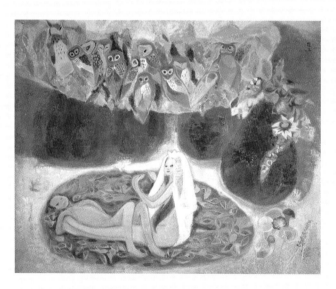

〈전설(傳說)〉, 1961년, 종이에 채색, 123×150cm

천경자는 결혼의 꿈을 잠시나마 꾸게 했던 그 남자를 떠나기로 결단을 내린다. 그리고 〈환〉의 배경에 그려 넣은 구름처럼, 자신의 인생에 구름처럼 흘러갔던 경험들을 그리며 살기로 했다. 평범한 가정을 이루고 누군가의 아내로 지내며 남편의 회갑이나 장례식이 오면 어떻게 할지 고민하기보다는, 차라리 홀로 그림을 그리는 편이 훨씬 자연스럽다고 생각한 것이다.

"아, 그이 회갑 때 나는 어떻게 처신해야 되나?"

"아, 만일에 그이 나이 나보다 많으니 먼저 세상을 뜨면 나는 그 장례식 때 어떻게 슬픔을 소화시킬 것인가……"

두 가지 문제가 해결된 셈이 된다. 그러나 냉정히 생각해보면 모든 것이 그때의 사정일 뿐 나는 그보다 고독하게 혼자서 그림 그리기를 원하고 그걸 좋아했음이 분명하다.

- 천경자, 「캐서린과 고아 히스클리프」, 『내 슬픈 전설의 49페이지』,
 랜덤하우스, 2006

이 글은 그 남자를 '정말로' 떠나기로 결심한 날 쓴 글이다. 이후 천경자는 쓰러질 때까지 평생을 화실에서 쪼그린 자세로 앉아 오직 자기 자신과 마주하며 지냈다.

글 쓰는 화가

지금까지 묘사한 화가 천경자의 생애는 화가 스스로가 밝힌 이야기이다. 살아생전에 자신의 삶과 고민을 이토록 솔직하게 드러낸 예술가도 거의 없을 것이다. 1961년에 낸 책『유성이 가는 길』부터『언덕 위의 양옥집』,『천경자 남태평양을 가다』,『한』,『내 슬픈 전설의 49페이지』,『캔 맥주 한잔의 유희』,『해 뜨는 여자』,『사랑이 깊으면 외로움도 깊어라』,『영혼을 울리는 바람을 향하여』,『탱고가 흐르는 황혼』등, 말년까지 그림 그리는 일을 멈추지 않았던 것처럼 글 쓰는 일도 쉬지 않았다.

소설가 한말숙은 천경자를 처음 만났던 1957년 무렵에 "화가이시나 수필도 쓰셔서 문인과 다름없는 분이셨다"라고 묘사했다. 천경자는 당시 많지 않았던 여성 문인들과 정기적으로 모임을 가지기도 했다. 한말숙에게는 프리지어와 닮았다는 말을 건네기도 했고, 자수정빛 목걸이를 선물한 적도 있었다 한다.

그 무렵 대선배이신 최정희 선생님을 비롯해서 여류 문인들이 매달 정기적으로 만나서 식사를 같이 했는데, 또 한 분의 여류 화가이신 박래현 선생님까지 합해도 12명 정도였다. 여성 예술인이 희귀한 때였다. 자연 천경자 선생님을 자주 뵙게 되고 언제나 꾸밈없고 정열적인 선생님을 나는 말은 하지 않았으나 참 좋아하고 있었다.

– 한말숙, 「솔직하고 정열적인 화가」,『꽃과 영혼의 화가 천경자』,

이토록
예술적인 삶

랜덤하우스중앙, 2006

지금은 화가나 작가 앞에 '여류'라는 말을 쓰는 일이 없고, '여자'라는 말을 붙이는 것도 적절하지 않다. 남자들은 '남자 화가'나 '남류 작가'로 일컫는 일이 없기 때문이다. 그러나 1950-60년대에는 '여류女流'라는 말이, 마치 오늘날 한류韓流라는 단어처럼, 여세가 파도처럼 밀려온다는 유행어로 나름 긍정적으로 사용되었다. 한말숙은 "요즘은 여류 화가가 많지만 그 시대엔 여류라면 몇 사람 손꼽을 정도였고, 여류라는 감투가 대견한 시대였다"라고 쓰기도 했다.

〈여인들〉, 1964년, 종이에 채색, 118.5×103cm

길 떠남 그리고 떠돎

혼외 가족이라 성이 다른 자식들을 키우며 통 앞날이 보이지 않는 날들에 지친 천경자는 모든 미련을 떨치고자 여행을 계획한다. 사실 해외여행으로 집을 비우는 기간 동안 네 자녀 중 하나는 아직 사춘기를 겪고 있었고, 또 하나는 대학 진학이 걸려 있었다. 하지만 가족을 떠나고, 집을 떠남으로써 화가는 스스로에게 지우던 부담을 잠시 내려놓기로 했다. 가족 안에서만, 그리고 남자의 상대로서만 이해되는 평범한 여인의 삶을 포기하고, 심지어 직장도 그만두고, 전업 화가로서 첫발을 내딛는다. 아니 어쩌면 여행이라는 명목하에 자연스럽게 죽을지도 모르는 일이었다. 1960년대 후반, 지구 반대편까지 가는 먼 세계 여행이 지극히 드문 시절이었고, 여자 혼자서 하는 여행은 상상조차하기 어려울 때였다.

1969년 여름부터 1970년 봄까지 8개월간의 첫번째 여행은 남태평양의 사모아섬을 시작으로 하여 고갱미술관이 있는 타히티를 거쳐 미국 뉴욕으로 갔다가 유럽으로 넘어가는 여정이었다. 천경자는 남태평양의 사모아와 타히티에서 꽃잎이 희고 안쪽이 노란 달걀프라이처럼 생긴 지파니라는 열대 꽃의 매력에 빠졌다. 한국의 무궁화와 비슷하지만 좀더 색이 강렬한 하이비스커스도 좋아했다. 그곳에서 이국적인 여인들이 지파니 꽃을 머리에 꽂거나 목걸이를 만들어 걸고 다니는 모습을 스케치하곤 했는데, 이것이 1970년대 중반 이후 천경자가 여인과 꽃을 그린 직접적인 계기가 된 것으로 보인다.

타히티 스케치, 1969년 　　　　　　　　　〈타히티의 소녀〉 스케치, 1969년

꽃은 천경자의 그림에서 중요한 소재이다. 장미, 물망초, 국화, 연꽃, 라일락, 패랭이, 양귀비, 재스민, 미모사, 살구꽃, 안개꽃, 팬지…… 가는 곳마다 화가는 그곳의 꽃들을 찾아 스케치하였고, 이를 나중에 그림에 활용하였다. 그러던 중 꽃의 여신도 만났다.

맨 앞에 현세의 히피같이 꽃에 둘러싸인 모습의 신비로운 미소를 띠운 주인공 같은 여자에게 반했다.

－ 천경자, 「화폭에 봄은 오는데」,

　『사랑이 깊으면 외로움도 깊어라』, 자유문학사, 1984

이탈리아 피렌체에서 꽃의 여신 플로라Flora와 마주쳤을 때 쓴

글이다. 여행 중에 꽃에 푹 빠져 지냈으니, 꽃의 여신이 눈앞에 나타나는 것은 너무도 당연한 일 아닐까. 천경자는 우피치 미술관에서 산드로 보티첼리가 커다란 캔버스에 그린 〈프리마베라〉를 보았고, 그림 속에 서 있는 플로라를 대면한다. 머리에 화환을 쓰고, 꽃 목걸이를 두르고, 꽃 패턴이 가득한 드레스를 입은 플로라는 천경자의 그림에 봄기운을 불어넣었다. 첫번째 여행에서 돌아와서 그린 〈이탈리아 기행〉에서는 플로라가 직접 등장하는가 하면, 같은 해에 그린 〈길례 언니〉에서는 꽃으로 한 가득 장식된 모자를 쓴 화사하면서도 편안한 표정의 한국 여인이 보인다.

유럽에서 중세기의 그림들을 만났을 때 나는 큰 충격을 받았어요. 그 위대한 그림들 앞에서 나는 모든 덧없는 것들을 끊어버리자고 다짐했습니다. 이런 식으로 살아서는 안 된다. 이런 식으로 그려서는 안 된다는 걸 아프게 깨달았지요. 인간의 능력을 초월한 방대한 스케일, 털끝 하나도 놓치지 않은 정확한 데생을 보면서 나는 정신이 번쩍 들었어요. 그 이후 나는 더욱 데생에 충실한 그림을 그렸고 그림이 더욱 세밀해졌지요.

- 천경자, 『꽃과 영혼의 화가 천경자』, 랜덤하우스중앙, 2006

보티첼리 그림을 비롯하여 르네상스 회화의 사실적이고 정확한 묘사, 목이 긴 여인, 옆모습과 정면 초상화 등은 천경자의

〈이탈리아 기행〉, 1973년,
종이에 채색, 90.5×72.5cm

〈길례 언니〉, 1973년,
종이에 채색 , 33.4×29cm

화풍 변화에 큰 영향을 주었다. 이전의 흐릿하고 흰색 물감을 많이 쓴 몽환적 분위기는 사라졌고 대신 형태가 뚜렷해진 여인상이 화면을 가득 채웠다.

1974년에 두번째 스케치 여행을 떠난다. 약 6개월에 걸쳐 인도네시아, 아프리카, 프랑스 등 9개국을 둘러보는 일정이었다. 5년 후인 1979년에는 인도를 거쳐 중남미의 멕시코와 페루, 아르헨티나, 브라질, 그리고 아마존 유역을 중심으로 여행했다. 천경자는 말도 통하지 않는 머나먼 오지를 다니면서 매 순간 두려움에 조마조마했지만 결코 혼자임을 포기하지 않았다.

서아프리카로 가면 죽을지도 모른다는 해몽으로 노상 압박을 받고 불안한 여행을 계속했던 나였다. 그런데 무사하고 보니 엇갈렸던 공포와 화사한 죽음의 기대 같은 것이 무너져 되레 앞으로 유한한 인생을 살아갈 일이 허무해진 느낌조차 든다. 어쩌면 불안 속에 감행했던 나의 서아프리카 여행은 운명에 의지한 사치스런 자학 행위였을지도 모른다.

– 천경자, 『아프리카 기행화문집』, 일지사, 1978

여행 중 죽을지도 모른다는 공포와 길 위에서 죽어도 그리 나쁘지 않을 거라는 무모한 용기가 뒤죽박죽 되어 있는 심경이 천경자의 여행기 곳곳에 생생하게 묘사되어 있다. 수십 년 전이

이토록
예술적인 삶

라 여행 정보가 빈약하여 계획에 맞춰 다니기도 쉽지 않았겠지만, 천경자에게는 일정을 미리 짜두기보다는 호기심에 따라 움직이는 걸 선호하는 '타고난' 여행자 기질이 있었던 듯하다.

두번째 긴 여행을 다녀온 직후에 천경자는 본격적으로 여자를 주제로 인물화를 그렸다. 그 이전에도 여자를 그렸지만 확실히 달라진 점이 있다면 천경자만의 범상치 않은 눈동자 표현이 이 무렵에 나타났다는 것이다. 1977년작 〈내 슬픈 전설의 22페이지〉 속 주인공은 무언가 결핍된 존재처럼 강렬하게 슬픔을 호소하고 있는데, 무표정한 얼굴에는 억겁의 세월을 초월한 한恨이 서려 있는 것 같다. 두 눈동자에 감돌고 있는 기운은 마치 당장이라도 눈을 마주친 상대로부터 생명의 에너지를 빨아들일 것만 같이 섬뜩하다.

여행은 한편으로는 떠남이지만, 다른 한편으로는 떠돎이기도 하다. 가족과 일로부터 자유를 선언한 여인이 선택할 수 있는 새 보금자리는 '길 위'이다. 어딘가에 정착하면 또다시 누군가와 엮이고, 기존의 틀에 속박된다. 진정 해방을 원한다면 떠돌이의 운명을 즐거이 받아들여야 했다. 천경자는 길 위에서 보금자리를 찾고, 생명의 에너지를 흡입하여 내공으로 강하게 다져진 인간으로 거듭나고 있었다.

여행의 자유

여행을 다녀와서 열었던 1973년 현대화랑 개인전에서 주목받

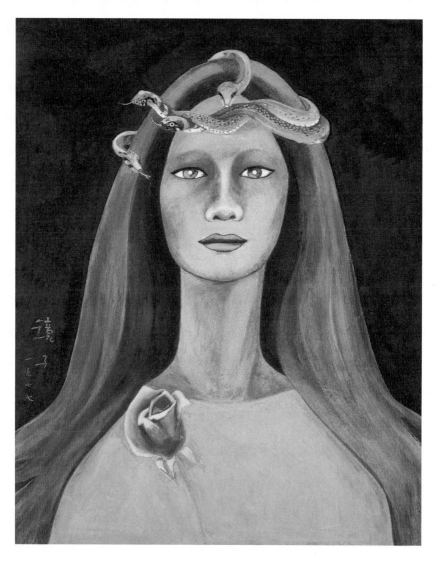

〈내 슬픈 전설의 22페이지〉,

1977년, 종이에 채색, 43.5×36cm

기 시작하면서 천경자는 예술가로서 자신감을 얻게 된다. 이국적인 풍경은 화려한 색채를 즐겨 쓰던 천경자의 기질과 잘 어우러져 한결 더 신비로운 화풍을 끌어낼 수 있었다. 이 자신감을 바탕으로 천경자는 1974년에 자신이 몸담고 있던 학교에 사표를 내고 전업작가가 되었으며, 정말로 마음에 걸리는 것 하나 없이 자유롭게 아프리카로 두번째 스케치 여행을 떠났다.

기행문을 모아 펴낸 『천경자, 남태평양에 가다: 오직 붓과 종이만 의지하고』와 『아프리카 기행화문집』에는 가부장적인 고정관념에 사로잡혀 있는 한국 사회를 벗어나 오직 자기 자신과 그림에만 몰두할 수 있는 시간을 갖게 된 만족감이 행간에서 묻어난다. 낯선 곳, 이색적인 문화에서 천경자는 오감을 활짝 열어 경이로움을 만끽했으며, 삶과 예술을 위한 새로운 에너지로 몸과 마음을 충전했다.

아프리카의 광활함과 동물들, 그리고 검은 피부의 사람들과 원색적인 옷차림은 1980년대 그림의 주요 소재가 되었다. 1978년에 완성한 〈초원〉 속의 여자는 거대하고 둥근 코끼리 등에 올라 무릎을 가슴 쪽으로 당긴 채 나체로 엎드려 있다. 태아의 자세에 가까워 보이는데, 모태 회귀의 본능이 느껴진다. 작업실 사진 속의 천경자가 엎드린 자세로 배를 바닥에 깔고 허리를 꺾어 그림을 그리는 것을 보면, 아마도 작업 도중에는 등을 구부린 이 자세로 휴식을 취했을 가능성이 높다. 혼자 있음을 누리며, 거리낄 것 없이 문명의 장식들을 벗어던지고 아기처럼 편안한 자세로 쉬

〈초원〉, 1978년, 종이에 채색, 104×147cm

고 있는 여자, 바로 천경자 자신이다. 야생의 자연은 상처 입은 인간을 보듬어 치유해준다.

10년 뒤에 그린 1988년작 〈누가 울어 2〉에서 여인이 편한 자세로 기대 앉아 있다. 장갑 한 짝이 옆에 던져져 있는데, 장갑은 문명 사회의 격식과 체면을 상징하는 물건이다. 장갑을 벗고 자신을 과감히 드러낸 여인이다. 저 멀리 '초원'의 한 장면을 이제는 느긋하게 바라본다.

천경자의 작품은 자전적이고 이국적이며 환상적이다. 천경자가 활발하게 그림을 그렸던 1970-80년대에 한국 미술계는 유독

이토록
예술적인 삶

<누가 울어 2>, 1988년, 종이에 채색, 79×99cm

한국적인 전통을 모색했던 시기였다. 한국적이라는 것이 역사의
식과 선비정신, 그리고 금욕적인 색조에 있다고 여겨질 때였고,
천경자의 그림은 예외적이었다. 천경자는 대중적으로 인기를 누
린 예술가이다. 도록에는 학자들의 서문보다 언론인이나 유명인
들의 글이 주로 실려 있다. 그 시절엔 한국 사회의 가부장적인 전
통을 중시하는 면모가 학계를 지배하고 있었기 때문에 천경자라
는 작가의 가치는 미술계 내부보다 외부에서 더욱 빛을 발한 것
으로 보인다. 하지만 그림 속에 다양한 여인의 모습으로 등장하는

천경자는 어떤 시선도 전혀 신경 쓰지 않겠다는 듯 그림 바깥에
선 우리를 정면으로 응시하거나, 우리의 시선과 상관없이 홀로 자
유롭다. 여자로서 그리고 화가로서 진정한 자유를 찾은 모습이다.
내 삶과 그림에 대한 평가는 오직 나만이 할 수 있다는 듯 독자적
인 예술가, 천경자의 모습이다.

이토록
예술적인 삶

연보

1924
- 11월 11일 전남 고흥군 고흥읍 서문동에서 부친 천성욱 千性旭과 모친 박운아朴雲娥의 1남 2녀 중 장녀로 태어났다. 본명은 천옥자千玉子이다. 여동생 옥희, 남동생 규식과 어린 시절을 보냈다.

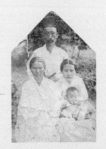

외조부와 외조모, 어린 천경자를
안고 있는 어머니 박운아

1931
- 고흥보통학교(현 고흥초등학교)에 입학했다. 외조부로부터 천자문을 배웠고 그림에 특별한 소질을 보였다.

1937
- 광주공립여자고등보통학교(현 전남여고)에 입학하고 미술 교사 김임년에게 그림을 배웠다. 졸업할 무렵 의대에 진학하라는 부친의 권고를 뿌리치고 동경 미술 유학을 결심했다.

전남여고 시절(앞줄 왼쪽)

1941
- 광주공립여자고등보통학교 졸업 후 동경여자미술전문학교(현 동경여자미술대학) 일본화과에 입학했고, 이곳에서 일본 근대 채색화법을 습득했다. 이때부터 경자鏡子라는 이름을 사용했다.

동경여자미술전문학교 시절의
천경자(가운데)

1942
- 풍속화와 미인화로 유명한 고바야가와 기요시小早川淸에게 사사했다.
- 외조부를 그린 〈조부〉로 제22회 조선미술전람회에서 입선했다.

1943
- 외조모를 그린 〈노부〉로 제23회 마지막 조선미술전람회에서 입선했다.

| 1944 | • 동경여자미술전문학교를 졸업하고 귀국. 이때 여객선표를 구해준 인연으로 동경 유학생 이형식을 만나 결혼했다. |

1944
• 동경여자미술전문학교를 졸업하고 귀국. 이때 여객선표를 구해준 인연으로 동경 유학생 이형식을 만나 결혼했다.

1945
• 부친이 별세했다.
• 장녀 혜선(어려서는 남미南美로 불렸다)이 태어났다.

1946
• 모교인 전남여고에서 미술 교사가 되었고, 학교 강당에서 첫 개인전을 열었다.

1948
• 광주여중 강당에서 두번째 개인전을 열었다.
• 장남 남훈(후닷닷)이 태어났다. 남편과 인연이 끊어졌다.

1949
• 광주사범학교에 잠시 재직했다가 조선대학교 미술학과로 옮겼다.
• 6월 서울 동화백화점(현 신세계백화점) 화랑과 광주공보관에서 개인전을 열었다.
• 7월 박래현 등과 함께 〈여류 화가 5인전〉에 출품했다.

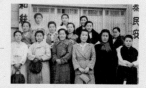

1949년 여동생과 함께
(앞줄 오른쪽 세번째 작가)

1950
• 목포 R다방에서 개인전을 열었다.
• 뱀에 매료되어 광주역 부근의 뱀 장수 집을 찾아가 능사, 살모사, 꽃뱀 등 세 종류의 독사를 직접 보며 뱀 스케치에 열중했다.
• 전남일보 기자 김남중을 만났다. 김남중은 이미 부인이 있었다.

1951
• 여동생 옥희가 폐결핵으로 세상을 떠났다.
• 6.25전쟁 후 제작한 뱀 그림 〈생태〉를 통해 당시 불행했던 시대의 한과 아버지와 동생 옥희 등 혈육의 죽음, 원하는 대로 흘러가지 않았던 사랑을 은유함과 동시에 살아남기 위해 몸부림치는 생명의 몸짓을 상징적으로 표현했다. 작가의 기념비적인 작품으로 이로써 근대 채색화풍을 벗어나기 시작했다.

1952
- 부산 국제구락부에서 〈생태〉를 포함한 28점의 그림으로 개인전을 성황리에 열었다. 젊은 여자가 뱀을 그렸다는 소문이 퍼지면서 관람객들이 연일 몰려들었다. 피난지인 부산에 내려와 있던 많은 화가와 문인들로부터 찬사가 이어졌다.
- 이때 김흥수, 김환기, 이마동, 정규, 윤호중, 김정숙, 권옥연, 작가 오상순 등과 교류했다.
- 광주 도립병원에서 구한 인골人骨을 소재로 〈내가 죽은 뒤〉를 제작했다.

1953
- 문학 잡지 《문예》 10월호에 첫 에세이 「신부리」가 실렸다.

1954
- 홍익대학교 미술대학 동양화과 교수로 임명되었고, 서울에서 본격적인 활동을 시작했다.
- 둘째딸 정희(미도파)가 태어났다.
- 《문예》 3월호에 뱀을 소재로 한 표지화를 그렸다.

1955
- 〈정靜〉으로 대한미술협회전에서 대통령상을 수상했다.
- 첫 수필집 『여인소묘』를 출간했다.

1957
- 10월 동화백화점 화랑에서 개인전을 열었으며, 12월에 열린 백양회 창립전에 참여했다.
- 막내아들 종우(쫑쫑)가 태어났다.

1959
- 부산 소레유다방에서 회화전을 열었다. 이 시기부터 사실적인 화풍은 점차 약화되고 초현실적인 화면에 시적인 이미지들이 환상적으로 드러나기 시작했다. 이런 경향은 이후에도 지속되는 작가만의 독특한 화풍이 된다.

1960
- 대만의 국립대만예술원에서 열린 〈한국 현대 화가 회화전〉에 참여했다.
- 이규상, 한묵, 박고석 등과 함께 모던아트협회 제6회전에 참여했다.
- 한국일보 연재소설 『사랑의 계절』(손소희 작) 삽화를 그리기 시작했다.

1961	• 국전 추천작가가 되었다.
	• 두번째 수필집 『유성이 가는 길』을 출간했다.

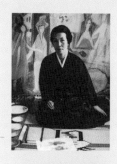

1962	• 필리핀 마닐라의 필리핀미술관에서 열린 〈한국 미술 전 시회〉에 작품을 출품했다.
	• 셋방을 전전하다가 옥인동으로 이사하고 화실을 마련했다.

옥인동 화실에서(1964)

1963	• 신문회관에서 개인전을 열었고, 동경 니시무라_{西村}화랑에서도 개인전을 열어 호평을 받았다.

니시무라화랑 개인전에서

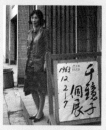

1964	• 문교부 5월문예상 본상을 수상했다.
	• 동아일보 연재소설 『파시』(박경리 작) 삽화를 그렸다.

1965	• 10월 신문회관에서 제8회 개인전을 열었다. 같은 해 12월 동경 이토화랑에서도 개인전을 열었으며 밝고 로맨틱한 화면으로 미술지에서 톱으로 선정되었다.
	• 한국여류문학인회가 펴낸 《여류문학》 창간호 표지를 그렸다. 한국여류문학인회 창립 발기인은 강신재, 박경리, 한말숙, 한무숙, 손소희 등이었다.

1966	• 세번째 수필집 『언덕 위의 양옥집』을 출간했다.
	• 이 무렵을 전후로 소설가 손소희, 한말숙 등과 교유했다. 소설가 박경리와는 친분이 깊었다.

《여류문학》 창간호 표지

천경자, 박경리, 한말숙 작가

1967	• 말레이시아 정부 초청 초대전에 출품했다.

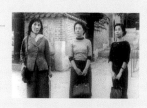

1968	• 5월 신문회관 화랑에서 도불 기념 개인전을 열었다.
	• 미국 뉴욕에서 열린 제19차 INSEA(국제미술교육자회의)에 참석했고, 제10회 상파울루 비엔날레에 작품을 출품했다.
	• 8월부터 첫번째 세계 여행을 시작했다. 고갱의 생각에 공감하여 남태평양 타히티를 첫 여행지로 정했다. 천경자는 고갱과 달리 타히티의 여성들을 같은 여성의 입장에서 바라보고 묘사했다.

프랑스 체류 시절

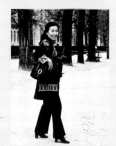

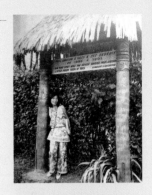

타히티 섬의 고갱이 살던 자리에서(1969)

- 파리에서 초현실주의 화가 고에즈의 아카데미에서 유화를 배웠고, 유화 기법을 전통적인 채색화에 적용해 석채안료를 두껍게 바르는 천경자식 채색화법이 만들어졌다.
- 이때 쓴 글들을 《중앙일보》와 《주간여성》에 연재했다. 선진 문명 세계에 치우치지 않은 균형 잡힌 시각을 지닌 기행문으로 요근래 새로이 주목받고 있다.

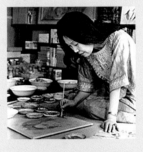

1970
- 3월에 8개월간의 여행을 끝내고 귀국했다. 9월에 신문회관 화랑에서 〈남태평양 풍물 시리즈 스케치전〉을 열었다.
- 김남중과의 관계를 청산한다. 이후 '나'에 천착하며 황후, 배우, 수녀 등으로 자신의 모습을 다채로운 여인상으로 표현하기 시작했다.
- 옥인동에서 서교동으로 이사했다.

서교동 화실에서

1971
- 서울시문화상(예술 부문)을 수상했다. 서울시는 신촌에 '천경자미술연구소'를 개설했다가, 1년 만에 문을 닫았다.

1972
- 6월 문공부가 주관하는 월남 종군 기록화 제작 화가단에 선정되어 월남에 파견되었다. 단장 이마동 포함 작가 10명 중에서 유일한 여성 화가였다. 이후 귀국하여 국립현대미술관에서 열린 〈월남기록전〉에 출품했다.

베트남 종군화가 임명장 수여식에서

1973
- 8월 현대화랑(현 갤러리현대)에서 〈이탈리아 기행〉 〈길례 언니〉 등 꽃과 여인을 소재로 한 그림으로 개인전을 열었다.

1974
- 20년간 재직했던 홍익대학교 교수직을 사임하고 작품 제작에만 전념하기 시작했다.
- 3월부터 6개월간 인도네시아, 아프리카, 프랑스 등 9개국을 중심으로 두번째 해외 스케치 여행을 했다.
- 인도네시아 발리섬을 여행한 후 아프리카의 에티오피아, 케냐, 우간다, 콩고, 세네갈, 모로코, 이집트 등을 거쳐 프랑스를 여행하면서 많은 스케치 작품을 제작했고, 4월부터 《조선일보》에 아프리카 기행문을 연재했다.

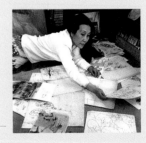

여행에서 돌아온 후 스케치 작품을 정리하며(1974)

- 9월 현대화랑에서 〈아프리카 풍물전〉을 열었다.
- 『아프리카 기행화문집』을 출간했다.

<아프리카 풍물전〉 오프닝에서(1974)

1975
- 전년도의 성과로 3.1문화상(예술 부문)을 수상했다.

1976
- 1월부터 문예지 《문학사상》에 자서전을 연재하기 시작했다.
- 아프리카 기행을 토대로 〈내 슬픈 전설의 49페이지〉를 1년에 걸쳐 완성했다.
- 국전 운영위원이 되었다.

1977
- 〈한국 현대 동양화 유럽 순회전〉(스코틀랜드, 핀란드, 파리에서 개최)에 출품했다. 특히 파리 순회전 때 《르 피가로》(1978년 5월 31일자)에 소개되어 호평을 받았다.
- 네번째 수필집 『한帳』을 출간했다.

1978
- 대한민국예술원 정회원이 되었다.
- 9월 현대화랑에서 개인전을 열었고, 〈내 슬픈 전설의 22페이지〉〈아열대〉〈탱고가 흐르는 황혼〉 등 25점을 전시했다.
- 자서전 『내 슬픈 전설의 49페이지』를 출간했다.

1979
- 대한민국 예술원상을 수상했다.
- 2월부터 5개월간 인도, 멕시코, 페루, 아르헨티나, 브라질, 아마존 유역 등 중남미 지역으로 세번째 여행을 했고, 기행문을 《조선일보》에 연재했다.
- 수필집 『쫑쫑』『자유로운 여자』를 출간했다.

1980
- 3월 현대화랑에서 〈인도-중남미 풍물전〉을 열었고 1979년 여행중에 완성한 현장 스케치 작품 60여 점을 전시했다. 이후 1995년까지 개인전을 열지 않았다.
- 10월부터 다음 해 2월까지 미국, 하와이, 영국 등지로 여행을 했다.

영국 폭풍의 언덕 호어스에서(1980)

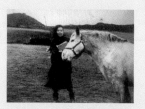

- 화문집 『꿈과 바람의 세계』를 출간했다.

1981
- 영국 기행문 「폭풍의 언덕을 찾아서」를 《경향신문》에 연재했고, 11월부터 다음해 1월 중순까지 미국 스케치 여행을 했다. 미국 키웨스트의 헤밍웨이 집, 테네시 윌리엄스의 집, 볼티모어의 에드거 앨런 포의 집, 애틀랜타의 마거릿 미첼 기념관 등을 방문했고 이러한 문학 기행을 통해 스케치들을 남겼다.
- 수필집 『캔맥주 한잔의 유희』를 출간했다.

1982
- 미국 뉴멕시코와 애리조나주 기행문을 《여성중앙》에 연재했다.

1983
- 5월부터 7월까지 미국, 괌, 홋카이도 등으로 스케치 여행을 다녀왔고, 《동아일보》에 '천경자 스케치 기행'을 연재했다.
- 대한민국 은관문화훈장을 수상했다.
- 서교동에서 압구정동 현대아파트로 이사했다.

압구정동 현대아파트 화실에서

1985
- 〈현대미술 40년전〉에 출품했고, 11월에 〈시와 원시림 속의 여인상〉 연작 제작을 위해 인도네시아 발리와 자카르타를 여행했다.

1986
- 2월 모친 박운아가 세상을 떠났다.
- 12월 수필집 『영혼을 울리는 바람을 향하여』를 출간했다.
- 압구정 현대아파트에서 한양아파트로 이사했다.

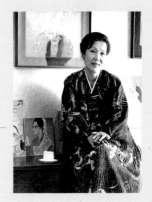
압구정동 한양아파트 화실에서(1987)

1988
- 미국 중서부 지역으로 스케치 여행을 떠났다.

1989
- 수필집 『사랑이 깊으면 외로움도 깊어라』를 출간했다.

1990
- 이목화랑에서 1994년까지 매해 개최된 변종하, 윤중식, 권옥연, 천경자 〈4인전〉에 출품했다.
- 아프리카 모로코 스케치 여행을 했다.

1991
- 〈미인도〉 위작 사건이 발생했다. 국립현대미술관 소장 〈미인도〉가 위작임을 발견하고 그 사실을 밝혔으나 관련 공무원과 화상들이 진품이라 주장했다. 이 사건으로 절필

을 선언하는 등 큰 고통을 겪었다.

1993 • 카리브해, 자메이카로 스케치 여행을 떠났다.

1994 • 멕시코로 스케치 여행을 떠났다.

멕시코시티에서(1994) ·····

1995 • 15년 만에 그간의 작업을 총결산하는 대규모 개인전 〈천
경자-꿈과 정한의 세계〉를 호암미술관에서 열었고, 도록과
수필집 『탱고가 흐르는 황혼』을 출간했다.

압구정동 화실에서(1995) ·····

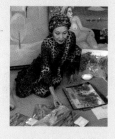

1998 • 9월 장녀를 따라 미국 뉴욕으로 이주했다. 11월에 일시 귀
국하여 서울특별시에 채색화와 스케치 93점을 기증했다.

2002 • 서울시립미술관 상설전시관 '천경자실' 오픈 및 신축 개
관 기념으로 〈천경자의 혼〉을 열었다.

2006 • 갤러리현대에서 개인전 〈천경자-내 생애 아름다운 82페
이지〉를 열었다.

2015 • 8월 6일, 향년 91세의 나이로 뉴욕에서 별세했다. 사망 소
식이 뒤늦게 알려져서 10월 30일 서울시립미술관에서 추
모식이 열렸다.

2016 • 6월 서울시립미술관에서 1주기 추모전 〈바람은 불어도 좋
다 어차피 부는 바람이다〉가 열렸다. 10만 명이 관람했다.

미완의
환상여행

1판 1쇄 발행 2019년 10월 1일
1판 3쇄 발행 2024년 8월 16일

지은이 유인숙

편집 홍성광 이승환 박기효 최아영 펴낸곳 (주)이봄
도판협조 이남훈 펴낸이 김소영
디자인 위앤드 김이정 출판등록 2014년 7월 6일 제406-2014-000064호
저작권 박지영 형소진 최은진 오서영 주소 10881 경기도 파주시 회동길 210
마케팅 정민호 서지화 한민아 이민경 안남영 전자우편 yibom@munhak.com
 왕지경 정경주 김수인 김혜원 김하연 대표전화 031-955-8888
 김예진 팩스 031-955-8855
브랜딩 함유지 함근아 박민재 김희숙 이송이 문의전화 031-955-3579(마케팅)
 박다솔 조다현 정승민 배진성 031-955-2672(편집)
제작 강신은 김동욱 이순호
제작처 더블비(인쇄) 천광인쇄사(제본)

ISBN 979-11-88451-60-9 03600

www.munhak.com